现当代艺术与批评

主 编　张启彬　赵　映　李晓娟
副主编　刘志艳　李　林　刘晓杰

高等院校艺术学门类
"十四五"系列教材

ART DESIGN

华中科技大学出版社
http://www.hustp.com
中国·武汉

内 容 简 介

本书旨在围绕现当代艺术、艺术批评以及由此产生的相关产业和现象,进行历史梳理、概念解读、理论阐述和实践探索解析等,系统地对西方现代艺术、西方当代艺术、中国现当代艺术、艺术批评基本原理、艺术系统中的艺术批评、现当代批评的视野、美术馆、画廊、艺术市场与金融、艺术策展等十方面进行论述和讲解,使读者明晰这门课程的基础知识和理论,掌握它的基本路径。本书的特色和价值还在于系统地构建了现当代艺术与批评的主体框架,便于学生或读者尽快地进入这一领域,提高其对现当代艺术的认知能力、审美能力、鉴赏能力和批评能力。

本书作为高等院校艺术学门类"十四五"系列教材,融学术性、简明性、基础性、引领性、应用性于一身。本书内容较为全面,突出实用性,除了适合人文艺术类高校学生使用外,还可为从事美术馆、画廊、艺术策展与批评等相关工作的人士提供参考,也可以供艺术爱好者和普通公众阅读使用。

图书在版编目(CIP)数据

现当代艺术与批评/张启彬,赵映,李晓娟主编.—武汉:华中科技大学出版社,2022.2
ISBN 978-7-5680-7953-2

Ⅰ.①现… Ⅱ.①张… ②赵… ③李… Ⅲ.①艺术评论-世界-现代 Ⅳ.①J051

中国版本图书馆 CIP 数据核字(2022)第 019544 号

现当代艺术与批评
Xiandangdai Yishu yu Piping

张启彬 赵 映 李晓娟 主编

策划编辑:彭中军
责任编辑:郭星星
封面设计:优 优
责任监印:朱 玢
出版发行:华中科技大学出版社(中国•武汉)　　电话:(027)81321913
　　　　　武汉市东湖新技术开发区华工科技园　　邮编:430223
录　　排:武汉创易图文工作室
印　　刷:湖北新华印务有限公司
开　　本:880 mm×1230 mm　1/16
印　　张:7.5
字　　数:243 千字
版　　次:2022 年 2 月第 1 版第 1 次印刷
定　　价:49.00 元

本书若有印装质量问题,请向出版社营销中心调换
全国免费服务热线:400-6679-118　竭诚为您服务
版权所有　侵权必究

前言
Preface

"现当代艺术与批评"是一门新兴的人文艺术类专业性课程，它汇聚艺术史研究、艺术创作与实践、艺术理论、艺术经济与艺术管理等多方面的知识和方法，具有跨学科性、综合性的特点。本书系统地论述和讲解了中西方现当代艺术、艺术批评基本原理、艺术市场、艺术策展等内容，帮助读者明晰这门课程的基础知识和理论，掌握它的基本路径。本书的特色还在于系统地构建了现当代艺术与批评的主体框架，以"引路人"的视角带领读者进入这一领域，以期提高其对现当代艺术的认知能力、审美能力、鉴赏能力和批评能力，为其从事本领域研究奠定基础。

本书按照内容归类，分为三大版块。考虑到先有艺术，才有批评，先出现了现当代艺术，才有随之而来的现当代艺术批评，因此，在结构安排上，前面三章先分别介绍西方现代艺术、西方当代艺术和中国现当代艺术，属于第一版块。随后则是艺术批评基本原理、艺术系统中的艺术批评，以及现当代批评的视野三章，它们都是围绕艺术批评而展开，归为第二版块。在艺术接受等环节，美术馆、画廊等为艺术作品的展示提供了有效的公共平台，从艺术经济的角度来看，画廊又是艺术市场中非常重要的组成部分，因此单列一章。近年来，策展事业十分活跃，成为艺术体系中不可分割的一个部分。美术馆、画廊、艺术市场与金融、艺术策展这四章便构成了第三版块。

"现代"和"当代"是两个极为复杂的概念，在它们之间，还存在一个"后现代"。这组概念在不同学科中有不同的认知和界定，即使在同一学科中，不同视角、不同学者对它的解读和定义也不同，几乎很难用达成共识的一种诠释来界定这组概念的区间范围和内涵外延。因为，"现代"和"当代"既是时间的概念，又是文化的概念，既有艺术中的理解，又有哲学上的认知，本书也无力将其确切地定义出来，况且本书探讨的核心内容并非它们之间的区分关系，所以不必纠结于对它们的划分，而将由现代性、当代性所赋予的新的艺术的呈现、表达、批评，以及由新的艺术形态所带来的其他艺术现象与活动作为主要内容。现代性的意义在于塑造视觉幻象的对抗，以及由此所引发的当代视角对以往观念、知识和认知方式的挑战与反思。现代与当代并非割裂的，而是连接相承的，当代可以看作是现代加速发展的一种延续。如果非要明确一个时间节点，那么基于社会的发展变迁，1851年第一届世界博览会在英国召开，来自不同国家的各类商品云集于此，其中不乏引擎、水力印刷机、纺织机械等现代工业产品，从某种意义上讲，可视为进入了"现代"范畴；1945年，第二次世界大战结束，全球政治、经济、社会等方面纷纷重新整合，西方艺术的中心逐渐从法国巴黎转移到美国纽约，交通与信息技术的快速发展也使世界愈发成为"地球村"，人们的生活和艺术进入"当代"范畴。因此，在西方现当代艺术的划分中，本书采取1945年为时间节点。

中国的现当代艺术在改革开放（1978年）后大举接纳、吸收西方的文化与艺术，由于西方已经按照时间顺序和事物发展的逻辑走过从"现代"到"当代"的过程，但中国是"一下子"认知的，因此，中国的现当代艺术并没有延续西方现当代艺术的时间序列，"现代艺术""当代艺术"同时进入我们的视野之中，打开国门之后，所有的东西对我们来说都是新鲜的，所有见到的艺术在我们看来都是"当代"的。显然，我们所认为的"当代艺术"显得繁而杂，这也就是中国目前现当代艺术既有写实又有抽象，既有再现又有表现的原因。

出于篇幅考虑，本书的写作尽量做到文体简明，结构清晰，并且涵盖必要内容，而有些方面追求点到为止。参考文献中的书籍和网站有丰富而精深的内容，对学习和研究有很大的帮助，在这里列举出来，既表达其为本书写作提供参考和启发的感谢，也希望引荐给大家继续深入阅读。

本书的写作团队由高校教师及美术馆研究人员组成，他们分别是来自郑州轻工业大学的张启彬、河南轻工职业学院的赵映、武汉东湖学院的李晓娟、沈阳大学的刘志艳、鲁迅美术学院的李林、重庆王琦美术博物馆的刘晓杰。本书的编撰分工安排如下：第一章，张启彬；第二章，刘志艳、张启彬；第三、四章，张启彬、李林；第五章，李晓娟、张启彬；第六章，刘晓杰；第七章，李晓娟、刘志艳；第八、九章，赵映；第十章，张启彬。

本书的完成离不开写作团队成员及其所在单位的努力，在此表达诚挚的谢意，还要感谢化学工业出版社宋娟老师提供大量的图像资料，另外要特别感谢彭中军老师及华中科技大学出版社的关照和大力支持。此外，本书在写作过程中还参考、借鉴了国内外专家学者的研究成果，他们优秀的著作和论文是本书得以完成的坚实基础，在此一并表示由衷的感谢。

由于能力水平有限，书中若有谬误之处，敬请读者批评指正。

编者

目录 Contents

第一章　西方现代艺术（1851—1945年）　/ 1

第一节　1851年前后的社会生活与艺术　/ 2
第二节　印象主义与后印象主义　/ 3
第三节　野兽主义　/ 6
第四节　立体主义　/ 8
第五节　表现主义　/ 10
第六节　未来主义　/ 13
第七节　至上主义　/ 14
第八节　构成主义　/ 15
第九节　荷兰风格派　/ 16
第十节　巴黎画派　/ 17
第十一节　达达主义　/ 18
第十二节　超现实主义　/ 20

第二章　西方当代艺术（1945年之后）　/ 23

第一节　抽象表现主义　/ 24
第二节　后绘画性抽象　/ 27
第三节　极少主义　/ 28
第四节　英国波普艺术　/ 29
第五节　美国波普艺术　/ 31
第六节　超级写实主义　/ 34
第七节　大地艺术　/ 34
第八节　观念艺术　/ 36

第三章　中国现当代艺术（1978年之后）　/ 38

第一节　"实事求是"与"伤痕"文艺　/ 39
第二节　开放的意识与美术视野的拓展　/ 40
第三节　星星美展　/ 43
第四节　写实主义、"生活流"与乡土绘画　/ 45
第五节　八五美术新潮　/ 48
第六节　中国现代艺术大展　/ 50
第七节　第六、七届全国美展的转变与"鲁美现象"　/ 51
第八节　新生代艺术活动　/ 55
第九节　20世纪90年代艺术概述　/ 56

第四章　艺术批评基本原理　/ 58

第一节　艺术批评的性质　/ 59
第二节　艺术批评中的观看与认知　/ 59
第三节　艺术批评中的描述　/ 60
第四节　艺术批评中的理解和阐释　/ 62
第五节　艺术批评的判断与标准　/ 64
第六节　目前中国艺术批评存在的问题　/ 65

第五章　艺术系统中的艺术批评　/ 67

第一节　艺术批评与艺术史　/ 68
第二节　艺术批评与艺术家　/ 68

第三节　艺术批评与艺术创作　　/ 69

第四节　艺术批评与艺术作品　　/ 70

第五节　艺术批评与艺术传播　　/ 71

第六章　现当代批评的视野　　/ 73

第一节　形式主义批评　　/ 74

第二节　女性主义批评　　/ 76

第三节　后殖民主义批评　　/ 77

第四节　视觉文化批评　　/ 78

第七章　美术馆　　/ 81

第一节　西方美术馆的发展　　/ 82

第二节　国内美术馆的发展　　/ 86

第三节　美术馆的职能与价值　　/ 89

第八章　画廊　　/ 92

第一节　画廊概述　　/ 93

第二节　画廊的性质与作用　　/ 93

第三节　商业性画廊的经营定位与种类　　/ 95

第九章　艺术市场与金融　　/ 97

第一节　艺术市场的性质　　/ 98

第二节　艺术品拍卖　　/ 99

第三节　国内对艺术金融概念和属性的探讨　　/ 101

第四节　国内艺术金融事业发展状况　　/ 103

第十章　艺术策展　　/ 105

第一节　西方策展人制度　　/ 106

第二节　中国策展的发展　　/ 106

第三节　策展人应具备的素养　　/ 108

第四节　艺术展览的类型　　/ 109

第五节　艺术策展实施的流程与方法　　/ 111

第六节　策展中需要注意的问题　　/ 112

参考文献　　/ 113

Xiandangdai Yishu yu Piping

第一章

西方现代艺术
（1851—1945年）

第一节
1851年前后的社会生活与艺术

近代欧洲的工业水平迅速发展,给人们原有的社会生活带来了许多新的变化。英国率先发起的工业革命使欧洲乃至整个世界的社会存在方式发生了改变:第一次工业革命以纺织、蒸汽、铁为中心;19世纪中后期的第二次工业革命则围绕钢、化学、电、石油展开。建筑师约瑟夫·帕克斯顿(Joseph Paxton,1801—1865年)曾采用玻璃作墙面,金属作支撑的结构为赞助人德文郡公爵建造了一座温室花房,这种利用玻璃和金属结构的建筑设计方式使他取得了1851年首届世界博览会展览大楼(水晶宫)的设计资格。博览会因要容纳各个国家的大型工业产品,帕克斯顿设计的"花房"结构恰好解决了体量上的问题,并且在短短六个月之内建成。这一事件标志着以工业制品为主导的现代生活开启了。

此时,科学领域也成绩斐然。1838—1839年间,细胞学说由德国植物学家施莱登(Matthias Jakob Schleiden,1804—1881年)和德国动物学家施旺(Theodor Schwann,1810—1882年)最早提出,认为细胞是动物、植物结构和生命活动的基本单位。之后,英国博物学家查理·罗伯特·达尔文(Charles Robert Darwin,1809—1882年)在1859年发表《物种起源》一书,提出"适者生存"的自然竞争理论。这些观点与《圣经》所说的"创世纪"学说形成强烈冲突,并引发社会广泛的争议。达尔文等学者对基督教神学的挑战,也使得人们更加理性地认识上帝信仰与科学现象之间的距离。

在视觉领域,1839年法国人达盖尔和塔尔博特宣布了摄影技术的产生。随着科学的进步,摄影技术不断成熟,人们已经逐渐习惯并依赖使用照片来记录视觉世界,而在文艺复兴时期建立起来的依靠绘画透视和解剖技法在二维平面建立三维"幻象"的描摹功能愈发弱化。一些艺术家也开始重新思考绘画的价值。

19世纪中期,法国现实主义运动的先驱画家居斯塔夫·库尔贝(Gustave Courbet,1819—1877年)在展览自己的作品时使用了"现实主义"词汇。他的油画作品《打石工》选择了普通劳动人民作为描绘的主题。米勒(Jean Francois Millet,1814—1875年)如库尔贝一样,在日常生活场景中寻得了他青睐的主题,其经典作品多描绘劳动中的农民,《拾穗者》(见图1-1)、《晚钟》(见图1-2)是其著名代表作。米勒还参加过一个法国乡村生活画家团体"巴比松画派",团体中的这些人走出画室,住在枫丹白露森林近旁的巴比松村,在那描绘大自然的风光。

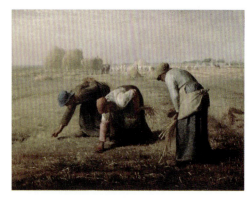

图1-1 米勒《拾穗者》

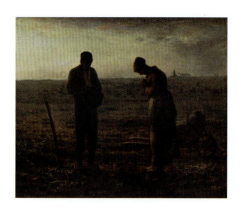

图1-2 米勒《晚钟》

这些来自社会各个领域的变化,以及新绘画理念的勃发,都为印象主义画派的产生奠定了基础,也预示着现代艺术的大幕即将拉开。

第二节 印象主义与后印象主义

1874年,在自称为"无名画家协会"(Anonymous Society of Painters)的艺术家群体成员展览中,一位批评家对参展艺术家克劳德·莫奈(Claude Monet,1840—1926年)的《日出·印象》进行嘲讽性评论时使用了"印象主义"这个词汇,从此这一团体便接纳和采用了此名称。1878年更是直接以此作为第三届印象主义展览的标题。

印象主义(Impressionism),也称印象派,又称为外光派,产生于19世纪60年代的法国。"印象派"一词之前曾用于描绘速写作品,某些印象主义绘画也的确存在速写所具有的概括、迅速、随意等特点。这在莫奈的《日出·印象》(见图1-3)中就能体现,画中的笔触清晰可见,显然莫奈并未试图调和颜料以达到学院派或古典主义所要求的精确逼真的视觉效果。印象主义作品善于借助光线来分解色彩,并思考绘画艺术的形式特征。因此,印象主义画家反对当时占主导地位的学院派,反对已落入程式化、矫揉造作的古典绘画形态。他们从库尔贝(见图1-4)、巴比松画派等当时的绘画新风中汲取营养,并接纳来自英国、西班牙、日本等国家的艺术处理方式,同时受以光学为代表的现代科学研究成果的启发,重新认知光线,重新审视色彩,尤其是依据光谱的赤橙黄绿青蓝紫来调配颜色。印象主义画家注重对外光的研究和表现,认为捕捉瞬息万变的光照才能揭示艺术的真谛,因此,他们主张到户外作画,在阳光下依靠眼睛的观察和现场的直觉来描绘景象,以表现物象在光的照射下呈现出的色彩变化。

由于印象主义追求的画面主体不再是叙事性或宣传性的主题描述,因此化解了以往的历史题材、神话题材、宗教题材等画面结构,转向将户外的风景、身边的生活,甚至是日常琐事和见闻视为选题,只取其造型特征从而在画面形式语言上大做文章。从某种意义上来讲,也打破了写生与创作之间的界限。

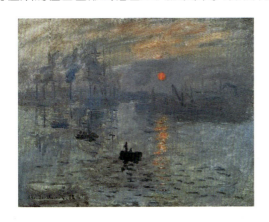

图1-3　莫奈《日出·印象》

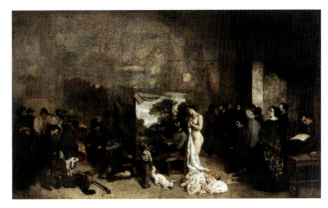

图1-4　库尔贝《画室》

在1874年到1886年间,印象派在巴黎联合举办了八次团体展览。团体中的核心成员包括莫奈、卡米耶·毕沙罗(Camille Pissarro,1830—1903年)、皮埃尔·奥古斯特·雷诺阿(Pierre-Auguste Renoir,1841—1919年)(见图1-5)、阿尔弗雷德·西斯莱(Alfred Sisley,1839—1899年)、埃德加·德加(Edgar Degas,

1834—1917年)、贝尔特·摩里索(Berthe Morisot,1841—1895年)和居斯塔夫·卡耶博特(Gustave Caillebotte,1848—1894年)等。

在印象主义形成和发展过程中,爱德华·马奈(Édouard Manet,1832—1883年)贡献突出,被誉为印象主义奠基人之一,处于精神领袖的地位。他在落选者沙龙展出的作品《草地上的午餐》(见图1-6)颠覆了公众的视觉与认知常识,被批评家视为现代主义艺术的开篇之作。

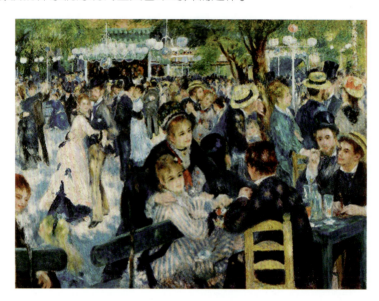

图1-5　雷诺阿《煎饼磨坊的舞会》

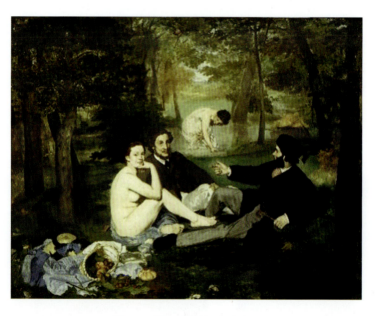

图1-6　马奈《草地上的午餐》

保罗·塞尚(Paul Cézanne,1839—1906年)、保罗·高更(Paul Gauguin,1848—1903年)、文森特·威廉·凡·高(Vincent Willem van Gogh,1853—1890年)、乔治·修拉(Georges Seurat,1859—1891年)都是从印象派中发展起来的艺术家,四人都从探索印象派的作画原则启航各自的艺术征程,四人被誉为后印象派重要代表(修拉也被认为是新印象主义或点彩派艺术家)。

然而,"后印象派"这一词汇是在1910年被英国形式主义批评家罗杰·弗莱(Roger Fry,1866—1934

年)创造出来的,当时为了举办他们的作品展览而选择了这个主题词。罗杰·弗莱面临的问题是缺乏共性标准来描述这四位艺术家,因为弗莱知道,修拉和凡·高曾被称为新印象派艺术家,塞尚曾为印象派代表,高更曾与象征主义运动结盟。可是他们的艺术发展路径却截然不同,随之而来的是他们的共同点也很难找寻。由于弗莱已经决定将"印象派之父"爱德华·马奈也纳入展览当中,以吸引伦敦艺术界展览的关注度,故而形成"马奈"和"印象派艺术家"合用名的设想,但似乎缺乏精准度,于是最后在"印象派"前加了个前缀,形成了展名"马奈和后印象派艺术家"。

后印象派是印象派的一种变体和延续,它们作为美术思潮,在世界艺术史的发展中意义深远,尤其是以塞尚为代表的结构主义(见图1-7)、以高更为代表的象征主义(见图1-8)、以凡·高(见图1-9和图1-10)为代表的表现主义推动了20世纪美术的革新与观念转变,其后的立体主义、野兽主义等流派的产生都与之关系密切,对世界艺术进程起到转折性作用。

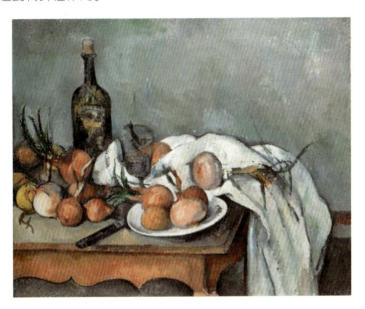

图1-7　塞尚《有洋葱的静物》

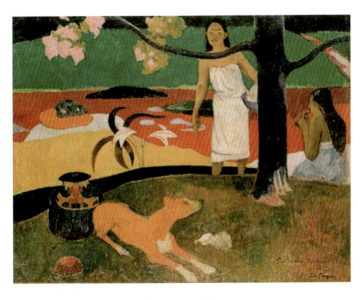

图1-8　高更《塔希提岛的牧歌》

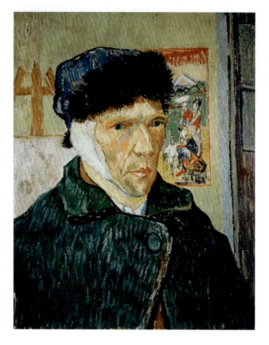

图1-9 凡·高《割掉耳朵后的自画像》

图1-10 凡·高《唐基老爹》

第三节
野 兽 主 义

 1905年，20世纪西方画坛第一场标志性运动出现在法国巴黎。这一年，由亨利·马蒂斯（Henri Matisse，1869—1954年）带领的一群年轻艺术家展示了他们独特的油画作品。他们创作的风景画、静物画、人物画等，运用丰富的造型肌理、灵动的线条图案，以及大胆的色彩构成，诠释了一种新的绘画风格（见图1-11），以至于路易·沃塞勒（Louis Vauxcelles）看到作品后惊讶地将这些艺术家称为野兽（fauves），野兽主义（Fauvism）也就此产生。

图1-11 马蒂斯《舞（第2号）》

野兽主义的作品特质体现在色彩方面,他们将色彩从单纯的描绘功能中解放出来,使色彩成为表现的途径,并把色彩用结构性完美诠释出来。正如马蒂斯所宣称的:"色彩不是为了模仿自然而赋予我们的,而是为了能够表达自己的情感而赋予我们的。"野兽主义运动试图用简明直接的方式来生产艺术,从这种认知角度来讲,野兽主义带有反印象主义理论的倾向,但在实际上,它同样采用强烈的色彩元素,并同样充满印象主义和后印象主义艺术家的情感感染力和爆发力,这与凡·高、高更等艺术家的艺术原则一脉相承。野兽主义画家并没有建立正式的组织,他们都是因私人关系和风格近似而自然地被归为一个团体,这就导致野兽主义运动没能有序地维持太久。在五年之内,大多数艺术家几乎放弃了严格忠实的野兽主义原则,而发展出带有个性化的绘画风格。尽管如此,野兽主义运动的历史作用是不可泯灭的,这场运动通过展示色彩的结构性、情感的表现性,对20世纪西方艺术的发展方向做出了先导性的贡献。

野兽主义关于色彩运用的特点,在团体核心人物马蒂斯的作品中表现得尤为突出。马蒂斯认识到色彩不仅能塑造形体,还能很好地传递情感和释放感染力。他的典型作品《戴帽子的女人》(见图1-12)便颇具启发性。在一个传统肖像画构图中,马蒂斯描绘了他的妻子艾米莉。在画面的表现上,看似随意武断的色彩实则充满震撼的效果,画家摒弃文艺复兴时代经典的三维空间形体,用平面化的笔触塑造色块和色点,再将色块与色点穿插并置,产生了富有情感张力的画面表达。马蒂斯解释了他的处理手法:"野兽主义的特征是摒弃模仿的色彩,使用纯粹的色彩去营造更为强烈的反应,并且我们的色彩同样是发光的。"马蒂斯关于"发光"的论断,使他与塞尚的观点建立了某种连接,塞尚认为画家不能用色彩复制光,但必须用色彩来表现光。因此,对于马蒂斯和野兽主义来说,色彩成为一种值得诠释的形式因素,也是渲染情感的主要途径。

此外,马蒂斯的《红色的房间(红色的和谐)》(见图1-13)也诠释出他对色彩的独特认知。在这幅画面中,展现了一个舒适的室内环境,一位女仆正在往桌子上摆放水果和红酒。马蒂斯采用整幅铺满色彩的绘画方式,形成了画家所认定的"和谐的色彩"。需要说明的是,这幅画最初阶段的主要色彩是绿色,之后又重画成蓝色。然而这两种色彩并不能令马蒂斯满意,直到最后他将画作重新绘制成红色的,他才感到这才是画面中需要体现的真正的和谐。与凡·高一样,马蒂斯其实希望用色彩激发出观者的情感共鸣。

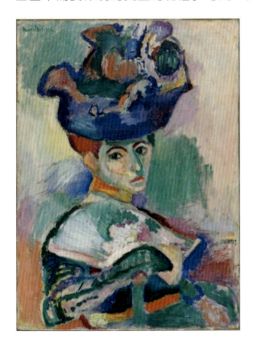

图1-12 马蒂斯《戴帽子的女人》

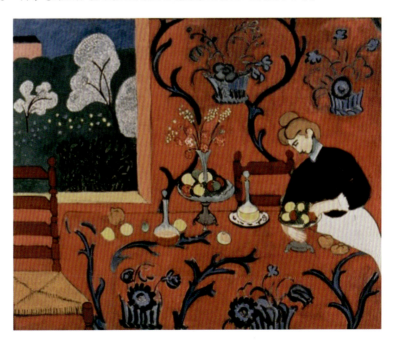

图1-13 马蒂斯《红色的房间(红色的和谐)》

第四节 立体主义

20世纪初期,立体主义(Cubism)艺术在法国出现并形成,成为艺术史上具有转折意义的艺术运动。"立体主义"一词最早出现在1908年,艺术家乔治·布拉克(Georges Braque,1882—1963年)采用塞尚的几何构图方式画出了成片屋顶的作品,送展到1908年秋季沙龙而被拒绝,同年11月在画商康惠勒(D. H. Kahnweiler)的展厅展出后,批评家路易·沃塞勒(Louis Vauxcelles)首先以"用小立方体画成的"来形容他的作品,随后"立体怪物"的评价也出现在他的评论文章中;诗人纪尧姆·阿波利奈尔(Guillaume Apollinaire,1880—1918年)在著作《立体主义画家:美学沉思录》(1913年)中对"立体主义"做出了阐释,提出"它不再是一种追求模仿的艺术,而是一种追求表现的艺术,并出现了新创造手法"。

立体主义,受到塞尚关于"艺术家运用圆柱体、球体和圆锥体等简单形式来表现艺术中的特性"作画思维的启迪,在艺术作品中打破文艺复兴时期所建立的焦点透视法则,颠覆了西方经典再现性的艺术表达,善于采用抽象的图像来表现身边的世界。立体主义艺术家乐于将自然形体进行几何切面的分解,使它们互相并置、穿插或重叠,形成一种时空的错乱与重构。对于立体主义艺术家而言,绘画艺术必须超越来自视觉经验的现实描绘,这也是他们对传统审美的批判。立体主义还发明了拼贴法,将报纸等一些日常杂物拼贴在画面上。立体主义的主要代表人物有毕加索(Pablo Picasso)、布拉克(Georges Braque)、格里斯(Juan Gris)和莱热(Fernand Lger)。

西班牙艺术家毕加索(Pablo Picasso,1881—1973年)是立体主义的重要代表。在他漫长的职业生涯中,创作了许多艺术作品,种类涵盖了绘画、雕塑、陶艺、版画等,并且不同时期有不同的表现风格。毕加索早期就全面掌握了古典的绘画写实技巧,在之后探索创新的过程中,他不断地向自己和周围的事物发起艺术变革的挑战。

1906年,毕加索在非洲雕塑、伊比利亚的古代雕塑和塞尚晚期的绘画中,发现了线索。毕加索绘制他的朋友和资助人格特鲁德·斯坦的肖像时,反复斟酌,最终将人物头部画成简洁的平面形式。

《亚维农少女》(1907年)的出现意义深远,这是带有典型立体主义绘画思维倾向的画作,这幅作品实际上开启了通往再现空间形式的新方法的大门。毕加索在作品中描绘了室内环境中的五个女人,其中左边三个理想化的年轻女人形象受到他在夏季游览西班牙时看到的伊比利亚古代雕塑的影响;两个头部朝向右、画有醒目条纹的人物的绘制灵感来自他对非洲雕塑的兴趣。他将她们的躯体分解为多视角结合的平面,好像人物在不止一个空间点上得到呈现。坐在右下方的女人极为明确地展示出这种多重视角:一个视角是四分之三左侧后方,另一个视角是右侧,还有一个视角是头部的正面。这使得观看者的视点是不固定且多角度的。原本真实世界统一绘画空间的传统描绘观念被瓦解了,取而代之的是一种全新的观察和表现方式,它的出现似乎预示着绘画可以反映出世界的时间与空间动态交互存在。显然,这样的《亚维农少女》(见图1-14)完全背离了客观视觉真实的再现,正如毕加索所说:"我描绘如我所思考的形式,而不是如我所看到的形式。"立体主义代表着艺术史中的一个根本转折点,立体主义艺术家拒绝自然主义的描绘,打散了一直以来被奉为经典的西方艺术图像描绘逻辑。

艺术史家常将由毕加索和布拉克共同发展的立体主义的初始阶段称为分析立体主义。这一阶段主要解析超越普通视域的艺术组合形式，以便观者观察到它们。乔治·布拉克的作品《葡萄牙人》（见图 1-15）是一个分析立体主义的范例。艺术家取材于他记忆中的在马赛一家酒吧中看到的葡萄牙音乐家。作品中，布拉克将关注的核心集中在解析形式，交叉的大平面结构暗示着人和吉他的形式。他将色彩缩减为棕色调的单一色彩，并且在处理光与影的方式上也做得非常巧妙，光与阴影既揭示着明暗关系，又暗示着透明的平面，使观者可以透过一个平面审视到另外一个平面。

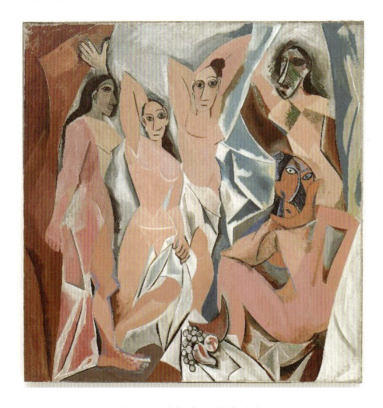

图 1-14　毕加索《亚维农少女》

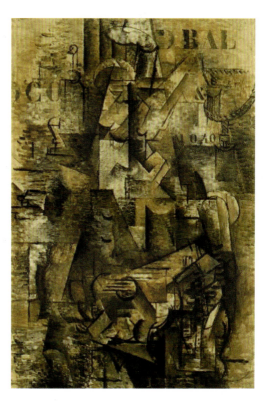

图 1-15　布拉克《葡萄牙人》

1912 年，毕加索和布拉克开始从卡纸、报纸、票据或其他媒材上剪下图形，粘贴到画面之上，与画面上的图像共同构成艺术作品，这种方式叫拼贴法，这也标志着立体主义进入了另一个阶段，即综合立体主义时期。毕加索的《有藤椅的静物》（1912 年，见图 1-16）是最早的拼贴画之一。拼贴法是西方绘画发展中具有革命性的探索。毕加索和布拉克把卡纸等日常生活中的材料拼贴到作品之中，使得二维空间的平面材料进一步削减画面中的立体感，这样就对抗了传统透视法造成的深度以及视觉上的真实感。拼贴法唤起了一种新艺术秩序所赋予的美感，同时提供了其他材料对绘画本身的有效介入的尝试性可能。通过拼贴，艺术家更多地关注到了艺术本体的规律性和独立性。

在拼贴法的基础上，毕加索还涉足雕塑创作。1912—1913 年，毕加索用金属片构建了作品《吉他》（见图 1-17）。这件作品与他的立体主义绘画理念一样，颠覆了观者对空间的理解，他所做的吉他模型切面介于二维平面与三维空间之间。观众在欣赏它时，不用区分正反面就可以看到表面和内部的结构，实体和虚空也同时展现出来。此外，《吉他》所用材料来自日常生活，这也对后来的构成艺术产生影响。

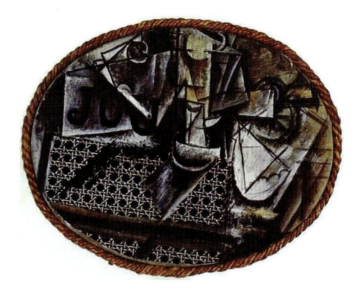

图 1-16　毕加索《有藤椅的静物》

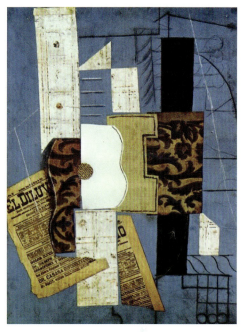

图 1-17　毕加索《吉他》

第五节
表 现 主 义

20 世纪初,一种以狂放的色彩搭配、富有感染力的笔触肌理,以及追求形象夸张和变形来表达内心丰富情感的绘画风格风靡欧洲,这便是表现主义。其实,表现主义的绘画语言已遍及现代艺术的多个领域和派别,因为几乎所有强调艺术家的个性和主观情感、反对传统具象写实方法的现代艺术创作都带有表现主义倾向。就画派运动而言,表现主义艺术专指 1905—1925 年间出现在德国,影响整个欧洲的艺术运动。表现主义艺术家的绘画思维主要来自凡·高、爱德华·蒙克(Edvard Munch,1863—1944 年),以及非洲的原始艺术,同时也受到巴黎野兽主义的影响。他们的创作初衷是反映生活的孤独、社会的焦虑,以及第一次世界大战前后出现在德国乃至欧洲的社会危机和政治问题。

1905 年,在恩斯特·路德维希·凯尔希纳(Ernst Ludwig Kirchner,1880—1938 年)的领导下,最早的德国表现主义艺术团体"桥社"(DieBrucke)在德累斯顿成立。"桥社"一名源自尼采的《查拉斯图拉如是说》(1885 年)。这个群体的成员认为,他们通过架设从传统通向现代的桥梁为更美好的时代铺平道路,希望复兴德国浪漫主义和木刻艺术传统,用真诚的艺术语言揭露社会问题,反抗权力体系中的虚伪和腐败,以及对抗都市化进程中所经历的心理疏离感,从而建立起新的和谐秩序和社会关系。

桥社的主要参与者有埃里奇·海克尔(Erich Heckel,1883—1970 年)、卡尔·施密特·鲁特勒夫(Karl Schmidt-Rottluff,1884—1976 年)和埃米尔·诺尔德(Emil Nolde,1867—1956 年)等人。

德国表现主义的第二个主要团体是 1911 年成立的青骑士社(Der Blue Reiter),其主要领导者为瓦西里·康定斯基(Vasily Kandinsky,1866—1944 年)、弗朗兹·马尔克(Franz Marc,1880—1916 年)。青骑士社

的命名来自康定斯基和马尔克的爱好与兴趣。马尔克喜好马,他认为马纯洁而充满活力;康定斯基喜欢蓝色,他认为蓝色象征着精神力量。这两位艺术家将各自的喜好组合到一起,便有了"青骑士"之名。康定斯基还为这个社团首次展览的作品集的封面做了蓝色骑士的插图。

青骑士社的主要成员还有亚历克西斯·雅弗伦斯基(Alexei Jawlensky,1864—1941年)、加布里埃尔·明特尔(Gabrielle Münter,1877—1962年)、保罗·克利(Paul Klee,1879—1940年)和奥古斯特·马克(August Macke,1887—1914年)。团体成员的绘画风格并不相同,有的是富有浪漫色彩的画面,有的是纯粹抽象图像,但他们都要表达真实的情感和强有力的内在精神。

瓦西里·康定斯基出生于俄国,1896年移居德国慕尼黑,他是最早探索并实践完全抽象艺术的艺术革新者之一。康定斯基学识广泛,曾研究哲学、宗教、历史、音乐等,也是少有的能理解爱因斯坦时代新科学思想的现代主义艺术家之一。在了解卢瑟福对原子结构的研究后,康定斯基改变了他对可感知世界的固有观念,认为物体是没有真正实体的。在1912年发表的名为《艺术中的精神》的论文中,康定斯基阐明了他的观点,认为艺术家要通过和谐的色彩、形式、线和空间,来表现精神和内心情感。他的作品的表现形式大都像《即兴28》这样,用色彩的并置、交叉的线条来暗示空间关系,以表达情感和精神性价值。(见图1-18和图1-19)

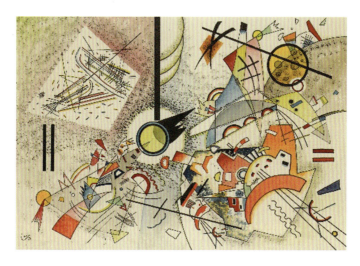

图1-18　康定斯基《无题》(一)

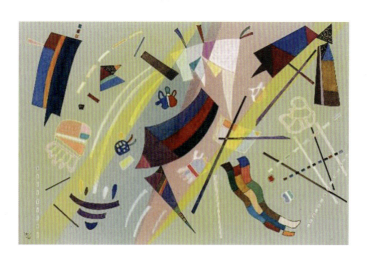

图1-19　康定斯基《无题》(二)

康定斯基的好友弗朗兹·马尔克在面对当时世界动荡不安的局面时,对人类存在状态感到非常悲观,这使得他将艺术创作主题转向动物世界。他认为,动物比人类"更美丽,更纯洁",更适合表现一种"内在的真实"。马尔克将创作的核心元素集中在色彩上,认为表达特殊感情和观念需要色彩体系来实现。在与桥社同仁的通信中,马尔克写道:"蓝色是阳性的,强烈而富有灵性。黄色是阴性的,温柔、欢快而富有感性。红色是实在的,残忍而沉重。"他在色彩与情感之间建立了一系列对应关系,从某种意义上来讲,他创造了一种色彩语言的图像表达系统。(见图1-20和图1-21)

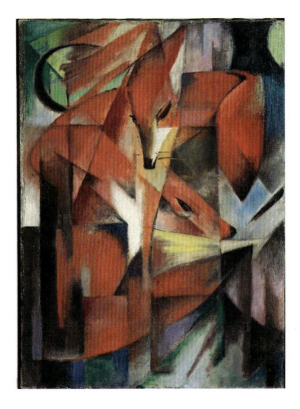
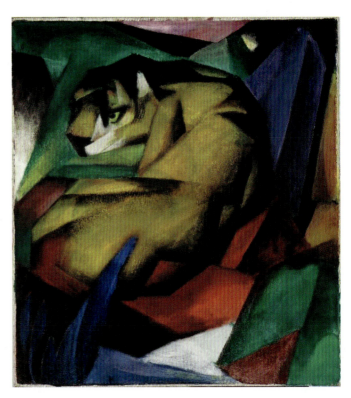

图1-20　马尔克《狐狸》　　　　　　　　　　图1-21　马尔克《虎》

出现在第一次世界大战之后的新客观社(Die Neue Sachlichkeit)是德国表现主义后期的团体。值得注意的是,新客观社并不是一场有组织的运动,"新客观"的标签是德国曼海姆市艺术博物馆馆长哈特劳布在1923年杜撰出来的。尽管如此,这个标签却抓住了新客观社艺术家们的特点。由于受到第一次世界大战对社会和人性的摧残的现实状况影响,这些艺术家追求客观地呈现战争对个人和社会的破坏和影响,其作品便隐含了恐惧、焦虑、腐败和暴力。尤其对于曾加入德国军队,亲身参与过战争的艺术家来讲,社会的混乱和无法抹去的心灵之痛是他们不可避免的艺术表达主题和元素,但这些艺术作品后来被希特勒的纳粹政府称为"腐朽艺术"。

新客观社的主要代表人物有乔治·格罗斯(George Grosz,1893—1959年)、奥托·迪克斯(Otto Dix,1891—1969年)和马克斯·贝克曼(Max Beckmann,1884—1950年)。

第六节
未 来 主 义

未来主义艺术产生于第一次世界大战前夕的意大利,由意大利诗人和剧作家菲力浦·马里内蒂(F. T. Marinetti,1876—1944 年)发起并命名,1909 年 2 月 20 日,他在巴黎《费加罗报》上发表《未来主义宣言》,宣告传统艺术走向死亡、未来主义艺术诞生,号召创造与新时代和生存方式相适应的、属于"未来"的新艺术形式。它起初只是一场文学运动,但是很快便波及美术、电影、戏剧、音乐和建筑等其他领域。他们呼唤艺术上的创新,对现代技术发展出来的动力与速度特别痴迷。马里内蒂认为:"传统的文化艺术只善于表现沉思、忧郁、宁静等,如今我们要歌颂突进的、狂热的、不眠的动态之美,如同体操的步伐、拳击者的猛击。我们宣告:全世界最伟大的美是新式的美,是由速度和力量构造成的,开火的机关枪、风驰电掣的汽车比《萨莫雷斯的胜利女神》更具有美感。"未来主义的贡献不仅局限在艺术上,出于对意大利当时的政治和文化衰落的愤慨,未来主义者大胆地倡导对社会、文化和艺术领域发起革命,甚至用战争来解决当时面临的社会问题。正如马里内蒂所宣称的:"我们要赞美战争,因为这是使世界健康的唯一方式。"未来主义者的思想比较激进,还鼓动摧毁博物馆、图书馆等被他们视为坟墓的机构。在他们的宣言中,与当时桥社和其他前卫艺术团体一样,未来主义者的主要意愿在于开拓一个更为开化的新纪元,寻求把意大利社会引向辉煌的新未来。

未来主义者认为,现代科学技术的进步带领着工业机械化的迅速发展,社会生活方式也应随之改变,进而文化艺术也要与之相适应。闪光、骚动、喧闹,甚至暴力等行为都是值得提倡的新艺术韵律源泉。因此,未来主义艺术家在立体主义中找到了时空的动感,用几何形的块面表现运动与飞驰的状态,在一个画面中呈现物体瞬时移动的连续性特质;他们还从表现主义中获得无拘无束的形态,用狂野的构图、笔触、色彩、线条表现速度和力度。贾科莫·巴拉(Giacomo Balla,1871—1958 年)的代表作《一条拴在链子上的狗的动态》(见图 1-22)、《汽车的速度和光》(见图 1-23)等就表现出动态的韵律性。此外,未来主义艺术家波乔尼的《城市在升起》《在空间中持续运动的独特形式》、卡拉的《无政府主义者加利的葬礼》等作品的未来主义艺术特征也十分突出。

图 1-22　巴拉《一条拴在链子上的狗的动态》

图 1-23　巴拉《汽车的速度和光》

第七节
至 上 主 义

作为国际艺术中心的法国巴黎,其辐射和影响力遍及整个欧洲,长久以来俄国在艺术文化方面就与巴黎保持着密切联系。俄国大收藏家伊万·莫罗左夫(Ivan Morozov,1871—1921 年)和谢尔盖·舒尔金(Sergei Shchukin,1854—1936 年)收集了大量印象派、后印象派和 20 世纪初期包括野兽主义马蒂斯、立体主义毕加索在内的艺术家的作品。这为先锋艺术思想在俄国的传播提供了强有力的基础。

卡西米尔·马列维奇(Kazimir Malevich,1878—1935 年)是俄国的艺术家,他在立体主义和未来主义的基础上发展出一种纯粹抽象的艺术风格,提出了具有革命性的艺术理念。1913 年,马列维奇在未来主义歌剧《战胜太阳》的舞台美术设计中,制作了《黑正方形》,这种形式简洁的几何抽象图像,被视为第一幅"至上主义"(Suprematism)作品。他认为,"对于至上主义者来说,客观世界的视觉现象自身是没有意义的,具有意义的东西是感觉"。

尽管马列维奇的艺术灵感来源于立体主义,但他的至上主义理念与立体主义不同,是一种脱离了与现实世界之间内在联系的艺术表达,也就是说他在抽象的实践上做得更加彻底。他在《从立体主义到至上主义》的宣言中,对"至上主义"做出了阐释,他认为至上主义是"艺术创造中至高无上的纯粹情感",并解释道:"每一种社会理想,无论它可能怎样伟大和重要,它都是源自一种渴望的感觉;每一件艺术作品,不管它可能似乎多么渺小和没有意义,它都是源自绘画或造型的感觉。对于我们来说,现在正是认识艺术远离爱好和理智这一问题的时候。"这种消解对物质世界具体事物的描绘与提炼的全新图像语言,是至上主义的本质核心。

至上主义艺术的标志性作品还有马列维奇的《至上主义的构成:飞机飞行》(见图 1-24),这件作品在圣

彼得堡的"0.10:最后的未来派"展览(1915年)中首次展出。13个红色、黄色、黑色、蓝色的正方形、长方形等图形,被有序地配置在一片白色背景上。马列维奇经常采用飞行主题,甚至将他从事抽象艺术的创作看成是飞机起飞:"之前熟悉的事物向后越退越远,隐入背景中。"

图1-24　马列维奇《至上主义的构成:飞机飞行》

此外,至上主义艺术家还有冈查诺娃(Natalia Goncharova)和波波娃(Liubov Popova)。

第八节 构成主义

至上主义之后,20世纪20年代初的俄国(1922年合并为苏联)还活跃着另一种近乎纯粹抽象的艺术风格——构成主义(Constructivism)。构成主义沿着立体主义"拼贴-构成"的方向发展,而最终打破立体主义作品留有再现物象印迹的做法,以平面和立体构成的形式,展现出工业化时代的新美学价值。构成主义艺术家善于将工业材料应用于雕塑、工业设计,甚至是建筑领域。

弗拉基米尔·塔特林(Vladimir Tatlin,1885—1953年)是构成主义代表人物之一,他所设计的《第三国际纪念碑》(1920年)被称为塔特林塔,设计初衷是采用玻璃和铁等材料建造一座宏伟的象征性建筑,表达对俄国革命的崇高敬意。但由于当时俄国经济状况不佳,原计划要兴建在莫斯科的城市中心,将被当成新闻总署的这座大型建筑并没有实施完成。它只是以金属和木头的模型形式存在,在被销毁之前曾在很多官方场合展出。目前,作品仅以几幅草图、照片以及重建的模型等形式呈现出来。

塔特林塔特有的几何环绕结构、动态旋转的设计思维,以及现代工业材料的介入与应用的理念,表明构成主义与至上主义的艺术体系、艺术思维之间存在内在联系,并在远离巴黎的地理空间上形成了很大的影响。直到苏联提倡现实主义艺术之后,构成主义运动衰落,许多艺术家转行投向工业机械、家具设计中。构

成主义的代表人物安托石·佩夫斯纳(Antoine Pevsner)和诺姆·加博(Naum Gabo)分别移民到法国和德国,对西欧的现代设计与建筑产生了不小的影响,如在工业设计中采用非传统材料制作抽象造型,就是构成主义艺术家最早进行的尝试。

第九节 荷兰风格派

1917年,荷兰的艺术家蒙德里安(Piet Mondrian,1872—1944年)和范·杜斯堡(Theo van Doesburg,1883—1931年)共同发起了一场艺术运动,他们出版了名为《风格》的杂志并以"风格"作为群体的名称。风格派艺术家提倡乌托邦理想,坚信在第一次世界大战过后新的时代就将诞生。风格派的艺术语言以简化的几何形式为主,在处理生活与艺术之间的关系时,他们强调:"我们需要认知,生活与艺术不再是分隔的领域。"

曾在第一次世界大战之前赴巴黎学习的蒙德里安,很了解立体主义等前卫艺术,并获悉了艺术发展进程中的抽象化走势。但在得知这些新艺术形式的状况后,他觉得"立体主义并不接受它自己发现的逻辑推论;它并没有向它的目标即表现纯粹造型发展",从而提出了新"纯粹造型艺术"的理论。1914年,蒙德里安阐明了他的信条:"为了在艺术中接近精神,人们要尽可能少地运用现实,因为现实与精神是对立的。面临一件抽象艺术作品,我们发现了我们自己。艺术应当高于生活,否则艺术对人将没有价值。"

蒙德里安最终将他的艺术形式语言限定为红蓝黄三种基本色、黑白灰三种基本色调,以及水平和垂直两个基本方向。他认定基本色和基本色调是最纯粹的色彩,是艺术家完成和谐作品的最优选择。在作品《红、蓝和黄的构成》(见图1-25)中,他运用这一体系,创造出垂直线和水平线搭建的格子绘画。蒙德里安通过改变格子的样式、色彩、尺寸和位置,来创造出体现"和谐"和"纯粹"的不同作品。这种作画方式并不意味着简单和单调,相反,蒙德里安在他的画面中寻求一种几何抽象所具有的张力,这表现了艺术家运用作为艺术本体的线条、形状、色彩、位置所生发出来的韵律之美(见图1-26)。

图1-25 蒙德里安《红、蓝和黄的构成》

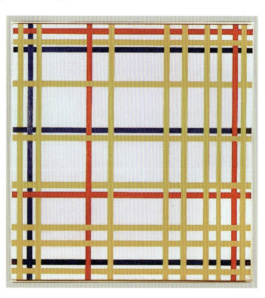
图1-26 蒙德里安《纽约城1》

风格派还对建筑和产品设计领域产生了影响。格里特·托马斯·里特维尔德（Gerrit Thomas Rietveld）是一名设计师，他在整个职业生涯中都在创作风格派家具。他的建筑作品也承载了风格派精神，《施罗德住宅》便是典型案例，这座建筑于 2000 年被联合国教科文组织世界遗产委员会批准作为文化遗产列入《世界遗产名录》。

第十节 巴黎画派

20 世纪初的法国巴黎依然保持着"世界艺术中心"的地位，它吸引着各地的艺术家到此学习和体验现代艺术。"巴黎画派"是指 20 世纪初活动于巴黎的一群艺术家，他们虽然没有直接参与到任何特定的艺术主义中，但大多与前卫艺术家和相关运动保持着密切接触。这些艺术家的画风各不相同，但总体是在写实的基础上进行变形和夸张，这种趋于表现性的做法属于广义的表现主义范畴。值得注意的是，他们来自不同的国家，拥有不同的国籍，客居巴黎，以卖画为生，尽管有些人过着清贫甚至潦倒的生活，却能在艺术上坚持自己的个性风格和艺术探索，为 20 世纪艺术的繁荣做出贡献。著名的代表人物有莫迪利亚尼、夏加尔、郁特里罗、苏丁等。

阿梅代奥·莫迪利亚尼（Amedeo Modigliani，1884—1920 年）出生于意大利西岸港口城市里窝那的一个犹太人家庭，1906 年定居巴黎。莫迪利亚尼与毕加索等人有过密切交往，其艺术也受到塞尚结构画法的启迪，同时存在原始艺术审美取向。他笔下的人物通过夸张变形而拉长延展，令人联想到意大利文艺复兴末期的样式主义风格。莫迪利亚尼还很注重用线条和色彩来塑造体面关系，在柔和而协调的画面中传递出一种优雅的古典趣味和富有韵律的节奏之美。

马克·夏加尔（Marc Chagall，1887—1985 年）是出生于俄国的犹太人。夏加尔善于从天真朴实的形象中汲取素材，将犹太民族的想象力与立体构成因素巧妙地融合到一起，产生富于温馨感的表现性艺术作品。他常以故乡、青春、爱情为主题，游离于印象主义、立体主义、抽象表现主义、超现实主义周边，形成具有梦幻性、象征性的独特个人风格，并在现代绘画艺术史上占有重要地位。《我和我的村庄》（1911 年，见图 1-27）描绘了夏加尔对家乡维捷布斯克的美好记忆。在他描绘的农庄里，人与动物和谐安详地相处生活。他用充满想象力的图像组合似乎导演出一场情景剧，画面中的故事性和叙事性隐藏在色彩与图形分割的画面构成中。1914 年，回到俄国的夏加尔于第二年与犹太姑娘帕拉结婚，这幅《生日》（见图 1-28）是对他们婚后甜蜜爱情的描绘。画面中一对恋人在房间里，男士腾空扭头亲吻着手捧花束的女士，这种现实中根本完成不了的动势却在画家笔下被温馨而浪漫地描绘出来，展现了画家丰富的想象力与内心情感世界。

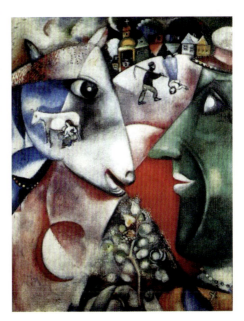

图 1-27　夏加尔《我和我的村庄》

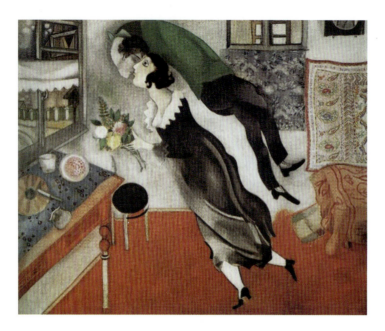

图 1-28　夏加尔《生日》

第十一节
达 达 主 义

达达是雨果·巴尔(Hugo Ball,1886—1927 年)、特里斯坦·查拉(Tristan Tzara,1896—1963 年)、吉思·汉斯·阿尔普(Jean Hans Arp,1887—1966 年)、马塞尔·扬科(Marcel Janco,1895—1984 年)和理查德·胡森贝克(Richard Huelsenbeck,1892—1974 年)于 1916 年春在瑞士苏黎世的伏尔泰酒馆首先建立的,而后在纽约、巴黎、柏林、科隆等许多城市涌现开来。

这场运动在"第一次世界大战的血腥屠杀引起了他们的反叛"的大背景下产生,与纯粹的艺术运动不同,这是一种观念和思维的反映,而非某种固定的艺术风格。正如随后到来的超现实主义运动的创建者安德烈·布列顿所解释的:"立体主义是一个绘画流派,未来主义是一场政治运动,达达是一种精神状态。"达达主义者认为理性与逻辑是世界大战的罪魁祸首,他们认定改变这一状况的方式便是确定无政府主义、非理性和直觉的重要价值。基于此,"荒谬"成为达达的本质力量,甚至体现在这场运动的名字上。

"达达"(dada)这个词本身带有极强的荒诞性。关于它的来源有很多说法:其中有记载显示是雨果·巴尔和理查德·胡森贝克在伏尔泰酒馆聚会时偶然从一本德法词典里发现的,在法语中,"达达"是"儿童玩具木马"的意思;在斯拉夫语中,它是"对、对"的意思。也有说法认为"达达"是钟表指针摆动的声音,还有说法是婴儿咿呀学语时发出的声音。总之,达达作为运动的名称,是虚无化、反美学、无目的、无意义、戏谑性和颠覆性的代言。正如达达主义(Dadaism)宣言中所说:"达达了解一切。达达鄙视一切。达达没有固定的观念。达达不捉苍蝇。达达嘲笑一切成功的、神圣化的……不再有画家,不再有作家,不再有宗教,不再有无政府主义者,不再有社会主义者,不再有警察,不再有飞机,不再有小便池……像生活中的所有事物一样,达达是没有用的,一切都以愚蠢的方式发生……我们不能严肃地对待任何所有一切,更别提

我们自己了。"

达达运动的艺术家们在面对第一次世界大战给人类带来的伤痛时,表达了对暴力、战争和民族主义的不满。尽管该运动涉及的范围跨越了绘画、雕塑、文学和音乐等不可能统一艺术风格的众多领域,但他们更强调思想上的共识,即只有通过反理性的、无政府的策略,以及唤醒人们内心直觉的方式才能够拯救人类和社会。达达主义艺术家富有革新性的发明开启了新的道路,这种对生活和艺术颠覆性的认知,是极为前卫而惊人的。

达达主义的重要艺术家代表有马塞尔·迪尚(Marcel Duchamp,1887—1968年,又译作马塞尔·杜尚)。他是纽约达达的核心人物,并在达达运动末期活跃于巴黎。1913年,迪尚采用大批量普通物品,制作"现成品"(ready-made)艺术,颠覆了世人对艺术界限的认知。

1917年,迪尚从商店购买了男性陶瓷小便池,署上"R. Mutt"名字和日期(见图1-29),把这件"作品"命名为《泉》匿名送去美国独立艺术家沙龙展。1917年4月10日在展览开幕前的布展期间,展览协会理事对《泉》提出异议,理由为男性的洁具并不是艺术品,更何况展出小便池实属不雅,于是将作品拒之门外。协会后来发布声明称:"《泉》(小便池)在它应在的场所中是有意义的,但艺术展览上它没有存在的价值,况且无论如何这也不是一件艺术作品。"之后,迪尚发表了一份"辩护词"阐述道:"马特先生是否亲手制作了这件《泉》并不重要,重要的是他的选择。他挑选了一件生活中的普通物品,在空间场所变化后,主题和视角也随之改变,器物的实用含义已然消失了,而由这件物品所带来的全新理解已生成出来。"显然,迪尚并不是因为这件物品的审美性而选择展出它,而是从认知的视角去考查"到底什么是艺术"的问题。

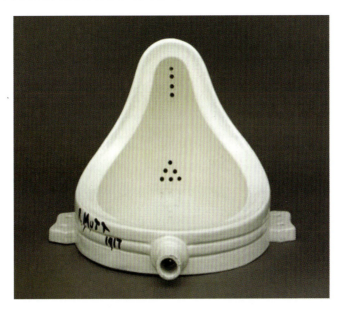

图1-29　迪尚《泉》

此外,迪尚还曾戏谑性地在文艺复兴时期重要艺术家达·芬奇(Leonardo da Vinci,1452—1519年)作品《蒙娜丽莎》(见图1-30)的复制品上画了两撇小胡子,成为"带胡须的蒙娜丽莎"(见图1-31),以此瓦解人们对"经典"的认知。像迪尚等这些达达主义艺术家除了受到外部世界的影响外,他们所表达出来的偶然性、非理性和荒诞性还源自艺术家内心世界的潜意识,这与奥地利精神分析学家西格蒙得·弗洛伊德等人的心理分析学派有关。弗洛伊德著作《梦的解析》(1900年)对当时的科学与社会思潮产生了很大影响,随后的超现实主义艺术运动也与之关系密切。

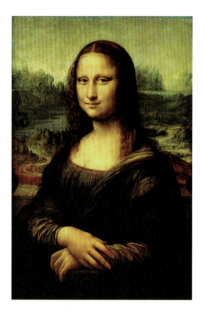
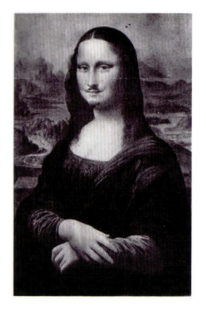

图 1-30　达·芬奇《蒙娜丽莎》　　　　图 1-31　迪尚《L、H、O、O、Q》

第十二节
超现实主义

在第一次世界大战期间出现的达达运动虽然给前卫艺术界带来了一股强大的革命力量,但维持的时间并不长。1924 年,安德烈·布雷东(Andre Breton,1896—1966 年)的《超现实主义宣言》在法国发表,指出"超现实主义的基础是:相信以往忽视的、某些特定形式的更高现实,相信梦的无限威力,相信思想的无目的的游戏……我相信在未来梦与现实这两种表面上似乎如此矛盾的状态将融化为一种绝对的现实,或超现实"。超现实主义者对梦和无意识领域特别感兴趣,认为它们建构了一种空间,在那里人们可以超越环境的束缚,将长期被社会压抑的深层自我重新塑造。这种创作的理念主要来源于精神分析学家西格蒙得·弗洛伊德(Sigmund Freud,1856—1939 年)和卡尔·古斯塔夫·荣格(Carl Gustav Jung,1875—1961 年)理论的启发。

新视觉思维需要新视觉语言和新技巧手段。超现实主义艺术家往往将外在与内在的"现实"结合在一起,形成一种特殊语境。由于多数参与达达运动的艺术家都加入了超现实主义运动的阵营,超现实主义艺术也融合了许多达达主义者即兴创作的技巧和方式。他们认为,这些方法方式对激发幻想和表达内心的无意识非常重要,这也开启了表现潜意识的艺术之旅。

意大利画家乔吉奥·德·契里柯(Giorgio de Chirico,1888—1978 年)是超现实主义的先驱者。他善于在画面中使用多种不同消失点相结合的透视法,表现一种乍一看合乎现实而实则反常又具有幻觉效应的场景。他的画面语言带有浓郁的象征意义,这可能与他曾经阅读过叔本华和尼采的哲学著作有关。石膏像、手套、儿童玩具等是他常采用的绘画元素,梦魇般的投影和光线色调也给画作制造出神秘而不祥的宁静氛围,这种传达情绪、幻觉、梦境的风格和基调,也使他被誉为"形而上绘画"的重要代表。诸如《一条街道的忧郁与神秘》等作品所传达出来的怪诞与幻境就诠释了他对"形而上"的思考,同时启发了找寻梦幻世界的超

现实主义艺术家。

西班牙艺术家萨尔瓦多·达利(Salvador Dali,1904—1989年)喜欢描绘梦中的幻觉,弗洛伊德的思想对他影响很大。1931年创作的布面油画《记忆的永恒》(见图1-32)是其经典代表作品之一,画作中三块软弱无力的钟表将观者的思绪带到奇异梦境之中。这种奇幻的描绘方式,使人想起达利所说的"我与疯子之间的唯一区别是我并没有疯"。

比利时超现实主义画家雷尼·马格利特(Rene Magritte,1898—1967年)使用平实的技巧来展现违反逻辑的画面。他的作品《图像的背叛》描绘了一支烟斗,在烟斗下方却工整而醒目地写着一句话——Ceci n'est pas une pipe(这不是一支烟斗),显示出他对图像本身所传递信息的悖论性思考。

朱安·米罗(Joan Miro,1893—1983)是西班牙画家。布雷东认为他是"我们当中最超现实主义的人"。他的艺术从野兽主义开始,经过立体主义、达达主义,之后走向超现实主义。代表作品有《哈里昆的狂欢》、《镜子中的女人》(见图1-33)等。

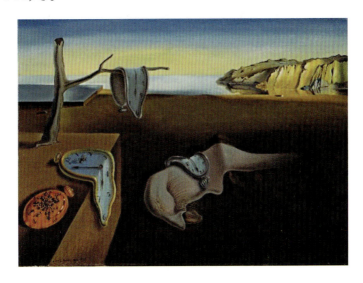

图1-32 达利《记忆的永恒》

图1-33 米罗《镜子中的女人》

此外,超现实主义的代表性艺术家还有吉恩·汉斯·阿尔普、曼·雷(Man Ray,1890—1976年)、马克斯·恩斯特(Max Ernst,1891—1976年)、保罗·德尔沃(Paul Delvaux,1897—1994年)等。毕加索也曾探

索过超现实主义绘画,其作品《格尔尼卡》(见图 1-34)就具有这种风格倾向。

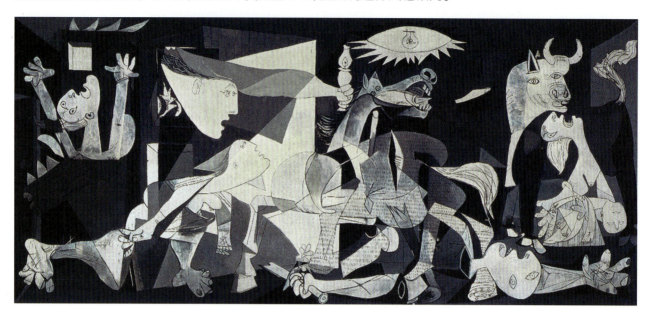

图 1-34　毕加索《格尔尼卡》

Xiandangdai Yishu yu Piping

第二章
西方当代艺术
（1945年之后）

第一节
抽象表现主义

第二次世界大战之后,西方艺术的中心逐渐从法国巴黎转到了美国纽约。欧洲战火遍地,而美洲大陆并未被波及,经济发展迅猛,生活和工作环境均适宜且吸纳包容移民能力强,这也是自20世纪40年代起,许多欧洲艺术家、批评家纷纷移居到美国的主要原因,这也促成了美国现当代艺术的快速繁荣发展。美国艺术家吸取了立体主义、达达主义和超现实主义的能量,发展出抽象表现主义等新形式主义,并围绕其做广泛的新艺术形态的公众接受推广,使批评家、收藏家,乃至主流媒体的关注保持相当高的热度。例如,美国艺术批评家克莱门特·格林伯格(Clement Greenberg,1909—1994年)推崇艺术的纯粹性和本体性,认为艺术家应从客观世界中的具象艺术塑造中脱离出来,摒弃再现的艺术,创造抽象的艺术。他的理论也极大地推动了美国形式主义艺术的发展。

第一场重要的美国前卫艺术运动——抽象表现主义,诞生于20世纪40年代的纽约,因此也被称为纽约画派。抽象表现主义反对绘画再现的客观描绘方式,摒弃传统艺术的造型逻辑,强调艺术本体形式的纯粹性与自律性。抽象表现主义的艺术作品大多是既有抽象性又能传递某种情绪或精神状态的。在他们的艺术创作过程里体现出瑞士心理学家卡尔·荣格的原型心理学理论的"集体无意识"。荣格在弗洛伊德的心理学理论的基础上有所拓展,他认为无意识包含个人无意识和集体无意识两个层面。集体无意识构建宗教、哲学和神话,包含人类共同的记忆和情感元素。受到荣格心理学理论的启发,抽象表现主义艺术家专注于表达人类的共同情感,他们专注于内心创造,他们的作品看起来简单豪放而富有自然状态,这也是他们想达到的目的,即想要观众摆脱审视的状态而直入他们艺术的内核。就像艺术家罗思科阐述的:"让我们摆脱记忆、联想、怀旧、传奇、神话。我们并不创造源于基督、人类或生活的大教堂,我们创造源于我们本身、源于我们自己情感的形象。我们所创造的图像,任何没有透过历史怀旧的眼镜来观看它的人都可以理解。"

抽象表现主义在造型原则上可以归纳为行动抽象艺术和色彩抽象艺术两种类型。行动抽象艺术以阿什利·格尔基(Ashile Gorky,1904—1948年)、杰克逊·波洛克(Jackson Pollock,1912—1956年)和威廉·德·库宁(Willem de Kooning,1904—1997年)为典型,他们运用无意识、偶发性的创作手法作画,以表现内心的情感因素。色彩抽象艺术以马克·罗思科(Mark Rothko,1903—1970年)、巴尼特·纽曼(Barnett Newman,1905—1970年)为代表,他们吸收立体主义、构成主义、荷兰风格派的表达方式,运用简单、明确的色块来激发观者的情感共鸣。

杰克逊·波洛克从20世纪40年代中期起开始探索他自己的独特艺术风格。和以往的艺术相比,他的作画方式十分奇特,比如他会在画室的地面上铺开一卷画布,这种巨大尺幅已然背离了架上绘画的常规尺度。他用木棍、刮刀或画笔,将包括油画颜料、铝质颜料等在内的各种各样的颜料或倾倒、或泼洒、或滴溅到画布上形成画面,有时这些颜料中甚至混合有沙子等其他东西。由于这样的画面处理方法,波洛克被戏称为"泼洒者杰克"(Jack,the Dripper)。波洛克在作画前并不会仔细确立绘画主题和构图细节等传统绘画需要仔细考虑的问题,即兴创作的方式只需他尽情表达心绪与释放激情。在描述他作画时的思考过程和心理状态时,波洛克说:"当我作画时,并不知道正在画什么。只有在经过了一段表现和认知过程后,我才意识到是在画什么。我并不害怕改变,也不怕破坏意义和图像,因为绘画本身有自己的生命。我只是试图让它呈

现出来。"他的作品带有极强的颠覆性,给学术圈以重新认知艺术的概念,同时遭到了不理解前卫艺术的公众的嘲笑。1949年8月,《生活》杂志上就用疑问句式做标题刊发了一篇名为《杰克逊·波洛克:他是美国最伟大的在世艺术家吗?》的文章。

他在创作时十分投入,整个身心完全沉浸在绘画效果的营造中。他曾说:"我觉得我更像是绘画的一个组成部分,按照这种方式作画,我能在画的周围走动,从各个角度进行创作,完全融入绘画中。"他的这种自发性的带有舞蹈性质的创作方式,在批评家哈罗德·罗森伯格(Harold Rosenberg,1906—1978年)看来是一种"行动绘画"(见图2-1和图2-2)。他认为,在本质上波洛克的创作行为类似于宗教行为,是"一种从政治、美学、道德的价值中解放出来的行动"。波洛克的经典代表作有大型抽象画《第1号》(《薰衣草之雾》,1950年),巨大的尺幅像壁画一样,用颜料、色点与线条交织的画面充满激情和韵律感,展现了形式语言本身的艺术生命力。波洛克被认为是美国抽象表现主义画派最重要的代表艺术家,但令人惋惜的是,波洛克在44岁时遭遇车祸而英年早逝,没能继续开拓他的艺术道路。

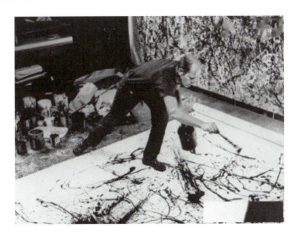

图2-1 波洛克在进行艺术创作

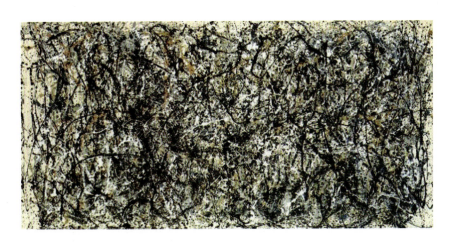

图2-2 波洛克《第31号》

出生于荷兰的威廉·德·库宁是1945年后从欧洲移民到美国的抽象表现主义艺术家。他的《女人第一号》系列作品用粗犷的笔触和狂野的色彩铺陈塑造了一个面目狰狞、躁动不安的女人形象,硕大的乳房带有生殖的象征,也带有对爱情女神维纳斯传统形象的挑战与颠覆,如图2-3所示。德·库宁与波洛克一样,对创作过程十分看重。大概两年的时间里,德·库宁不停地在进行《女人第一号》的创作,他完成一幅后,第二天又把它刮掉重画。据他的妻子估算:在这幅画最终完成之前,他大约在这块画布上画了200个已经被刮掉

的女人形象。正如批评家罗森伯格对行动抽象艺术画派的评价,"画布上呈现的不再只是一幅画作,而是画作被绘制的一种现象。画家不再以他头脑中的画面构思来确定画面构成,画面是基于画笔、颜料等作画媒材与画布碰撞结合进而产生的图像形态"。(见图2-4)

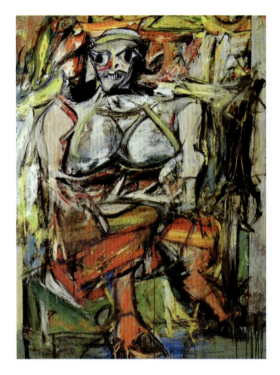
图2-3　库宁《女人第一号》

图2-4　库宁《坐着的女人》

俄国出生的犹太人马克·罗思科是色彩抽象艺术的代表人物。他1913年随家人一起来到美国,1950年后形成了一种几何形抽象的艺术表现风格。他善于简化画面以构成某种元素,将视觉经验浓缩成色彩表现(见图2-5和图2-6),这种具有感染力的表达方式与他在绘画中追求具有普遍意义的崇高精神有关,正如他所言:"在我的画作前流泪的人应该具有与我绘画时相同的宗教体验。如果你仅仅是被画面中的色彩关系打动感染,那么可以说你并没有领会到艺术的真谛。"

图2-5　马克·罗思科绘画作品(一)

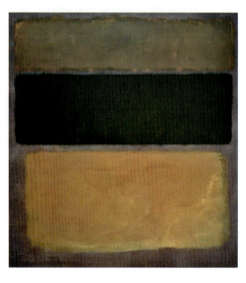
图2-6　马克·罗思科绘画作品(二)

与罗思科相似,纽曼也希望以作品表现思想和崇高精神。其作品《英勇而崇高的人》(见图 2-7)用极其简单的构图和色彩表达了他对人类在现代生活境遇中奋力生存的复杂情感。

图 2-7　纽曼《英勇而崇高的人》

第二节 后绘画性抽象

20 世纪 50 年代末到 60 年代,后绘画性抽象(Post-Painterly Abstraction)沿着抽象表现主义的道路发展出来,成为另一场美国艺术运动。这一术语由艺术批评家克莱门特·格林伯格提出,他认为这种艺术与"绘画性抽象"的理念是相对立的,绘画性抽象注重笔触、释放情绪,展现出一种内在张力,以波洛克、德·库宁为代表,而后绘画性抽象的几何结构分明、线条明确清晰、画面理性冷静、强调严谨的画面把控,更像是一种设计作品。

埃斯沃思·凯利(Ellsworth Kelly,1923—2015 年)将绘画的语言简化为纯粹的几何形式,形成了一种以基本元素为表达对象的二维平面图,这样的作品也被称为"硬边绘画"(hard-edge painting)。硬边绘画的图像来源于自然、工业设计或者建筑的基本形式。例如,他的作品《红、蓝、绿》,画面尺幅巨大,红蓝绿三种色彩搭配并置,像一面醒目的旗帜一样,清晰的布局将画面边缘分割成不同的图形,单纯简洁的描绘不带有一丝画面纵深。

弗兰克·斯特拉(Frank Stella,1936 年生),出生于美国马萨诸塞州的马尔登,是硬边画家联盟中的重要艺术家。在他的作品《什么事情都未曾发生》中,斯特拉以简洁的间隔均匀的细纹线条平行地绘制在色彩背景上,整个画面没有中心焦点,也没有绘画性或者表现性的因素,他的这种做法图解了格林伯格所定义的艺术纯粹。艺术家对自己作品的诠释是"你所见的就是你看到的",即强化了绘画作品的本质是一种平面上色彩与线条的构成,观众应该懂得欣赏这样的画作,而不是从画面之外寻找其他的答案。1976 年,他还为利曼大赛设计创作了 BMW3.0 CSL(宝马汽车)双门跑车的 Art Car(见图 2-8)。精确的黑白方形网格的描绘,表达了形体精确切割并重塑的概念,使人联想到汽车设计的初始草图。

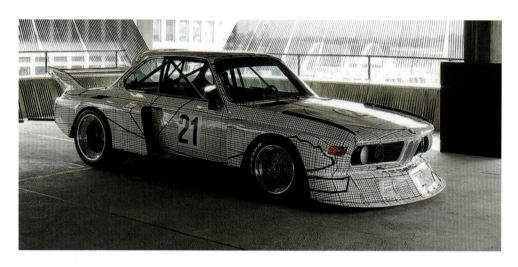

图 2-8　弗兰克·斯特拉设计的 BMW3.0 CSL 双门跑车的 Art Car 外观

第三节　极少主义

极少主义（Minimalism）或极少艺术（Minimal Art），顾名思义是一种简化性的艺术形式，它出现于 20 世纪 60 年代。极少主义艺术作品通常是三维空间的雕塑或装置艺术，它们将造型因素精简到最少，反映一种抽象的极致。由于它这样的特质，极少艺术还被俗称为 ABC 艺术。

美国极少主义雕塑家托尼·史密斯（Tony Smith，1912—1980 年）的一些观念为罗伯特·史密森、迈克尔·海泽等大地艺术家提供了基础，还影响到建筑和设计领域。他创作的雕塑《死亡》（Die，1962 年），是一个钢制的立方体。这件作品并没有可以供人解读的主题、色彩等因素，可以被简单地看成是一个立方体造型。史密斯把雕塑精简到最基本的形式，甚至去掉了雕塑本应有的基座，希望观众从以往经验的干扰中解放出来，沉浸在对作品本身的观察和体验中。

唐纳德·贾德（Donald Judd，1928—1994 年）出生于美国密苏里州，也是一位重要的极少主义艺术家。贾德曾在美国的艾伦斯蒂文森学校（The Allen Stevenson School，1960 年）、布鲁克林艺术与科学学院（Brooklyn Institute of Arts and Sciences，1962—1964 年）、达特茅斯学院（Dartmouth College，1966 年）和纽黑文市的耶鲁大学（Yale University，1967 年）等学术机构任教，他丰富的学习工作生活经历为他的艺术道路的发展提供了广阔的空间。他的作品常以"无题"为名，不希望自己的作品有任何主题、象征和含义，他喜欢用金属、树脂和玻璃等工业材料制造成简单的几何形体，单纯的形制和材质使观者能够关注艺术本身（见图 2-9）。他的艺术消解了文化符号属性和情感表达，"将简单做到了极致"。

罗伯特·莫里斯（Robert Morris，1931—2018 年）在美国密苏里州堪萨斯城出生，先后求学于美国堪萨斯艺术学院和加州艺术学院。他是跟随唐纳德·贾德的突出的极少主义艺术家之一，但并不是所有人都能理解和欣赏他的艺术，他就此也不做过多解释。他的艺术形式对表演艺术、大地艺术、工艺美术运动和装置艺术等做出了重要贡献。（见图 2-10）

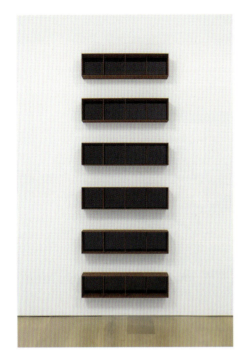
图 2-9　唐纳德·贾德的艺术作品

图 2-10　罗伯特·莫里斯的艺术作品

第四节
英国波普艺术

　　抽象艺术流派广泛出现于战后艺术形式发展的学术实验中,却往往因不容易被公众理解而很难融入大众视野,与之相对的则是另一种艺术形式——波普艺术。波普艺术的根源可以追溯到 20 世纪 50 年代早期在伦敦当代艺术学院成立的独立者社团(the Independent Group),这个团体由英国一群年轻的艺术家、建筑师和作家构成,他们普遍迷恋于工业化和商品化时代的广告、漫画、电影和机器美学等流行文化,从大众文化与当代都市生活中确立艺术要表现和表达的形象。波普艺术家将之前艺术所含有的符号、象征、隐喻、幻觉、视觉价值重新找回,从审美、形式、内容、传播和跨界融合等角度,探索工业商品化时代的艺术价值。

　　波普艺术(Pop Art)的名称最早出现在 1958 年英国批评家劳伦斯·阿洛维(Lawrence Alloway)在《建筑文摘》中的一篇文章,是流行艺术(Popular Art)的简称,用于形容战后英国呈现出来的大众消费主义文化。波普艺术家热衷于直观再现,把艺术的根基建立在消费文化和流行文化上,使其能更好地被普通公众接受。

　　这个团体的重要艺术家理查德·汉密尔顿(Richard Hamilton,1922—2011 年)被誉为"波普艺术之父",他生于英国,长期以来受到迪尚观念和达达主义艺术思维的影响,学过工程制图、设计和绘画,对用广告的方式来表达公众的意愿兴趣浓厚,并喜欢通过直接挪用社会生活中的一些形象来创作艺术作品。

　　1956 年,汉密尔顿创作了一件享誉世界的拼贴艺术作品《究竟是什么使今天的家庭如此不同,如此具有魅力?》(*Just What Is It That Makes Today's Homes So Different , So Appealing ?*),如图 2-11 所示。这件作品在当年伦敦白色教堂画廊举办的题为"这是明天"的展览上作为展览的招贴,它体现出波普艺术的主

要特征。"究竟是什么使今天的家庭如此不同,如此具有魅力?"这个标题是汉密尔顿从 1955 年美国杂志《女士家庭期刊》(Ladies' Home Journal)封面广告上复制而来的。汉密尔顿使用从时尚杂志上剪裁下来的人像和物品图像拼贴出虚幻室内,并寻求全新图像的构建。

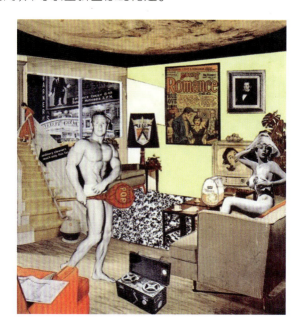

图 2-11 汉密尔顿《究竟是什么使今天的家庭如此不同,如此具有魅力?》

这件拼贴作品运用了大量流行元素来反映现代社会工业化文明背景下的消费主义文化现状,其中包括:电视机、收音机、影视招贴、报纸等大众传播媒介;福特汽车、午餐肉、棒棒糖的商标、吸尘器的广告词等消费文化图像或词汇;漫画、从时尚杂志上剪下来的性感裸女和健美明星查尔斯·阿特拉斯(Charles Atlas)等时尚通俗文化图像。保持标准健美姿态的阿特拉斯位于画面黄金分割线的位置,手中持有网球拍大小的棒棒糖,上面清晰地写着三个大写字母 POP(lollypop 为棒棒糖,lolly 是糖果的意思,pop 具有砰砰声和流行的双重含义),意味着拥有时尚、性感、娱乐、通俗、工业化产品的消费时代给艺术带来了冲击,也体现了战后人们对社会和生活价值的重新思考。

大卫·霍克尼(David Hockney,1937 年生)是英国波普艺术的先驱,被称为"英国艺术教父"。他生于英国布拉德福德,1953 年他到布雷德福艺术学院学习绘画两年,之后进入伦敦皇家艺术学院学习,并获得该院的金勒斯奖。1961 年后他多次去美国,并在美国创办了自己的工作室,创作了一批具有世界影响力的杰作。其中,他 1972 年创作的作品《艺术家肖像(泳池与两个人像)》[Portrait of an Artist (Pool with Two Figures)]于 2018 年拍卖,最终以含佣金 9 031.25 万美元(约合人民币 6.2 亿元)的价格成交,成为当时在世艺术家拍卖的最高纪录。他的艺术创作与研究跨界多元,涉及拼贴、摄影、舞台美术设计等领域,他还进行过艺术史研究。其中,《隐秘的知识》与《图画史》是大卫·霍克尼的代表著作。《隐秘的知识》研究了 15 世纪至 19 世纪末光学仪器在绘画中的应用;《图画史》探讨了艺术史上图像绘制的问题,以及观看方式如何影响艺术创作的问题。

大卫·霍克尼在绘画创作上善于借用大众传媒的图像来复兴具象绘画风格,同时并置不同空间平面的图像来描绘周遭的人和环境,制造一种熟悉空间的疏离感,给人一种漠然超脱的审美感受。他的作品所包括的媒材也相当广泛,从传统的油画、水彩、印刷版画,到科技介入的摄像机、传真机、激光影印机、计算机,甚至近年来使用的智能手机、智能平板等设备。20 世纪 60 年代,大卫·霍克尼利用摄影技术拓展自己的作

品。比如他用相机拍摄同一个物体的不同部位,再拼合回原来的样子,这种形式的拼贴也被称为"霍克尼"拼贴。1986年4月,霍克尼创作了他的代表性摄影拼贴作品《梨花公路》。

第五节 美国波普艺术

虽然波普艺术运动起源于英国,但二战后美国拥有繁荣的经济和成熟的消费文化土壤,使得波普艺术的高峰出现在美国。英国独立者社团的发起者们也不得不承认,他们的灵感来源于美国的好莱坞、底特律和纽约麦迪逊大街等大众文化、商品消费和广告传媒。从英国波普艺术家汉密尔顿的一些作品中就可以窥见美国大众文化传媒的国际性引领地位。

贾斯培·琼斯和罗伯特·劳申伯格是对美国波普艺术早期发展阶段产生过重要影响的两位艺术家。他们的早期创作都曾涉及抽象表现主义,因此他们的波普艺术中富有直观性表达的特征。由于他们也继承了达达主义运用日常现成品的创作手法,还带有反叛传统、去神圣化、以世俗情怀对抗精英主义的精神,他们也被称为新达达主义(Neo-dada)的代表。他们的作品对之后的波普艺术和观念艺术两大潮流产生了深远影响。

贾斯培·琼斯(Jasper Johns,1930年生)在他的早期作品中,特别注意关注日常生活中常见却又容易被忽视的事物,即他所说的"看见过却没有认真在意的事物"。他创作了"靶子""旗帜""数字""符号"等系列艺术作品。比如,国旗是一种人们经常见到却很少认真审视的物品。20世纪50年代正值冷战时期,琼斯以美国国旗为主题创作了一系列作品。《国旗》(1958年)这件作品就绘制了一面美国国旗(见图2-12)。琼斯运用一种名为蜡绘法(encaustic)的古法进行艺术创作,将蜡加热至液体状态后再混入其他颜料进行作画。琼斯先将拼贴起来的报纸、图片浸入蜡熔液中,再进行绘制。由于蜡被涂到媒介表面之后遇冷会迅速干结变硬,画家必须快速描绘,蜡的透明性使观众看到富有层次和肌理感的绘制痕迹。被赋予政治内涵的"国旗"在琼斯笔下仅是一种艺术图像(见图2-13),这种消解事物常规意义内涵的做法类似于超现实主义艺术家马格利特的"这不是一支烟斗",在他看来,专注绘画本身的探索最为重要,甚至可以瓦解任何事物的文化内涵和主题意义,从而强调艺术的功能并非宣传教义。2011年,琼斯获得了代表着在科学、文化、体育和社会活动等领域做出杰出贡献的"总统自由勋章",成为自1978年以来第一位获此殊荣的艺术家。

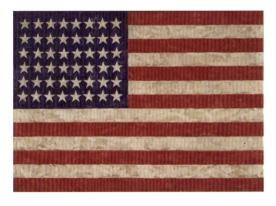

图2-12 贾斯培·琼斯《国旗》

图2-13 贾斯培·琼斯《三面国旗》

罗伯特·劳申伯格(Robert Rauschenberg,1925—2008年)出生于美国得克萨斯州的阿瑟港,1942年进入得克萨斯大学奥斯汀分校药学系,由于缺乏兴趣,被迫退学。二战期间,劳申伯格参加了海军,在圣地亚哥海军医院当护士,后又在加州各地的医院工作过两年多。偶然机会,他去圣马利诺的亨廷顿图书馆,见到了18世纪英国画家托马斯·庚斯博罗的《蓝衣少年》,启迪了他从事绘画的智慧。1948年,他进入北卡罗来纳州的黑山学院,在包豪斯教师约瑟夫·艾伯斯的课上求学,成为他的得意门徒。劳申伯格在50年代便开始在作品中使用大众传媒形象,他善于把图画、杂志、报纸、摄影图片等原始素材拼合起来,然后涂绘颜料完成作品。劳申伯格组合绘画(combine painting)的各部分仍保留各自特征,画面中的图像并不以逻辑进行排列,给人难以解读的感觉。实际上,对于他组合作品的解读也难有统一答案,因为每个组成部分都可能是一个主题。劳申伯格还运用许多诸如垃圾废物等各种现成材料进行集合艺术(Assemblages)创作,甚至从废弃的可口可乐瓶中就能找到创作灵感。

罗伊·利希滕斯坦(Roy Lichtenstein,1923—1997年)是波普艺术运动成熟时期的艺术家,被誉为"美国波普艺术之父"。他出生于美国纽约,1939年进入纽约艺术学生联盟学习绘画,1949年在俄亥俄州立大学攻读美术系硕士研究生学位,从1951年起投向波普艺术。利希滕斯坦的波普艺术创作手段常以连环漫画为基础素材,采用丙烯、油画颜料等将它们复制并放大,通过黑色线条分割区域和平涂色块的描绘方式将形象展现在画布上,除了偶尔有小处做更改外,复制极其忠实于原连环漫画的图像。他还借用美国商业报刊《纽约太阳报》创始人本杰明·戴(Benjamin Day)发明的"本戴点状制版法"(benday dots)进行图像处理,即通过模拟印刷色点来制作图像。对于生活中现成物品的图像移植与挪用是波普艺术的精华之处,利希滕斯坦的创作正是将波普精神做了最好的推广与诠释,尽管在当时也受到不少批评家的非议和否定,但没能挡住波普艺术在美国繁荣发展的进程,如利希滕斯坦所预见的,"波普艺术是属于全世界的"。(见图2-14和图2-15)

图2-14 罗伊·利希滕斯坦《或许》

图2-15 罗伊·利希滕斯坦《幻想曲》

美国另一位闻名遐迩的波普艺术家是安迪·沃霍尔(Andy Warhol,1930—1987年)。他出生于美国宾夕法尼亚州的匹兹堡,是捷克移民的后裔。除了艺术家身份外,他还有电影制片人、摇滚乐作曲者、出版商等多种角色。正如利希滕斯坦采用连环漫画形象一样,沃霍尔选择日常生活中最常见、最经典、最通俗的事物作为视觉元素,以复制和印刷技术将其呈现出来,探讨艺术图像与大众消费文化之间的关系。沃霍尔用

20世纪60年代早期美国最为畅销的饮料可口可乐瓶做视觉化复制(见图2-16),用批量生产的图像诠释通俗文化。除了借助生活中的物品作为创作对象外,沃霍尔还经常关注好莱坞名人的形象,如玛丽莲·梦露,这位流行文化催生出来的著名电影明星在他的笔下被标签化地反复诠释,明星的热度与作品的感染力互相带动,构成了一个成功的传播案例(见图2-17)。1984年,沃霍尔给《时代》(Time)杂志制作了一期印有著名歌星迈克尔·杰克逊肖像的丝网印刷封面(见图2-18),也证明了他在文化领域内的影响力。此外,凭借自己敏锐的观察力,沃霍尔曾预言:"大众传媒时代会让每个人出名15分钟。"今天看来,他这样的预言应该能够变成现实。

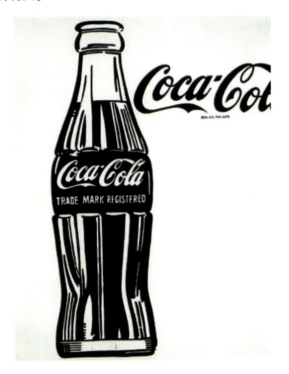

图 2-16　安迪·沃霍尔《可口可乐瓶》

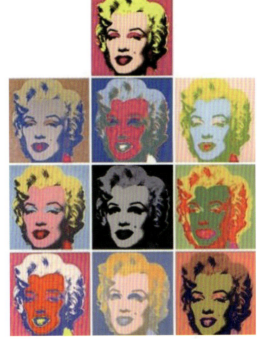

图 2-17　安迪·沃霍尔《玛丽莲·梦露》

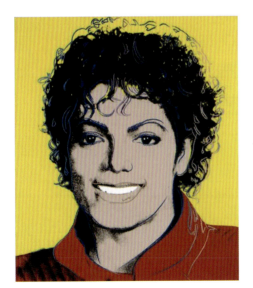
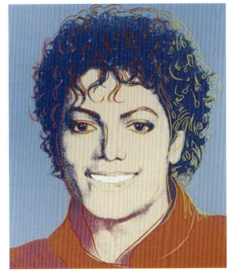

图 2-18　安迪·沃霍尔《迈克尔·杰克逊》

杰夫·昆斯（Jeff Koons,1955年生）在美国宾夕法尼亚州出生,毕业于马里兰艺术学院和芝加哥艺术学院。杰夫·昆斯的不锈钢雕塑作品《悬挂的心》曾在纽约以高达2 356.1万美元拍出；1986年创作的不锈钢雕塑《兔子》,于2019年5月在纽约佳士得拍卖会上以9 107.5万美元的高价售出。

第六节 超级写实主义

超级写实主义（Superrealism）是一种并不拒绝视觉真实的客观写实艺术形式,流行于20世纪60年代末和70年代,可以看作是波普艺术的延续和发展。超级写实主义艺术家往往将所要描绘的物象置于照相机的视角之下,因此人们也将这一流派的艺术家称为照相写实主义艺术家（Photorealists）,他们以细致入微的观察表现出与波普艺术同样注重的现实世界。

美国女艺术家奥黛丽·弗拉克（Audrey Flack,1931年生）是超级写实主义运动的先驱者,她出生于纽约市曼哈顿北部的华盛顿高地。她曾在耶鲁大学获得美术学士学位,在纽约大学美术学院学习过艺术史。弗拉克指出照相术是她艺术创作和研究的根基,"我研究艺术史,全都是照片,我从来没看到过这些绘画,它们都在欧洲。……看电视、看杂志和看复制品,这些全都受到照片影像的影响"。弗拉克在创作中运用照相技巧,把照片用幻灯形式投射到画布上,再复制出照片的图像和色彩。她曾画过《玛丽莲·梦露》,与安迪·沃霍尔笔下的梦露的区别如同两个流派之间的差异——波普艺术的照片以主观的方式呈现,而超级写实主义则从客观角度审视照片。

美国超级写实主义艺术家查克·克洛斯（Chuck Close,1940年生）曾求学于华盛顿大学、耶鲁大学、维也纳造型艺术学院,他倡导艺术应该回归到现实,故意避开创造性的构图、美化的效果以及体现人物内心世界的面部表情,认为绘画要不加主观倾向地表现人在真实生活中的自然状态。他用超越正常尺寸的巨大尺度来突显一种特殊审视的效果,《大自画像》是其典型代表作。

第七节 大地艺术

大地艺术（Earth Art）或大地作品（Earthworks）又叫环境艺术（Environmental Art）,出现于20世纪60年代,以通过变革生产方法、消费习惯、生活方式来改善环境污染,保护生态系统的生态主义（Ecologism）社会思潮为前提,主要涵盖体量巨大的户外景观类艺术作品。这一运动的产生和发展与20世纪60—70年代的全球生态运动（Ecology Movement）有关。生态运动首先在1968年出现于美国加利福尼亚大学,面对在工业化过程中环境污染日趋严重和生态遭到破坏的问题,该校学生发起了这场运动。1969年,美国国会通过了《国家环境政策法案》（National Environmental Policy Act）。1970年,美国国家环境保护局成立。像波普艺术家一样,大地艺术的创作者非常希望他们的作品能直接与公众产生共鸣,他们将艺术作品从美术馆、博物馆、画廊等密闭空间中移出,置于公共领域让人们欣赏。这种创作和展示方式对以往的艺术模式提

出了挑战,这也是大地艺术前卫性和进步性的关键所在。需要反思的是,许多大地艺术作品处在相对遥远的地域范围,这反倒限制了公众直接观看。

最为重要的美国大地艺术家是罗伯特·史密森(Robert Smithson,1938—1973年),他善于运用工业建设设备对泥土和岩石进行创作。他的作品《螺旋形的防波堤》(Spiral Jetty)创作于1970年,罗伯特·史密森在美国犹他州大盐湖边的一个荒凉沙滩上,用推土机将重量近6000吨的黑色玄武岩、石灰岩等各类石头倾倒在盐湖中,形成一个巨大的螺旋形状堤坝。堤坝非常壮观,一直延伸到盐湖深处的螺旋曲线长约1500英尺(约450米),螺旋中心离岸边的距离达到46米远。在史密森的理念下,艺术走出了高雅殿堂,走进了环境,并与环境相融合。

克里斯托·弗拉基米罗夫·贾瓦契夫(Christo Vladimirov Javacheff,1935—2020年)和让娜·克劳德(Jeanne Claude,1935—2009年)是一对著名的环境艺术家夫妇,这对艺术伉俪都是1935年6月13日出生,他们1958年相识于法国巴黎,1964年定居于美国纽约,一生创作了多个享誉全球的大型环境艺术作品,其中最著名的创作方式是包裹艺术。他们创作初期先是把桌子、椅子、自行车等日常生活用品和商品包裹起来,制造一种熟悉的陌生感。而后,他们开始包裹山谷、海岸、大厦、桥梁等大型建筑或景观。1969年,他们用近10万平方米的防腐布料和56千米的绳索完成了对澳大利亚悉尼附近1609米海岸的包裹。1970年到1972年,他们用3.6吨的橘黄色尼龙布包裹了美国科罗拉多大峡谷(见图2-19),形成了一面巨大的橘黄色帷幕。1974年,他们包裹了意大利罗马墙。1980年到1983年,他们对美国佛罗里达州南部的迈阿密比斯坎湾11个岛屿进行包裹,包裹材料由603 870平方米粉红色编织聚丙烯织物组成,它们漂浮在水面上非常壮观。1995年6月17日,时逢二战结束50周年,克里斯托夫妇艺术创作中最为经典的作品之一《包裹德国柏林国会大厦》(见图2-20)诞生,一座始建于1884年的宏伟建筑被披上了银色光芒。这件作品完成前的准备工作耗时24年,在商讨期间,德国联邦议院总统履新了6位。直到1994年2月25日,德国国会才以292票赞成、229票反对的结果通过了该艺术计划。这件耗材超过10万平方米镀铝防火聚丙烯面料、1.5万米绳索,耗资1530万美元的大地艺术吸引了全世界的目光,作品完成后仅展出两周时间,就吸引世界各地500万观众到场目睹这件艺术作品的真容。克里斯托夫妇用包裹的方式给自然环境或人造建筑制作外部肌理,形成了一种独特的视觉冲击力,使人们从看似熟悉或了解的事物中重新审视陌生化了的对象的本质、历史和内涵,从而激起观众认知系统的升级与重建。

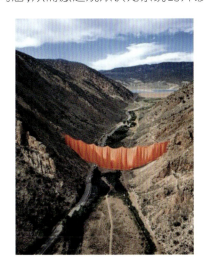

图2-19 克里斯托夫妇《包裹美国科罗拉多大峡谷》

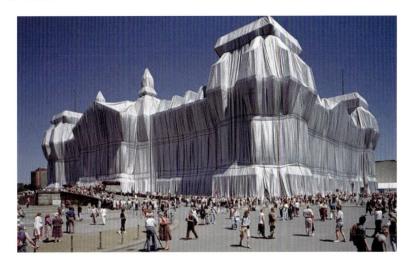

图2-20 克里斯托夫妇《包裹德国柏林国会大厦》

第八节 观念艺术

观念艺术(Conceptual Art)出现于20世纪60年代。当美术馆、画廊等专业机构给艺术做定义和分类时指出"这就是艺术!",观念艺术就此提出挑战,质问艺术的本质:"什么是艺术?"哲学家、作家和先锋音乐家亨利·弗林特(Henry Flynt)于1961年最早提及"概念艺术",但"观念艺术"一词直到20世纪60年代中后期才得到更多使用。1967年,艺术家索尔·勒维特(Sol LeWitt,1928—2007年)为《艺术论坛》杂志写了一篇题为《论观念艺术》(Paragraphs on Conceptual Art)的短评。他在文中阐述这种新艺术是对之前艺术实践的一种反叛,"观念"是一件艺术品最核心的部分,艺术品的实际生产创作应居于第二位。实际上,观念艺术的实践根源还可回溯至达达派和马塞尔·迪尚(Marcel Duchamp,1887—1968年)的男性小便器《泉》(1917年)。迪尚鼓动观者思考艺术的边界,去反思美术馆、博物馆给"艺术品"贴标签、做定义的合理性。

意大利艺术家皮耶罗·曼佐尼(Piero Manzoni,1933—1963年)的艺术作品是观念艺术的一种诠释。1961年,他制作90个小罐头,并声称每个罐头盒中都装有艺术家的粪便,他把罐头贴上"艺术家之屎"的标签,按照当时的黄金价格以重量标出价格。由于罐头一旦打开便会破坏其艺术价值,因此相当长的时间内,没人真正知道罐头里到底装了什么。后来,曼佐尼的合作者阿戈斯蒂诺·博纳鲁米(Agostino Bonalumi)曾在一家报纸上宣告这些罐子里装的其实是石膏。这些罐头以不菲的价格出售,2007年英国泰特美术馆还以3万美元的价格购买了一个"粪便"罐头。到2017年,一盒"粪便"罐头的价格大约值30万美元,也有专家预测以后其价格能突破百万美元。曼佐尼的这组观念艺术以一种富有挑衅性的思维来批判现代社会量产化的生活和盲目火热的消费主义文化。

美国艺术家约瑟夫·科苏斯(Joseph Kosuth,1945年生)也是观念艺术的重要倡导者。他的作品以哲学的思辨来关注语言与视觉之间的关系。其代表作《一把和三把椅子》(One and Three Chairs),由一把真实的椅子和放置在旁的这把椅子的等大照片,以及词典中"椅子"定义词条的放大照片组成。科苏斯想要观众反思是什么构成了"椅子"的概念。他阐述道:"你若拥有一件艺术作品,那便是一件艺术作品的'观念',它的形式因素并不重要。"在一系列题为《作为观念的艺术等同于观念》的作品中,科苏斯也提出:"我的创作观念是真正具有创造性内容的。"他的作品让观者去思考艺术与文化是如何通过语言和意义来建构的。

1971年,约翰·巴尔代萨里(John Baldessari,1931—2020年)在加拿大新斯科舍艺术与设计学院组织了一场展览。他未到达展出场地,派学生在画廊墙壁上书写"我将不再从事那些无聊的艺术"。学生们却效仿教师罚抄的做法,在墙上反复书写这句话,最后字迹涂满了整面墙壁。这件艺术作品由艺术家的指令、学生的即兴操作及最终出现的墙壁涂鸦构成。这也激起人们重新认知"艺术到底由什么构成"的讨论。

有一些观念艺术的表现方式是带有时间和空间的,即强调艺术完成的整个过程,而不是最终的结果,因此被归入行为艺术(Performance Art)的范畴。

作曲家约翰·凯奇(John Cage,1912—1992年)的艺术作品《4′33″》就是行为艺术的典型代表(见图2-21)。约翰·凯奇请钢琴家上台坐在钢琴前,台下观众们在灯光下安静地等着,钢琴家抬起钢琴盖,标志乐曲开始,却没有弹奏乐器,保持静止时长4分33秒,然后关上钢琴盖,起身向观众鞠躬,示意结束。整个"音乐演奏"活动中钢琴家没有发出任何声音,一场乐曲演化为观众在等待聆听过程中的低分贝噪音和窃窃

私语。

德国艺术家约瑟夫·博伊斯(Joseph Beuys,1921—1986年)一直思考"如何将我们的思想塑造成言语或者社会雕塑,如何塑造我们所生活的世界"这样的问题。其作品《如何向一只死兔子解释图画》是1965年约瑟夫·博伊斯在杜塞尔多夫施梅拉画廊举行的一场行为艺术的表演(见图2-22)。这件作品展现了这样一个过程:博伊斯将头部涂上蜂蜜,上面覆盖一层金箔,形成闪烁的面具。他在一间挂着他的绘画作品的房间里,怀抱一只死兔子在屋中踱步,并对它轻声细语地讲话。整个过程持续3小时之久,所有观众都只能通过窗户观察他的行为。当屋门被打开,观众涌入房间时,博伊斯抱着死兔子静静地背对观众坐着。博伊斯不仅重新解答了"艺术"一词的定义,还拓展了"艺术家"的概念。正如他所宣称的:"人人都是艺术家。"博伊斯相信,他所起的作用是促进彻底变革人类的思想和认知,每个人都会成为一个拥有真正自由与富有创造力的人。

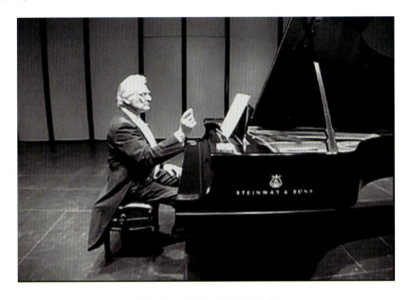
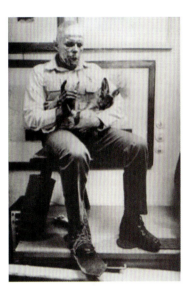

图2-21　约翰·凯奇《4′33″》　　　　　　图2-22　约瑟夫·博伊斯《如何向一只死兔子解释图画》

此外,意大利艺术家莫瑞吉奥·卡特兰(Maurizio Cattelan)在2019年的美国迈阿密巴塞尔艺术博览会(Art Basel Miami Beach)上曾实施了他的观念艺术,他从迈阿密当地杂货店买了一根香蕉,用防水胶带把香蕉贴到墙上,制作完成了名为《喜剧演员》(Comedian)的艺术品。创作这件作品的灵感源于他的一个习惯,每次出门旅行时他会随身带一根香蕉,然后挂在入住酒店的墙上,这是他寻找灵感的一种方式,所以他思考着以自己最熟悉的香蕉为对象制作一件艺术品,开始时他考虑用树脂、青铜等材料制作"香蕉",但后来他确定了:干脆就用真正的香蕉来做"香蕉"。于是,这根香蕉被和莫瑞吉奥·卡特兰合作多年的画廊贝浩登(Perrotin)送到了迈阿密巴塞尔艺术博览会(Art Basel Miami Beach)进行展出。莫瑞吉奥·卡特兰还曾花费125万美元打造了一只18K金的厕所用具"马桶",名为《美利坚》(America),这件作品于2016年被安装到纽约古根海姆博物馆中,吸引了众多观众排队围观。遗憾的是,这件作品于2019年9月被盗走了。

Xiandangdai Yishu yu Piping

第三章
中国现当代艺术
（1978年之后）

第一节
"实事求是"与"伤痕"文艺

中国现当代美术的发展进程受 1978 年社会发展方向发生重大扭转的影响。1976 年 10 月,"四人帮"被粉碎,持续十年的"文化大革命"就此结束,此时中国百业待举,面临向何处去的重大历史关头。1978 年 5 月,《实践是检验真理的唯一标准》一文发表,由此引发关于真理标准问题的讨论。9 月,邓小平出访朝鲜回国后,到东北三省视察。9 月 16 日,他在长春听取中共吉林省委负责人王恩茂等人汇报后指出:"现在摆在我们面前的问题,关键还是实事求是、理论与实际相结合、一切从实际出发。"9 月 17 日,他在沈阳再次强调坚持实事求是的重要价值:"不恢复毛主席树立的实事求是的优良传统和作风,四个现代化没有希望。我们要根据现在的国际国内条件,敢于思考问题,提出问题,解决问题。千万不要搞'禁区'。'禁区'的害处是使人们思想僵化,不敢根据自己的条件考虑问题。"1978 年 12 月 13 日,邓小平在中央工作会议闭幕会上发表了题为《解放思想,实事求是,团结一致向前看》的重要讲话。1978 年 12 月 18—22 日,中国共产党第十一届中央委员会第三次全体会议在北京举行,重新确立了党的实事求是的思想路线。全会停止使用"以阶级斗争为纲"的口号,决定将全党的工作重点和全国人民的注意力转移到社会主义现代化建设上,提出了改革开放的任务。在这样的情况下,人们不断重新反思社会和个人所经历和面对的问题。

社会与政治领域里确立了新的真理标准,文艺方面也随之重新看待"真实性"的标准问题。伤痕美术起源于此期间生发出来的伤痕文学。"文革"结束之后,尤其是在 1977—1981 年期间,关于揭露"文革"期间所遭受的经历、控诉"四人帮"罪行、表达个人情绪的文学作品不断涌现,形成了伤痕文学思潮。伤痕文学以中、短篇小说为主要创作形式,1977 年刘心武发表的短篇小说《班主任》,被视为伤痕文学的发轫之作。伤痕文学的代表作品还有《伤痕》(卢新华)、《从森林里来的孩子》(张洁)、《姻缘》(孔捷生)、《爱情的位置》(刘心武)、《一个冬天的童话》(遇罗锦)、《神圣的使命》(王亚平)、《献身》(陆文夫)、《枫》(郑义)、《我应该怎么办》(陈国凯)等作品。其中,1978 年 8 月 11 日,上海《文汇报》刊发的卢新华小说《伤痕》,引起读者强烈反响。这篇描写个人的悲剧经历和情感挫折的小说,提供了新的文艺表达范式。

由于小说《伤痕》的轰动效应,《连环画报》策划将小说以连环画的形式呈现出来。《连环画报》1979 年第 3 期刊出由刘宇廉、陈宜明、李斌共同创作的水墨连环画《伤痕》,发表后引起社会轰动。不久之后,三人又合作创作了连环画《枫》,在《连环画报》1979 年第 8 期上发表。这套作品根据郑义同名小说改编而成,由 32 幅画面构成,描述了"文化大革命"期间一对名为李红刚、卢丹枫的青年恋人因为在武斗期间各执一派立场,最终相残至死的悲惨故事。《枫》以自然主义的写实手法描绘了小说的故事情节,客观还原的意识非常直观。而此前的"文革美术"描绘范式在于色调处理上的"红光亮"、人物造型上的"高大全",以及主题观念上的"三突出"原则。《连环画报》对具有变革性画作《枫》的刊登也使刊物一度处于风口浪尖,甚至被停售了几天。美术界最早出现的揭露"文革"的作品,无论是题材还是画风都具有反思性和批判性,对当时美术创作产生了不小的影响,也标志着伤痕美术正式确立。

随着"伤痕"主题文艺创作的广泛开展,许多伤痕小说自然而然地与美术"联姻",构成文学的连环画改编与创作,如《班主任》《神圣的使命》等都以连环画形式被赋予新的表现方式。其中不乏获得专业大奖者,如刘宇廉、陈宜明、李斌共同绘制的连环画《枫》《伤痕》,分别获 1980 年第五届全国美展金奖和 1981 年全国

第二届连环画创作评奖绘画一等奖;赵奇的连环画《爬满青藤的木屋》(1982年)摘取1986年首届《连环画报》金环奖等。

此外,伤痕美术的作品还涉及对真实社会事件的理性反思与观点表达,如尹国良的《千秋功罪》(1979年)、白敬周的《危乱见坚贞》(1979年)、蔡景楷的《真理的道路》(1979年)的画作回望了1976年的"四五"运动;王克庆的《强者》(1979年)、鲁迅美术学院中国画组的组画《为真理而斗争》(1979年)、辽宁美术馆的素描组画《捍卫真理的勇士》(1979年)、闻立鹏的油画《大地的女儿》(1979年)反映了辽宁省委宣传部干事张志新的相关事迹和精神。这些作品以图像的语言表达立场和态度,做到了政治性和真实性一致。

这种对"解放思想,实事求是"态度的回归还体现在1979年2月北京举办的新春画会展览上,非政治主题的绘画首次在"文革"之后的北京展出,而此前的非政治主题绘画不被接受。同年4月,北京油画研究会成立,并举办了首次展览。这些活动和画作表明,画家群体对艺术自由与真实的渴望与追求已越来越急迫。

1980年2月10日—3月10日,由文化部①、中国美术家协会主办的"庆祝中华人民共和国成立30周年全国美术作品展览"(第五届全国美展)在中国美术馆举行,展出作品417件,获奖作品82件,包括一等奖3件、二等奖27件、三等奖52件。其中来自四川美术学院的荣获二等奖的几件作品受到了观众的瞩目,高小华的《为什么》(1978年)和《我爱油田》(1978年)、程丛林的《1968年×月×日雪》(1979年)等堪称伤痕美术的重要代表。

第二节
开放的意识与美术视野的拓展

1978年12月16日,中美两国发表《中华人民共和国和美利坚合众国关于建立外交关系的联合公报》(简称《中美建交公报》,中美第二个联合公报),宣布两国自1979年1月1日起互相承认并建立外交关系。1979年1月29日(中国农历的正月初二),时任国务院副总理的邓小平对美国进行正式访问。美国总统卡特在白宫南草坪上对这位30年来首次到访的中国领导人表达了隆重欢迎,中华人民共和国国歌雄壮的旋律也第一次在美国白宫的上空激昂回荡。这一事件标志着中国再次向世界敞开大门。

1977年到1980年,是中国文艺政策和美术思维发生转变的过渡时期,尽管根深蒂固的旧有艺术观念仍在某种程度上占据主流地位,但很多新的美术意识已然开始回归。这与开放国门之后的中外艺术交流有关,也与专业领域的期刊、书籍、画册对国外现当代艺术作品、美学思想的讨论和推介密切相连。

1976年3月《美术》(创刊于1950年)杂志复刊。1979第1期的《美术》杂志登载了一篇名为《能否画黄山日出?》的文章,写到一位业余美术工作者画了一张《黄山始信峰观日出》的中国画,但他反复思考"始信峰观日出"的现实情景与"红太阳在韶山升起"的革命观念不一致,画始信峰红太阳升起会不会"犯政治错误",围绕这一问题,文章做出了消除画者顾虑的解答,并指出"大胆地拿起笔来,尽情地描绘我们祖国千姿百态的美好河山,描绘我们伟大时代的伟大人民。只有这样,百花盛开、繁荣灿烂的社会主义文艺的春天,才能真正到来"。可见,当时普通公众视野中某些美术观念的思维定式还没有完全扭转。

① 2018年3月,组建文化和旅游部,撤销文化部。

1979年9月26日，首都国际机场大型壁画作品落成，这是改革开放、塑造"国门"形象的一个契机。机场壁画及相关艺术创作由首创壁画专业的中央工艺美术学院张仃院长主持负责。创作团队以中央工艺美术学院师生为主，并借调全国17个省市的52位美术工作者集体完成了这次壁画创作。题材内容广泛，包括《哪吒闹海》《森林之歌》《科学的春天》《民间舞蹈》《巴山蜀水》《泼水节——生命的赞歌》《白蛇传》《黛色参天》《黄河之水天上来》《荷》《梅》《苏州水乡》《南海落霞》《万泉河》《长城》《北国风光》《祖国各地》《四季花鸟》《傣家风光》《花木兰》《穆桂英》《白孔雀》《玉兰花开》《屈子行吟》等；美术类型多样，涉及传统重彩画、水墨画、陶瓷拼镶画、腐蚀玻璃画、磨漆画、油画、丙烯画、贝雕画等。1979年11月1日，中国文联主席周扬在全国文学艺术工作者第四次代表大会上做题为《继往开来，繁荣社会主义新时期的文艺》的报告，指出："新近完成的首都国际机场的大壁画及其他有关美术作品，博得了各界人士和中外文艺家的高度评价，为我国建筑壁画开创了新途径。这些壁画的作者大都是有才华的青年壁画家，他们解放思想，勇于创新，融合我国民族传统壁画的技法和现代技巧，表现了新的时代精神。"

尽管如此，袁运生创作的《泼水节——生命的赞歌》因其中带有裸体形象而引起社会轰动，并在当时遭到部分公众的非议。这样一种创作形象的出现，也预示着改革开放的决心与正常美术创作意识的回归。中华人民共和国成立后第一家内地与香港合资的五星级酒店是广州的白天鹅宾馆，它的建设者和投资者是香港商人霍英东，当时投资1350万美元，并由白天鹅宾馆向银行贷款3631万美元，合作期为15年。他曾言："当时投资内地，就怕政策突变。那一年，首都机场出现了一幅体现少数民族节庆场面的壁画《泼水节——生命的赞歌》，其中三个少女是裸体的，这在内地引起了很大一场争论。我每次到北京都要先看看这幅画还在不在，如果在，我的心就比较踏实。"这组美术作品成为他窥视国家政策的风向标。

2019年，为庆祝中华人民共和国成立70周年，纪念首都机场壁画落成40周年，在由清华大学美术学院主办的"首都国际机场壁画40年文献展"学术研讨会上，清华大学美术学院教授杜大恺教授指出，机场壁画昭示和唤醒了艺术的春天，是历史性的突破："第一，终结了'文革'十年艺术'红光亮'的历史；第二，极大地拓展了艺术的题材，实现了几无禁区的状态，全景式地展现了现实的生活状态，将民间故事、自然风光、民族风情、科学与艺术等作为创作的主题；第三，艺术形式多种多样，突破了诸如古与今、中与西、民间艺术与庙堂艺术的诸多界限，甚至吸纳了西方现代艺术象征主义的表现形式，回到那个时代所有这些都是没有先例的；第四，在许多领域实现了工艺与材料的突破，譬如《哪吒闹海》《白孔雀》将传统重彩转化为现代重彩，譬如《巴山蜀水》《泼水节——生命的赞歌》《白蛇传》第一次采用丙烯颜料进行绘制，譬如《森林之歌》首次将瓷版粉彩用于壁画，譬如《科学的春天》《民间舞蹈》首次将陶版高温花釉用于壁画，等等。综上所述，可以毫不夸张地说机场壁画创造了艺术的崭新的时代语境。"

其实，1978年文化部就发出"关于美术院校和美术创作部门使用模特儿问题的通知"，《美术》杂志刊登的《鲁迅美术学院恢复用"模特儿"进行人体写生教学》一文指出，1978年起，曾在"文革"期间中断的模特儿写生基础课训练恢复，使用着衣和裸体青壮年男女模特儿进行人体写生教学。但在当时把裸体形象做成公共艺术而公之于众的做法是首都机场壁画首开先河。

1979年6月，广州雕塑家唐大禧创作的雕塑作品《猛士——献给为真理而斗争的人》（简称《猛士》）诞生了。他选用一个裸体女性骑在奔跑的马背上，呈引弓蓄势回首射天状，表现猛然射箭的一瞬间。作品表现了"文革"中遭到迫害的女英烈张志新。1979年10月，广东省美术作品展开展，《猛士》获得优秀奖。但当时的观众并不接受这样的作品，相当一部分人认为其"出格""不合国情""有伤风化""影响社会道德风尚"，更有甚者要求查办作者。正是由于争论不断，《猛士》最终未能参加全国美展。但《猛士》造成的社会影响持续扩大，当时广州颇具影响力的两本杂志《作品》《花城》，先后将这件作品的图片刊登在封面上。1987年，广

市人民公园布置了七部雕塑作品,其中就包括唐大禧的《猛士》。

在这一时期,艺术理论研究和美术展览推广方面也呈现出新的视野和维度。

由中央美术学院主办,于1979年创刊的《世界美术》杂志,在刊物的发刊词中提出:"文化发展的历史经验表明,一个有自信心的民族,不应把自己孤立于世界之外。不论在政治、经济或文化的发展中,每一个民族都应该一方面向其他民族提供自己的经验,对人类作出应有的贡献,一方面虚心学习其他民族的长处,弥补自己的不足,使自己更加强大起来。……《世界美术》将广泛地刊登各国美术史学家、理论家的著作译文,也要刊登一些介绍国外各种风格、流派的作品和文章。这自然不表明,凡是刊登的文章的观点,凡是介绍的风格、流派,都是编辑部赞成和支持的。我们相信,广大读者会有分析和辨别的能力。我们认为,只有通过文化艺术的交流,通过讨论和鉴别,学术空气才能活跃,文艺园圃才能百花争艳。"邵大箴在《世界美术》1979年第1期和第2期分别发表《西方现代美术流派简介》《西方现代美术流派简介(续)》,常又明在1979年第2期发表《关于R.阿恩海姆的〈色彩论〉》,开启了该刊物对海外美术的介绍与理论研究。随后,西方的印象派、现实主义、抽象主义等流派、团体或个人的艺术介绍和研究均出现在期刊中,为广大读者了解和学习国外的艺术形式和观念提供了很好的参考资料。

1957年创刊(1961—1978年休刊)由中央美术学院主办的《美术研究》杂志于1979年复刊。1958年创刊(1961年停刊)由中央工艺美术学院(现为清华大学美术学院)主办的《装饰》杂志于1980年复刊。这两种创刊时间早、专业水平深、业界认可度高的杂志一直保持着前沿性和学术性,对推进现当代艺术起到了一定的作用。

由鲁迅美术学院主办的《美苑》杂志(现更名为《艺术工作》)于1980年创刊(见图3-1)。创刊第1期就发表了《西德高等美术教育见闻》《中西绘画的造型规律及其表现效果》《罗丹的生平及作品》《古代欧洲美术所受中国之影响述略》《鲁迅引进外国美术的意义》等有关国外艺术发展的文章,为了解西方世界的美术样式和教学模式提供了重要的材料。

图3-1 《美苑》杂志封面

由浙江美术学院(现为中国美术学院)主办,1980年创刊的《美术译丛》(杂志前身为《外国美术资料》)和《新美术》杂志,也不断翻译和介绍国外的艺术创作发展,力求保持与世界艺术同步,并强调对艺术史与方法论的关注与研究。这两本杂志翻译介绍了西方艺术理论研究中的重要流派和名家名作,如沃尔夫林的《艺术史的基本概念》、潘诺夫斯基的《图像学研究》、贡布里希的《艺术与错觉》等。

在艺术展览领域,国门的开放伴随着中国与其他国家的文化艺术交流,促成了中国举办来自海外的艺术展览,国人通过这样的方式能够观看、欣赏到国外作为第一手资料的原作,从而突破自己作画的固有思维限制,有利于启发创作的新思路。

这一时期在国内举办了许多来自海外的展览。1977年9月16日,"罗马尼亚19世纪油画展"在中国美术馆举行,展出作品500余件。1977年11月19日,"朝鲜民主主义人民共和国画展"在中国美术馆举行。1978年春,由中法两国文化部协办的"法国19世纪农村风景画展",于1978年3月10日—4月10日、4月25日—5月25日先后在北京、上海两地展出,让国人得以第一次观看到来自卢浮宫的原件。1978年5月16日—7月17日,先后在北京、天津、上海举行"意大利比拉纳西铜版画展览",让人们见到了意大利18世纪著名版画家、建筑家和考古学家乔万尼·巴底斯塔·比拉纳西(1720—1778年)的铜版画作品。1978年5月26日,"日本东山魁夷绘画展览"在北京举行。1978年6月17日—30日,中国人民对外友好协会在北京劳动人民文化宫举办"新西兰毛利族艺术展览",展出毛利族人生活和作战时的装饰木雕。1978年8月16日,"罗马尼亚现代绘画展览"在北京劳动人民文化宫开幕。1978年9月11日,"平山郁夫日本画展览"在北京劳动人民文化宫开幕。1979年3月19日,由法国著名时装设计师皮尔·卡丹(Pierre Cardin,1922—2020年)率领的由8名法国模特和4名日本模特组成的时装表演团在北京民族文化宫举办了中国第一个国外品牌时装展示会。为庆祝中日和平友好条约签订一周年,由日本国际艺术文化振兴会和日中文化交流协会共同举办的"日本现代绘画展览"于1979年7月10日在北京劳动人民文化宫开幕。这是中日建交以来,日本在我国举办的大规模绘画展览之一,展出作品93幅,包含的绘画类型有日本画、西洋画、版画。作品题材广泛,风格多样,其中包括日本现代各个绘画流派的77位画家的代表作,较为全面地反映了日本画坛的情况。通过这些画作,还能窥视出欧美当代抽象艺术流派对日本的影响。该画展在京展出后,还在哈尔滨和上海展出。

正如何溶在1979年第9期《美术》杂志上发表的《美术创作的伟大转折》文章结尾所说:"美术创作的伟大转折既已到来,它就不会停步了。让我们为思想解放在美术创作上取得的成果欢呼吧!"

第三节
星星美展

举办星星美展的最初想法来自皮件厂工人黄锐和描图员马德升。1978年底,他们成立了筹备组,后来加入星星美展的成员有《世界图书》的临时编辑钟阿城、刚考入中央美术学院美术史系攻读硕士学位的李永存(化名薄云),以及在中央电视台照明部工作的曲磊磊。展览原计划是在北京市美协展厅中展览,但由于展厅日程排满没有档期,只能排到第二年。经过成员商议,决定以露天展览的形式进行。

1979年5月,几位年轻人在北京东四十条76号成立了"星星画会",当时的主要成员有黄锐、马德升、钟阿城、曲磊磊、王克平、严力、李永存(薄云)、李爽、毛栗子、杨益平等人。1979年9月27日,以"星星美展"为

名的一个美术展览在北京的中国美术馆东侧小花园铁栅栏上展出。这次非官方的不在室内场馆中举办的展览，展出了油画、水墨画、钢笔画、木刻、木雕等百余件作品，引起一时轰动。展览第二天警方出面干涉，因"影响群众正常秩序"而要求艺术家们取消展览。9月29日，首次星星美展就此停止。艺术家们随即于10月1日国庆节举行游行活动，提出"要政治民主，要艺术自由"，也因此受到国外媒体的关注。11月23日—12月2日，星星美展在北海公园画舫斋继续举办，展出23人的163件作品，并获得了极大成功，在10天内迎来了2万多名观众。为何观众对这样的展览如此关注，除了之前"撤展"事件所积累的社会效应外，用栗宪庭文章《关于"星星美展"》（发表于1980年第3期《美术》杂志）里的一句话也可以解答："这也是我们热爱生活的产物，使我们敢于通过艺术语言把心灵的创伤从曾经被塞住的嘴里喊出来。"

第一届星星美展的前言这样写道：

"我们，二十三名艺术探索者，把劳动的些微收获摆在这里。世界给探索者提供了无限的可能。

"我们用自己的眼睛认识世界，用自己的画笔和雕刀参与世界，我们的画进而有各自表情，我们的表情诉说各自的理想。

"岁月向我们迎来，没有什么神奇的预示指导我们的行动，这正是生活对我们提出的挑战，我们不能把时间从这里割断，过去的阴影和未来的光明交叠在一起，构成我们今天多重的生活状况。坚定地活下去，并且记住每一教训，这是我们的责任。

"我们热爱脚下的土地。土地哺育了我们。我们无法用语言表达对土地的感激。值此建国三十周年之际，我们把收获奉还给土地、给人民，这使我们更加接近。我们充满了信心。"

1980年夏初，星星画会在北京市美协注册，正式成立，此时主要成员有黄锐、马德升、钟阿城、李永存（薄云）、曲磊磊、王克平、严力、毛栗子、杨益平、李爽等。画会组织的第二届展览，得到了时任中央美术学院院长、中国美术家协会主席江丰的支持，并于1980年8月20日—9月4日在中国美术馆展出。

第二届星星美展的前言这样写道：

"一年很快地融进历史。我们不再是孩子。

"我们要用新的，更加成熟的语言和世界对话。艺术本身就是一种标志，表明作者有能力抓住美在宇宙中无数反映的一刻。

"那些惧怕形式的人，只是惧怕除自己之外的任何存在。

"世界在不断地缩小，每一个角落都留有人类的足迹。不再会有新的大陆被发现。今天，我们的新大陆就在我们自身。一种新的角度，一种新的选择，就是一次对世界的掘进。

"现实生活有无尽的题材。一场场深刻的革命，把我们投入其中，变幻而迷蒙。这无疑是我们艺术的主题。当我们把解放的灵魂同创作灵感结合起来时，艺术给生活以极大刺激。我们决不会同自己的先辈决裂。正如我们从先辈那儿继承下来的，我们有辨认生活的能力，及勇于探索的精神。我们在新的土地上扬鞭耕耘。未来必定是我们的。"

星星美展的重要意义在于它没有沿着中国美术家协会官方的选择作品模式、展览模式和官员意志，更不是政治宣传与主流教化，是一种自发而来的艺术萌生和觉醒。星星美展在当时所引发的社会舆论、媒体关注也使其从单纯的美术展览转变为一场艺术"事件"，这无疑使星星美展具有了一种当代性，因此，星星美展也常被视为中国当代艺术发展史的开端。2019年值星星美展40周年之际，北京OCAT研究中心举办"星星1979"文献展，由巫鸿和容思玉（Holly Roussell）担任策展人，对星星美展相关材料和事件进行重新梳理，再现了中国当代艺术发展过程中的这一重要艺术活动。

第四节
写实主义、"生活流"与乡土绘画

伴随1978年的改革开放,"红光亮""高大全"程式化美术愈发离开观众的视野。1978年3月18日,邓小平出席中共中央召开的全国科学大会开幕式,指出:任何一个民族、一个国家,都需要学习别的民族、别的国家的长处,学习人家的先进科学技术。逐渐开放的国门不仅接纳了外来的科学技术,也使艺术文化界对世界其他地区的艺术面貌和流派有所了解和认知,一些具有前卫思想的艺术生或艺术工作者首先从海外艺术"范例"中汲取营养。

表现较为突出的是,基于"伤痕美术"并借鉴海外艺术表现方式发展而来的写实主义绘画强势来袭,这些作品的主题多带有乡土背景和田园气息,形成了在写实表现基础上的一种瞬间记录。这也被认为是"生活流"绘画。

"生活流"概念具有广、狭两义。狭义的生活流,是指西方新现实主义电影艺术中的一个流派,主张将摄影设备直接放到现实场景中去,不存在人物角色、叙事情节和艺术构思,让生活直接进入电影。广义的生活流,是一种艺术地把握世界的方式,是一种新的叙述观念,除了电影领域,文学创作尤其是小说创作也汲取了这种观念。其核心思想是重现艺术贴近生活、反映鲜活生活的原生态。在当代西方文学艺术中,生活流的某些作家提出创作的"三不"准则:一、不描写惊人的事件;二、不写超凡的英雄人物;三、不在作品中解答问题。他们主张从平淡无奇的生活中窥视社会现实,揭示人生命运。作者的任务是从如同奔腾不息流水一样的生命长河中截取一个片段,不加修饰地如实描绘,让读者自己去观察、思考、领悟、总结。产生于中国20世纪70年代末到80年代的生活流绘画,具有记录生活的特征,画家以观察者的身份感受生活过程中最强烈的片段,并将它"定格"在画面,由此"记录"日常生活中的某个真实的瞬间。

中央美术学院易英指出:"生活流绘画并不是像自然主义、照相现实主义一样不加选择地复制、模仿生活,而是在表现生活时采取了不同的看法,运用不同的观察角度,在现实主义风俗画传统的基础上,更为有效地发挥了绘画本身的语言特征。怎样选择和强化这个瞬间,反映出画家本人艺术修养的深度、生活的广度和深度。"

此阶段的代表艺术家有罗中立、何多苓、陈丹青等。

罗中立,1948年出生,重庆人,四川美术学院原院长。他的油画代表作《父亲》(见图3-2)创作完成于1980年,巨大尺幅的作品一经展览便引起观众和批评家的持续关注,以至于作品在1981年被发表在中国美术家协会主办的官方杂志《美术》上,并于当年获得"第二届全国青年美术作品展览"一等奖。作品中所描绘的沧桑朴素的农民老人的脸庞以极强的视觉冲击印刻在观者的脑海中。罗中立这样的创作方式与美国超级写实主义查克·克洛斯不无关系,"技巧我没有想到,我只是想尽量地细,愈细愈好,我以前看过一位美国照相现实主义画家的一些肖像画,这个印象实际就决定了我这幅画的形式,因

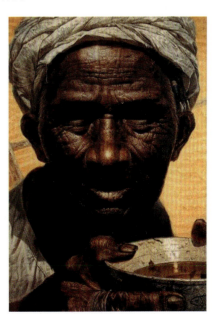

图3-2 罗中立《父亲》

为我感到这种形式最利于强有力地传达我的全部感情和思想。东西方的艺术从来就是互相吸收、借鉴的。形式、技巧等仅是传达我的情感、思想等的语言,如果说这种语言能把自己想说的话说出来,那我就借鉴"。《父亲》完成后,罗中立又进行了一些"乡土绘画"的创作,他说:"《父亲》完成之后画的是《春蚕》,这两件作品相隔整整一年。因为在我们的周围,现代化这种东西不仅是一个汉语中的词汇的存在,而且悄悄地蔓延开来。在我的心里,中国传统农民的分工好像与现代化没有多少关系,我是要从传统的这个角度把它再推下去,所以就画了《春蚕》。它可以说是《父亲》的姊妹篇,也是一种延续。在这个同时又画了《金秋》,就是吹唢呐的老头。后来又画了《祈》,大的油画就画了这四件。《苍天》是最后画的,就是一个赤背的老头在电闪雷鸣的雨地中望着苍天。"

1982年,还是四川美术学院学生的何多苓创作了油画《春风已经苏醒》。这幅画的主题情节是一个小女孩坐在一片冷灰的草地上,画面基调氛围显然受到了美国画家怀斯《克利斯蒂娜的世界》的影响。创作于1984年的油画《青春》,取材于知青生活,画面中布满枯黄的山坡上,一个身着发黄军装的少女坐在石头上,面容平静略带忧伤。她周围原野寂静无人,显得格外冷漠和寂寥。有说法认为,从某种意义上讲,《青春》总结了一段时间内当时艺术家们对知识青年生活或"伤痕"题材的表现,这大概是一个作别过去的信号:那段令人心酸又令人难忘的曾经岁月,艺术家所能言及的也就如此了。无所谓外界评论如何,何多苓试图表明一点:"对于《春风已经苏醒》,人们有过种种解释,这并不重要。事实上,这幅曾流行一时的画仅仅是我的艺术史上的一个出发点,重要的是(也许仅对于我自己),在可能性与自由多得令人绝望的现代艺术中,我或许能找到一种新的秩序与限制,在具象与抽象之间寻求和解,赋予我根深蒂固的浪漫意识与对优雅的渴求以一个新的、站得住脚的物质框架。"

陈丹青,1953年生于上海,毕业于中央美术学院,曾任教于清华大学美术学院,现为艺术家、作家、批评家。陈丹青于1979至1980年间在拉萨和北京完成一组7幅的《西藏组画》(分为《朝圣》《进城一》《进城二》《康巴汉子》《母与子》《牧羊人》《洗头》)。他以旁观者的视觉较为原生态地呈现了藏民的日常生活片段。正如他所说:"它既不是眼前见到的生活,也不是杜撰的未见过的生活,最好的莫如这印象中的生活。一个没有去过西藏的人画不出这些画;但当我真在拉萨时,我每日所见的又远不似我所画的。从这个意义上说,这些画都更像我回到内地后留在心目中的那个西藏。"他借鉴法国乡村绘画的代表人物柯罗、库尔贝、米勒等现实主义画家的表现精神,将少数民族题材绘画提升到了一个空前的高度。如他所言:"我偏爱这么几位画家:伦勃朗(见图3-3和图3-4)、柯罗(见图3-5和图3-6)、米勒(见图3-7和图3-8)、普拉斯托夫(我发现,一个画家的风格无论怎样独特,总和他偏爱的几个前人有千丝万缕的关系),他们的名字就意味着对寻常生活和人伦情感的热爱,意味着朴厚、深沉、蕴藉而凝练的艺术手法,这正是我最神往的境界。我尽力模仿他们,并不觉得难为情。我面对西藏浑朴天然的人情风貌,很自然地选择了这些画家的油画语言。那种亲切与质朴,那种细腻的刻画,那种令人追恋的古风,我不能设想还有比这更合适的语言来传达我的感受。"他笔下的藏民不再是载歌载舞的民族符号,而是一种深沉、内敛、厚重的现实生活载体,这就打破了在当时人们头脑中已成定式的苏联式宏大叙事绘画结构。他的这组作品引导了一个新的美术风潮,启示了绘画去探索更为深厚和真实的内在精神表现浪潮,具有里程碑意义。2021年5月10日—6月10日,中国艺术研究院油画院举办了"四十年再看陈丹青《西藏组画》"展览,呈现了陈丹青《西藏组画》及其200余幅速写手稿,展览学术主持杨飞云说,《西藏组画》"所表露出来的那种对于人性和情感的描绘,人对于最本质的真善美的追求,是永恒的"。

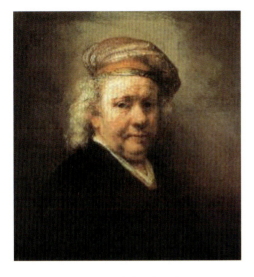
图 3-3　伦勃朗《自画像》

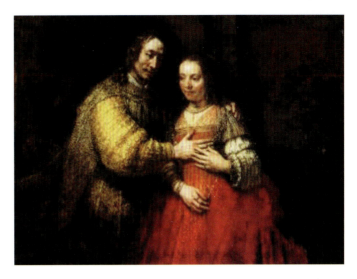
图 3-4　伦勃朗《犹太新娘》

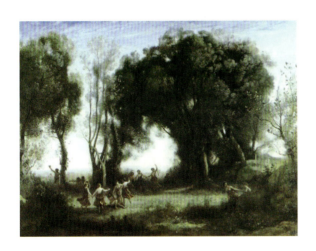
图 3-5　柯罗《林中仙女之舞》

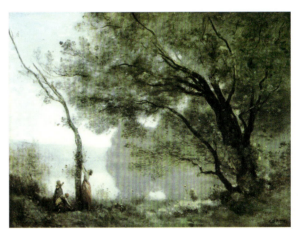
图 3-6　柯罗《梦特枫丹的回忆》

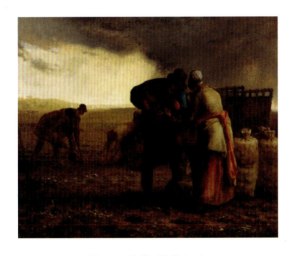
图 3-7　米勒《收获土豆》

图 3-8　米勒《月光下的羊圈》

第五节
八五美术新潮

八五美术新潮是持续于1985年前后到20世纪90年代末,由中国各地的美术青年大体同期各自展开的一股艺术运动浪潮。这场运动使艺术家的思想从某种意识形态的禁锢中解放出来,投入到艺术本体的审美创造上,是20世纪80年代一种社会精英文化的正式开启和萌发,是一场现当代美术运动,更是一场思想文化解放运动。党的十一届三中全会后,较为宽松和谐的政治环境促使艺术文化界迅速发展。仅北京一地就陆续出现了"星星画会""北京油画研究会"等艺术群体,这些活跃的艺术团体通过举办展览、提出宣言以及刊物宣传的形式,对全国艺术氛围产生影响。随后,全国各地艺术家们纷纷以此为榜样,成立各自的非官方画会并组织艺术活动,形成多元格局。值得注意的是,艺术群体及相关展览以大规模趋势出现是在1985年前后的这段时间。因此,这一时期被称为八五美术新潮或八五思潮。

在艺术团体展览方面,呈现全国多点开花的态势。1983年5月"厦门达达"成员林嘉华、焦耀明、俞晓刚、许成斗、黄永砯在厦门推出了"五人现代画展",展览以质疑"美"的法则与"艺术"定义为目的,提出要超越"纯粹的绘画或雕塑的语言本身,在艺术与生活之间建立一种桥梁"。由段秀苍、乔晓光、王焕青组成的"米羊工作室"艺术理念追求返璞归真,该群体于1984年1月在石家庄举办了"'米羊工作室'新作展"。1984年7月,"野草画会"在湖南湘潭成立,第二年2月举行了首届作品展。1984年9月15日,"北方艺术群体"在哈尔滨成立,主要成员有王广义、舒群、任戬、刘彦等15人。1985年9月9日,北方艺术群体在黑龙江省美术馆举办了"北方艺术风格的回顾与展望研讨会"。会议得到了黑龙江省美协的支持,《美术》《江苏画刊》《中国美术报》等重要专业领域媒体都对会议做了报道,随之而来的是北方艺术群体成为形而上美术或者理性绘画的代言。1984年10月,张培力、耿建翌、查力、包建斐等毕业于浙江美术学院(现名"中国美术学院")的青年学生组建了"青年创作社"。在浙江省美协的支持下,于1985年12月2日至15日,青年创作社在浙江美术学院展览厅推出了"八五新空间画展"。1985年5月,由国际青年中国组织委员会主办的"前进中的中国青年美展"举办,孟禄丁与张群的《在新时代——亚当、夏娃的启示》、王向明与金莉莉的《渴望和平》等作品引人注目。这次展览从某种角度可以看作是八五美术新潮序幕的拉开。1985年6月和7月,"新具象首届画展"分别在上海市静安区文化馆、南京市卫生教育馆巡回展出。1985年10月15日至22日,"江苏青年艺术周·大型现代艺术展"在江苏省美术馆展出。1985年12月2日至18日,由中国美术家协会浙江分会、青年创作社举办的"85新空间画展"在浙江美术学院陈列馆展出。1985年12月25日至1986年1月5日,"湖南0艺术集团"在长沙烈士公园浮香艺苑举行首届作品展,波普艺术、装置作品在展览中出现。1985年12月31日,"现代艺术展"在太原展出。1986年1月,中国美术家协会河北分会、衡水地区文化局、涞水地区文联联合举办"米羊画室作品展"。1986年1月19日至26日,"零展"在深圳市戏院闹市区街头举行。1986年4月,上海美术馆举办的"首届上海青年美术作品大展"在上海展出。1986年5月27日,张培力、耿建翌、王强、宋陵、包建斐、关颖等人组成名为"池社"的新团体。在宣言中,他们强调要回归艺术本体,思考艺术本质,追求艺术自律,关注人的健康发展。1986年6月,"新野性主义画展"在南京鼓楼公园展出。1986年6月21日至7月6日,"四川青年红黄蓝现代画展"在四川省展览馆展出。1986年6月,"超现实主义团体"在南京成立;"非具象画展"在上海举行。1986年6月,"海平线'86年绘画联展"在上海展出。1986年8

月15日至19日,由《中国美术报》和珠海画院联合主办的"八五青年美术思潮大型幻灯展暨学术研讨会"在广东省珠海市举行。1986年9月,"南方艺术家沙龙第一回实验展"在广州中山大学展场外草坪举行。1986年9月7日和10月5日,"'晒太阳'——走向87"在南京市玄武湖公园举行。1986年9月28日至10月5日,"厦门新达达'86现代艺术展"在厦门举行。展览结束当天,黄永砯与其他成员用两小时的时间,将展出作品全部烧毁,以"达达主义"破坏性的方式来诠释和反思艺术。1986年10月1日至10月10日,"湖南省第三届青年美术作品展"在湖南省展览馆展出。1986年10月12日,由20名来自"青海青年美术社"的青年画家举办的"寒露画展"在青海省美术馆展出。1986年11月1至10日,中国美协湖北分会、武汉青年美术家协会、《湖北青年》联合举办湖北省青年美术节。1986年11月20日至30日,由《中国美术报》、中国美术家协会湖南分会、湖南青年美术协会联名主办的"湖南青年美术家集群展览"在中国美术馆展出。1986年12月23日,"观念21——行为艺术"在北京大学进行。

　　理论研究方面也不示弱,八五美术新潮期间涌现了许多艺术成果。湖北省美协创办的《美术思潮》,于1985年1月出试刊号,4月正式创刊。刊物主编彭德,副主编鲁慕迅、周韶华,编委皮道坚、陈方既和刘纲纪,编辑部主任戴筠。该刊宗旨是针砭时弊,建立新的现代美术理论,深受中青年艺术家的欢迎。该刊于1987年底刊止,共发行22期。中国艺术研究院美术研究所主办的《中国美术报》于1985年6月3日在北京民族文化宫举办成立大会。《中国美术报》由刘骁纯任主编,水中天、栗宪庭、高名潞等批评家担任编辑,创刊以后,对新潮美术给予了充分关注,自1985年开设"新兴美术家集群"栏目,到1987年,转而开设"新潮美术家"栏目,反映关注点从艺术群体到艺术个体的变化。其中1987年、1988年重点推介的艺术家有徐冰、蔡国强、吕胜中、谷文达、黄永砯、王广义、吴山专、张培力、顾德新、王鲁炎、耿建翌、夏小万、丁方、任戬等。《中国美术报》可以说是国内第一份全国性的美术专业报纸,开本是4开4版,彩色胶印,每周发行一期,历时4年半至1989年底停刊,共出报纸229期。由湖南美术出版社编辑出版的《画家》创办于1985年11月,注重推介新潮艺术家,特色鲜明。1985年7月,《江苏画刊》刊登南京艺术学院中国画研究生李小山的文章《当代中国画之我见》,引起了学术界广泛的争鸣。该文章指出中国画已经走到穷途末路的地步,只能作为保留画种,引起学术界广泛关注和思考。同年10月,《中国美术报》以《中国画已经到了穷途末日的时候》为题摘要转载,在艺术界激起一场持久而激烈的争论。一篇批评文章撼动整个画坛的影响力前所未有。1986年8月15日至19日,由舒群、王广义、高名潞等联合策划,《中国美术报》和珠海画院联合主办的"八五青年美术思潮大型幻灯展暨学术研讨会"在广东省珠海市举行,史称"珠海会议"。展览共征集了全国各地1100多张作品幻灯片,与会者围绕对八五美术新潮的评价和当代中国艺术的道路和前景,发表了积极而尖锐的见解,并纷纷提议要搞一个大型的中国当代前卫艺术展。此次会议也促成了1989年中国现代艺术大展的出现。此外,《美术》《世界美术》《美苑》《新美术》等早期创刊的杂志仍然在艺术推广、理论研究、学术传播等方面发挥着重要作用。

　　八五美术新潮的艺术家们试图在艺术的图式与观念上有所突破,这与中国以往的艺术创作有很大区别,在材料、技法和观念上都是前所未有的突破,但不可忽视的是,这些艺术创作基本路径和源泉几乎都或多或少借鉴和学习了西方主流艺术流派和风格。八五美术新潮的这批艺术家热衷于寻求小范围的共同追求和目标,进而组建艺术群体,通过集体的力量抵抗来自各方面的阻力。他们在表达艺术思维上往往具有前卫的哲学观念,格奥尔格·威廉·弗里德里希·黑格尔(Georg Wilhelm Friedrich Hegel,1770—1831年)、亚瑟·叔本华(Arthur Schopenhauer,1788—1860年)、弗里德里希·威廉·尼采(Friedrich Wilhelm Nietzsche,1844—1900年)、亨利·柏格森(Henri Bergson,1859—1941年)、路德维希·约瑟夫·约翰·维特根斯坦(Ludwig Josef Johann Wittgenstein,1889—1951年)、马丁·海德格尔(Martin Heidegger,1889—

1976年)、让-保罗·萨特(Jean-Paul Sartre,1905—1980年)等西方思想家、哲学家的著作和观点也是他们艺术探索的理论根基之一。

第六节　中国现代艺术大展

1989年2月5日上午9时,中国现代艺术大展(China/Avant-Garde)(又称"89大展")在位于北京的中国美术馆正式拉开帷幕,为期半个月的展览时间里(1989年2月19日结束),展出了自八五美术新潮以来全国各地186名艺术家的297件作品。展览涌现大量代表新式艺术观念的前卫艺术作品,也出现了一些计划之外的行为艺术,许多作品都收获了或赞扬或贬损正反两面的强烈评论。如吴山专的《卖虾》、张念的《孵蛋》、张培力的《30cm×30cm》、黄永砅的《洗衣机》、王广义的《毛泽东》,以及洗脚的、扔避孕套的、扔硬币的等行为或装置艺术作品,都在当时引发了话题讨论,引起了轰动效应,正如展览海报上"不准掉头"的标志。这场艺术大展也预示着它将给中国现当代艺术发展带来不可逆转的影响。

由于展览现场曾发生"枪击"和"炸弹恐吓"等激烈艺术行为或事件,展览在短暂的展期里就被迫中断了两次。这些突发性事件虽然以艺术的表达形式出现,但也意味着在20世纪80年代意识形态的自由程度已到达了一个峰值,这也导致这次艺术大展已跨界到社会科学其他领域的研究范畴,并引起西方世界着重关注。

中国现代艺术大展能够在当时出现,基于以下一些原因:

第一,新的政治局面虽然为当时蓬勃的艺术创作提供了一定的发展空间,但官方艺术机构的相对教条的评选标准、严格固化的审查制度、僵化滞后的运作机制仍未发生大改变。这使得艺术家的新作无法参加如美术家协会、美术馆等机构的官方展览。这也造成了艺术家对官方展览的反感情绪,而希望进行更为开放、自律、前卫的非官方艺术大展。

第二,经历八五美术新潮的洗礼,尤其是西方哲学理论、艺术理论、艺术展览和画册的引进,国内艺术家打开了艺术创作的视野。如1985年11月,美国著名波普艺术家罗伯特·劳申伯格(Robert Rauschenberg)在北京和拉萨举办个展,人们就直观地看到了波普艺术、达达艺术的典范之作,这次展览对当时的中国年轻艺术家产生了巨大的影响,也从某种程度上催生了达达热潮,他们急于以新的艺术形式来表达思维,也启迪以新艺术形态为主流思想的现代艺术大展的出现。

第三,1989年前夕召开的"珠海会议"和"黄山会议"在理论和准备上做足了功课。1986年8月15日至19日,在广东珠海召开"八五青年美术思潮大型幻灯展暨学术讨论会"(也称"珠海会议"),众多艺术家、理论家以及美术杂志编辑参与会议,他们对当下的艺术状况展开了激烈辩论,这可以说是第一次全国范围内的前卫艺术会议。1988年11月22日到24日在安徽黄山召开的"中国现代艺术创作研讨会"(也称"黄山会议")由高名潞策划,参加会议的有上百名前卫艺术家和理论家。在这次非美协出面的学术研讨会中,艺术家们倡导创作要有"个性"。值得一提的是,会议除了展示近期新作品,并对当代艺术家的思想观念、当前艺术市场的开发问题展开讨论外,还着重围绕将于1989年2月在中国美术馆举办的"中国现代艺术展"和其他艺术活动提出了具体的意见和建议。这可以说是第二次全国范围内的前卫艺术会议,对1989年"中国现代艺术展"(俗称"89大展")的成功举办起到了决定性意义。

被称为八五美术新潮的主体艺术群体和年轻艺术家构成了1989年中国现代艺术展的主要参与群体,参展艺术家有谷文达、肖鲁、黄永砯、林嘉华、魏光庆、王鲁炎、吴山专、宋海东、曹丹、毛旭辉、陈刚、朱小禾、叶永青、任小林、肖丰、张晓刚、吕惠州、武平人、刘阳、曹涌、汪江、杨述、曹勇、李新建、王友身、江海、刘小东、王衍成、李继祥、宋永红、刘溢、余积勇、苏新平、罗莹、左正尧、徐累、杨志麟、舒群、徐冰、任戬、王广义、丁方、爱华、孟禄丁、顾黎明、杨茂源、徐虹、余友涵、子卫、丁乙、吕胜中、朱艾平、宋永平等。从历史的视角来看,当年这些参展的艺术家同样构成了今天中国当代艺术的中坚力量。批评家高名潞认为,八五美术新潮和中国现代艺术展是一体的。80年代的艺术奠定了中国当代艺术的基础,也是中国当代艺术第一次运动的高潮。中国现代艺术大展首次把八五美术新潮运动中分散于各地的艺术群体集中起来进行全面展示。他指出:"如88年以后带有类似解构性的艺术倾向,比如徐冰的作品,或者比如学院的新生代如刘小东、方力钧,这些人的作品都已经出现在了'89大展'中。所以90年代之后的很多现象在大展中都已经出现了,只不过那时候的行为艺术掩盖了学术上对这些新现象的探讨。"中国现代艺术展还奠定了中国当代艺术后20年的发展趋势,在材料媒介、艺术基本形态、艺术评论等方面都和20世纪90年代保持延续性。虽然20世纪90年代以后艺术家在表现手法上有所变化,但1989年中国现代艺术展所奠定的中国当代艺术的前卫性和当代性是毫无疑问的。

关于中国现代艺术展的评价和讨论众说纷纭,主要集中在批评文章、个人回忆录、媒体访谈和纪录片中。尽管有些解读和回忆略带个人感情色彩,但都构成了研究这一艺术事件的基本史料。如栗宪庭于1989年2月发表《两声枪响:新潮美术的谢幕礼》《我作为〈中国现代艺术展〉筹展人的自供状》,以及《江苏画刊》记者在1989年2月在中国现代艺术展期间对高名潞的采访《高名潞访谈录》。他们的文章分别收录在文集《重要的不是艺术》(栗宪庭)与《中国前卫艺术》(高名潞)之中,成为艺术批评视野下的艺术史文本叙事。正如艺术家王广义所说,中国现代艺术展"毫无疑问是一个重要的,甚至可以说是伟大的起点。它是各种思想的开端"。

第七节
第六、七届全国美展的转变与"鲁美现象"

全国美展的全称是全国美术作品展览,它是由中华人民共和国文化和旅游部(即以前的文化部)、中国文学艺术界联合会和中国美术家协会联合主办的全国最高规格、最大规模的综合性美术作品展览(第一届全国美展是中华全国文学艺术工作者代表大会举办的,当时中国文学艺术界联合会和中国美术家协会尚未成立),发展到第六届全国美展时确定举办的周期为每五年一次,一直延续到现在。

第一届全国美展:1949年7月2日至16日,在全国文代大会期间,"全国美术展览会"(即第一届全国美展)在国立北平艺术专科学校(现被拆分重组为中央美术学院、中央音乐学院)开幕。会上展出木刻、素描、国画、雕塑、漫画、年画、画报、油画、水彩画、美术资料等604件。"艺术为人民服务"成为该届美展和系列座谈会的中心思想。

第二届全国美展:1955年3月27日,由文化部、中国美协主办的"第二届全国美术作品展"在北京苏联展览馆(现在的北京展览馆)开幕。中国美协组织了7个小组和1个包括各地美协负责人在内的评选委员会,最终选出996件作品参加最后的展览,包括国画、油画、年画、连环画、宣传画、漫画、版画、雕塑、插图、水

彩画、素描、速写等各种形式。作品主题包括革命领袖形象、生产建设战线上的英雄模范、社会主义工业建设状态、农村互助合作运动、人民解放军和志愿军在海防和朝鲜前线的英勇事迹、壮丽河山、少数民族幸福生活等,反映出1949年至1955年的社会精神面貌。

第三届全国美展:1960年6月17日至7月31日,为迎接第三次全国文学艺术工作者代表大会和中国美协第二次会员代表大会而由中国美协举办"全国美术作品展览会"(即第三届全国美展),在北京故宫博物院乾清宫东西两殿、帅府园中国美协美术展览馆、北海公园画舫斋展出。展出当时27个省、自治区、市的美术作品907件。展览作品涉及祖国建设、民主改革、人民生活等方面,显示出艺术反映生活、艺术指导生活的作用。

第四届全国美展:1964年9月至1965年7月,为庆祝中华人民共和国成立十五周年举行的"第四届全国美术作品展"分地区在国庆期间同时展出,随后分别进京展出。2818件作品分别来自华北、东北、西北、华东、西南、中南六个大区,巡回展览于北京、上海、重庆三地。本届展览依旧体现出坚持党的文艺方向,反映社会主义时代精神的艺术主题,同时革命英雄主义也被理想化地诠释出来,"领导出思想、群众出生活、作家出技巧"的"三结合"创作方式突出。

第五届全国美展:1979年2月10日至3月10日,为庆祝中华人民共和国成立三十周年,文化部、中国美协联合在北京举办了"庆祝中华人民共和国成立三十周年全国美术作品展览"(即第五届全国美展)。共展出作品四百余件,其中油画131件,中国画106件,雕塑54件,版画79件,其他画种46件。

第六届全国美展:1984年,为庆祝中华人民共和国成立三十五周年,文化部与中国美协联合举办"第六届全国美术作品展",并决定今后国庆每隔五年双方均依次顺序合作举办国家级全国美术作品展。这届改革开放后的美展迎来了艺术家极大的热情,仅全国9个展点限额受检作品就多达5994件。基于艺术家和观众高涨的文艺热情现状,本届美展在历届全国美展经验的基础上,对展览方式进行了一次改革尝试。3723件入选作品分15个门类在南京、沈阳、北京、成都、杭州、上海、西安、广州、长沙9地同时展出。12月25日,"第六届全国美术作品展览"(优秀作品部分)在中国美术馆开幕,展出作品918件,并评选出获奖作品228件,其中获金奖作品19件,获银奖作品59件,获铜奖作品129件,获荣誉奖作品14件,获港澳地区特别奖作品7件。

第六届全国美展不仅在展览形式上有所改革,而且在题材内容与创作形式上有许多创新。之前美展展出的作品中,存在大量由政治思想主导的艺术。1942年延安整风运动中,毛泽东《在延安文艺座谈会上的讲话》确立了中国共产党文艺纲领的主导思想。1949年,中华人民共和国成立前夕,第一次中华全国文学艺术工作者代表大会(即第一次全国文代会)召开,会议提出新中国的文艺方针是毛泽东的文艺思想,即《在延安文艺座谈会上的讲话》精神的延伸,这也成为新中国艺术活动的方针思想。1949年以后,艺术肩负为政治服务的重任,承担着为国家意识形态宣传的重要角色,如董希文的《开国大典》、王式廓的《送参军》、詹建俊的《狼牙山五壮士》、罗工柳的《地道战》等。郑工在其著作《演进与运动:中国美术的现代化(1875—1976)》中谈道:"在社会主义的中国,只能树立社会主义的美术形象,它无法摆脱具体的意识形态而获取'艺术'上的独立。新中国的社会主义美术有一政治前提,即'为人民服务、为社会主义服务'。"前五届全国美展,都严格贯穿着这一思想。大生产运动时期的"三结合"创作、"文革"时期的"三突出"文艺创作理论(即"在所有人物中突出正面人物;在正面人物中突出英雄人物;在英雄人物中突出主要英雄人物")都将艺术的本体性压制下来。而第六届全国美展作为改革开放后重新举办的美展,虽然不免保留旧有的观念和主题,但在个别艺术作品上已经可以感知到时代变化下的艺术创新和艺术本体性回归的趋势。尽管如此,刊登于《美术思潮》杂志1985年第1期的文章《中央美院师生关于全国美展座谈会纪要》(费大为)指出,出席座谈会的师生还是

批评了第六届全国美展重题材而轻艺术的现象,并且指出美术与社会沟通途径单一化的问题——"完全由政府部门组织展览会,负责出版物"的问题。这也为之后的第七届全国美展的发展提供了思考。

从第六届全国美展的奖项上看,东北地区艺术家异军突起,尤其以鲁迅美术学院的师生为代表,他们共获奖牌11枚,计金牌1枚,银牌4枚,铜牌6枚,分别是尤劲东的连环画《人到中年》获金奖;王盛烈的国画《家乡的孩子》,薛雁群的油画《老师》,贺中令的雕塑《白山魂》,许勇、顾莲塘、赵奇的连环画《嘎达梅林》获银奖;宋惠民的油画《曹雪芹》,韦尔申的油画《我的冬天》,杨为铭的雕塑《望北京》,许荣初、赵大钧的壁画《乐女游春图》,王兰、沈嘉蔚的连环画《西安事变》,赵奇的连环画《可爱的中国》(见图3-9)获铜奖。

图3-9 赵奇的连环画《可爱的中国》封面

第七届全国美展:1989年5月20日至10月5日,为迎接建国四十周年,由文化部、中国美协联合主办"第七届全国美术作品展",作品分14个画种分别在广州、南京、昆明、北京、沈阳、哈尔滨、上海、深圳8个展区组织评选和展出。展出作品共3328件,评选出金奖13件、银奖65件、铜奖221件,获奖作品共计299件。获奖作品展于1989年9月5日至10月5日在中国美术馆举行。从内容上看,第七届全国美展获奖作品所表现的题材类型与第六届全国美展相比,呈现出多元化的状态,尤其是少数民族题材作品在本届美展中占比较高。

鲁迅美术学院在本届全国美展中延续第六届全国美展获奖的态势,有13块奖牌入账。在绘画方面成绩斐然:韦尔申的油画《吉祥蒙古》获金奖;刘仁杰的油画《风》、王岩的油画《黄昏时寻求平衡的男孩》、刘明的油画《夏·光之二十七》、王兰的壁画《今天的太阳》摘得银牌;薛雁群、马克辛、李争的壁画《生命》,杨成国的油画《站在钢琴前的年轻母亲》,赵奇的连环画《靖宇不死》,韩敬伟、陈苏平的连环画《黄河》获得铜牌。在雕塑方面也显现出实力,取得1银3铜的佳绩:殷晓峰的毕业作品石雕《通古斯》获银奖(中国美术馆收藏);郑杰的毕业作品《热浪》、张烽的毕业作品《晨雾》(中国美术馆收藏)、霍波洋的毕业创作《赵一曼》(中国美术馆收藏)均获铜奖。

在本届美展中获油画金银铜奖作品共计49件,占总数的15%。油画获奖者共52位,其中32位来自院校,从地域上看,辽宁省获奖最多,有6件获奖作品,占获奖总数的12%,标志着以韦尔申、刘仁杰、王岩等为代表的新一代艺术家开始登上画坛主要舞台。如艺术批评家水天中在《七届全国美展油画印象》一文中所说:"七届美展最使人欣慰的是一批新人登上画坛。许多在六届美展和中国油画展初试身手的画家,在本届美展中继续有出色的表现,辽宁的韦尔申,六届美展中以表现儿童生活的《我的冬天》获奖,在中国油画展中以《土地·蓝色的和谐》获奖。这次他以沉稳坚实的笔调画出《吉祥蒙古》,再次受到赞誉。三幅作品表现出他在艺术观念和绘画技巧上的稳步发展。王岩在六届美展中有《春风吹来的时候》,本届展览中的《黄昏时

寻求平衡的男孩》,抒情的气质自是本色发挥。"

　　1992年,"广州九十年代艺术双年展(油画部分)"在鲁迅美术学院召开会议,宋惠民、韦尔申、刘仁杰、王岩、薛雁群、宫立龙出席,提出"鲁美现象"一词,在学术圈引起广泛反响。而早在第六、七届全国美展中,"鲁美现象"已经悄然孕育并发展壮大起来,这种呈现地域群体性、集中性,带有学院派创作理念的整体"艺术军团"现象还体现在鲁迅美术学院的全景画创作上。鲁迅美术学院在教学和创作实践中积累的坚实功底,丰富的现实主义、写实主义的宝贵创作经验,以及来自延安鲁艺的团队精神,可以说是"鲁美现象"产生的前提和基础。

　　中国全景画艺术的兴起始于1986年。由鲁迅美术学院独立组织创作完成的、以解放战争为题材的全景画《攻克锦州》(布置在辽沈战役纪念馆,见图3-10和图3-11),堪称中国第一幅全景画,这也打开了中国全景画艺术创作之路。随后,鲁迅美术学院以抗美援朝为题材创作了全景画《清川江畔围歼战》;以解放战争为题材创作了全景画《莱芜战役》《郓城攻坚战》;于1999年又创作完成了首次以中国古代历史为题材的全景画《赤壁之战》(获得第十届全国美展的金奖),之后,相继创作绘制了《济南战役》《大决战——三大战役》《井冈山斗争》《淮海战役》等全景画。由于鲁迅美术学院在中国全景画创作事业中占有的特殊地位,2006年第十三届世界全景画学术会议选择在鲁迅美术学院召开。

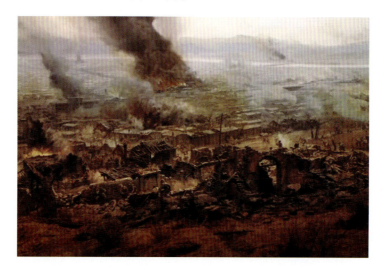

图 3-10　辽沈战役纪念馆全景画《攻克锦州》局部(一)

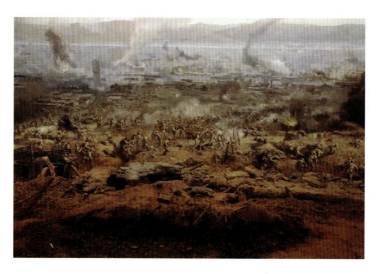

图 3-11　辽沈战役纪念馆全景画《攻克锦州》局部(二)

正如已故艺术家、鲁迅美术学院原副院长李福来在有关鲁美集体创作全景画报告中所提到的，"因全景画是个综合性艺术载体，技术复杂，劳动量大，创作周期长，涉及面广，须以油画专长为主干力量之外，又要有多方面人才参与合作，集中精兵良将，才能打好攻坚战，确保创作任务的顺利完成……每一项大工程，从技术数据核算、钢铁结构设计、画材用量规划、文史文案研究、实地采风考察，到创作方案确定、草图构图深化、画布制作吊装、吊伞看台施工、现场精细绘制，及至后期仿真道具研制、照明系统布设、光幻声效配置，直至专家组审核通过、业主终审验收等这一繁复的系统工程的统筹控制，都要遵守严密的调度和部署规划及流程安排……这正是鲁迅美术学院的团队组织优势之所在"。这也是"鲁美现象"在艺术实践上的一种诠释。

第八节
新生代艺术活动

1990年5月，在中央美术学院附中任教的刘小东在中央美术学院画廊举办了"刘小东油画展"。之后，"女画家的世界"画展开幕，由喻红、姜雪鹰、韦蓉、刘丽萍、余陈、陈淑霞、李辰、宁方倩等组成的女画家群体，展出70余件作品。在孙景波与范迪安的对话中（《关于"女画家的世界"的对话》），范迪安指出："新潮运动中的画家乐于将自己的计划诉诸外界，他们的实验性艺术往往在艺术观的宣言和理论的阐述中出现，他们给画坛的贡献可能更多是思想而不是作品。"这两次油画艺术展的作品与传统的表达方式有很大的不同，引起了艺术批评家的关注。直到1991年7月9日，由范迪安、易英、尹吉男等策划的"新生代艺术展"在中国历史博物馆展出，这次展览集中反映了20世纪60年代出生的一批青年艺术家的作品，他们分别是王浩、王华祥、王玉平、王友身、王虎、刘庆和、周吉荣、劲松、宋永红、朱加、庞磊、喻红、韦蓉、申玲、陈淑霞，标志着新生代艺术家就此登场。

没有当过红卫兵和知识青年的这批艺术家，并不曾有跌宕起伏的历史记忆，也没有整齐划一的"集体"精神，他们与20世纪50年代出生的人存在着显而易见的观念差异。因此，他们不太关注缥缈的崇高理想，没有伟大的叙事情怀，他们只关心自己切身经历的、见到的现实。这批人大多生活、学习、工作在城市，尤其是有在中央美术学院求学的经历，进而使得绘画主题不再局限于之前流行的"乡土绘画"，他们喜欢用旁观者的视野去记录周遭的生活和周边的人，体现出对自身生活的富有个性化的感受。

新生代艺术家可以说是拉开了20世纪90年代中国当代艺术的序幕。在1991年7月9日《北京青年报》"新生代艺术展专版"中，周彦指出："与比他们年长的父辈甚至兄辈的画家相比，这些青年作者在生活态度、创作心态、语言运用上都松动了许多，其作用为大众尤其是青年喜闻乐见又不失艺术档次。概言之，他们只属于视觉艺术变革中新起而颇具力度的改良者一群。"易英认为："这一代年轻艺术家不想貌似宏观地评价现实和历史，他们首先力求认识自己，认识社会，在这个过程中调整自己的位置，为艺术的探索寻找一个坚实立足点。"尹吉男认识到："新生代艺术家们正视随处可见的生活现象和由衷而发的直接感受，通过现代艺术语言来强调艺术作品中的文化针对性。提示出重视艺术观察与人生观察的'近距离'倾向。"

作为新生代艺术家的领军人物之一的刘小东，1963年生于辽宁锦州，1988年毕业于中央美术学院油画系，1994年至今在中央美术学院任教。他善于描绘普通人物的自然生命状态，构成一种基于真实生活语境的写实。他的知名作品包括《违章》《白胖子》《三峡新移民》等。1990年开始参与中国独立电影运动，1992年主演《冬春的日子》，该影片被英国BBC评为世界电影百年百部经典影片之一。1993年出任影片《北京杂

种》美术指导。2006年策划影片《东》，获欧洲艺术协会及意大利纪录片协会大奖。2006年策划影片《三峡好人》，获意大利第63届威尼斯电影节金狮奖。2010年，尤伦斯当代艺术中心推出《刘小东：金城小子》个展，伴随侯孝贤导演拍摄的《金城小子》纪录片，首次呈现出刘小东回家乡的创作历程和艺术实践。此后，上海民生现代美术馆举办的《儿时朋友都胖了——刘小东1984—2014影像展》作为文献展出现。近年来，刘小东举办《刘小东在印度尼西亚》(2014—2015年)、《失眠的重量（Weight of Insomnia）》(2019年)、《Borders》(2019年)、《刘小东：你的朋友》(2021年)等多个展览。

喻红，1966年出生，北京人，1988年至今任教于中央美术学院油画系。喻红作品的主题核心围绕"人性"，通过女性视角下独特的观察方式，以写实的形式诠释对"现实""社会"和"人"的关怀。她曾创作"目击成长"系列作品，这是关于她和丈夫刘小东的女儿从出生到成长的绘画作品。她曾言："人生最大的投资就是自己的孩子，生孩子是为世界做贡献。女性内心比较单纯，天性和孩子相符，可以不计成本做一些事情。"这一系列的创作可以说母爱视角下的生活记录。此外，喻红举办过多次不同题材不同主题的个展，包括《时间内外——喻红》(2009年)、《金色天景》(2010年)、《平行世界》(2015年)、《喻红：游园惊梦》(2016年)等。

申玲，1965年出生于辽宁沈阳，1985年毕业于中央美术学院附中，1989年毕业于中央美术学院油画系第四工作室，现任教于中央美术学院油画系。她曾以花开为题材创作"感时花溅泪"系列作品，并指出："我画花不是画花的本身、自然的花，我更多的是希望表达一种人生的状态、人的状态，它只是承载了我的心境而已。"

王玉平，1962年出生，北京人，1983年考入中央工艺美术学校陶瓷系，1985年考入中央美术学院油画系，1989年毕业，留中央美术学院油画系任教。他的画作善于从生活中熟悉的人、景、物中取材，以"真实情感"的态度挖掘生活。王玉平与申玲为夫妇关系，两人同在中央美术学院油画系任教，平时一起创作、教学、生活。两人曾在1987年、1993年、2009年联合举办《申玲、王玉平作品展》。2021年11月，王玉平举办《王玉平：我在马路边》个展。

第九节
20世纪90年代艺术概述

进入20世纪90年代，尤其是在"新生代艺术"出现后，中国当代艺术逐渐呈现出纷繁复杂的局面。

1992年6月，卡塞尔文献展的外围展"欧洲外围现代艺术国际大展"在德国卡塞尔展出，中国艺术家吕胜中、蔡国强、倪海峰、孙良、仇德树、王友身、李山等人参加，中国当代艺术也由此进入国际大展；1993年6月，中国艺术家耿建翌、方力钧、喻红的作品参加了由奥利瓦主持的第45届威尼斯双年展之东方之路展，王友身的作品参加了第45届威尼斯双年展之开放展；1994年，一些中国艺术家的作品进入第22届圣保罗双年展。中国艺术家在全球最重要的三个当代艺术展示平台上初露锋芒，标志着中国当代艺术正式开始走向国际，而到第48届威尼斯双年展时，共有20余位中国艺术家参展，意味着中国当代艺术力量在世界范围内突显出来。这种潮流和趋势在一定程度上导致了艺术家在艺术创作上向两个方向发展：一是立足本土，试图从本土的社会、文化环境中找寻艺术创作的源泉；另一个方向则是将艺术表达的样式、类型、理念和思维方式向西方标准和语境靠拢，以寻求海外藏家和批评家的欣赏。这也从某种意义上催生了艺术家到海外举办展览和作品被海外藏家、艺术机构收藏的趋势与倾向。

1992年,"中国广州·首届90年代艺术双年展(油画部分)"举办,这次由企业投资的展览开启了全新的办展理念。由批评家主导,试图以"经济市场"的方式推动中国当代艺术发展的思维,为艺术与市场的结合提供了思路,尽管海外艺术市场机制已非常成熟,但对于国内来讲,处于萌芽阶段的国内艺术品买卖交易活动实则为中国当代艺术迅猛发展提供了主要动力。被誉为中国当代油画家"四大金刚"——方力钧、张晓刚、岳敏君、王广义的地位就是由于艺术市场的发展才得以确立。

北京的首都地位代表着中国政治、经济、文化的多元聚合,充满机遇以及无限的可能,无形中也是艺术家们向往成功的重要地域之一。20世纪90年代,来自全国各地的"盲流艺术家"在圆明园村、上苑、宋庄、花家地、798厂等处建立美术创作聚集地,诸如方力钧、岳敏君、张大力、康木等都曾在圆明园村活动;此外,北京"东村"几乎成为当时行为艺术中心,出现了像荣荣、马六明、朱冥、张洹、左小祖咒、苍鑫等行为艺术家。

旅居海外的华人艺术家也逐渐将本土文化、中国符号等带入国际视野,如徐冰的《天书》、谷文达的《碑林》、蔡国强的《火药》等都成为颇具影响力的中国当代艺术作品。

20世纪90年代之后,装置艺术、行为艺术、水墨艺术、影像艺术、新媒体艺术、实验艺术、观念艺术等创作方式与以往惯常的油画、国画、雕塑、版画分类方式相抗衡,许多艺术形态已然在思维、技法和媒介上突破原有的界限,变得更加综合化、多元化。从创作风格上,古典艺术、波普艺术、卡通一代艺术、现实主义艺术、象征主义艺术、女性主义艺术、超级写实主义艺术、学院派艺术、抽象艺术、新文人画艺术、新古典艺术、新具象艺术、新生代艺术等分门别类,样式繁多,而每个成功的艺术家都有各自的风格,几乎无法再用社团群体、艺术派别、创作主题、艺术语言等将这些艺术家和作品进行统一归类和界定。

Xiandangdai Yishu yu Piping

第四章
艺术批评基本原理

第一节
艺术批评的性质

古罗马文艺批评家贺拉斯对于艺术批评家和批评有深刻的认知：批评（家）就像磨刀石，能够让钢刀变得锋利。

中国批评家栗宪庭认为："艺术是不断变化的，它总是不断地通过语言的变化（新的语言模式的创造和旧的语言模式的变异）给人类提供或揭示出新的感觉世界。因此，批评家总是要保持对他所处时代的人的生存感觉和新的语言变化的双重敏感，并通过推介新的艺术家来证实自己对一个时代的某些焦点的把握，因为正是这些焦点隐含着一个时代区别于其他时代的价值或意义的支点。在这一点上，批评家更像艺术家，只不过批评家的作品就是他发现和推介的艺术家、艺术潮流或现象。因此，把对正在发生的艺术现象的自觉、敏感或者感动作为出发点和判断的首要原则，是批评家区别于理论家和史家的标志。"

艺术批评，是以艺术活动为研究对象的艺术阐释、解读和判断等文字性创造活动。"批评"在"艺术批评"的语境中并非贬义词，而是中性词汇，是一种带有思辨性的解析活动，艺术批评有着自身相对独立的特质和存在价值。艺术批评家基于自己对艺术作品、艺术现象的理解，在感性欣赏的基础上，通过理性分析、理论架构、理念生成等过程和环节，揭示出艺术活动的艺术价值、文化价值和社会价值。艺术批评的立足点是当代的，是对现实艺术活动的考查、研究、阐述和评判。

艺术批评的实现载体是语言或文字，它是运用语言或文字进行创造和传播的活动。艺术批评是介于艺术创作者和接受者的中间桥梁，也是启迪、引导两者思维正向发展的重要途径。有价值的艺术批评需要批评家在相对完整的知识结构中建立理论框架，用逻辑思维统筹审美判断和价值判断。

艺术批评关乎评价、判断和解析艺术作品的形式、美学和文化价值等艺术理论，虽然并非使用艺术叙述历史，但与艺术史关系极为密切。尽管两者学术标准和叙述方法有所不同，但它们对艺术发展研究的作用同样重要。现在的艺术批评可能会成为以后艺术史的一部分，以往的艺术史研究也可以是现在批评考量判断的一个参照系统。

第二节
艺术批评中的观看与认知

当代英国艺术批评家、画家约翰·伯格（John Berger，1926—2017年）在他的著作《观看之道》（*Ways of Seeing*）中指出："观看先于言语。儿童先观看，后辨认，再说话。但是，观看先于言语，还有另一层意思。正是观看确立了我们在周围世界的地位；我们用语言解释那个世界，可是语言并不能抹杀我们处于该世界包围之中这一事实。我们见到的与我们知道的，二者的关系从未被澄清。"艺术批评，如同对世界的掌握方式

一样,首先是观看和认知的过程。

艺术作品,作为一种视觉艺术存在时,最为核心的要素就是它的形式,空间结构、色彩、线条、笔触等最先被人们的视觉捕捉,当艺术家所描绘的作品带有特定形式语言气质时,这些特定形式语言气质也就构成了艺术风格。这也是艺术批评最先审视的方面,某件作品的形式语言或者艺术风格能够激起艺术批评家的兴趣和关注欲望,进而能引发艺术批评活动。

当艺术的形式语言引起批评家注视,并将艺术批评视野聚焦在艺术作品之上时,这件作品便面临着批评家带有个性化倾向的观看和认知。如同艺术家作画一样,批评家写作也是客观与主观相结合的产物,至于主观多于客观,还是客观多于主观,主要取决于批评家的认知水平、观看视角和情感偏好等。

例如,英国艺术史家贡布里希(Gombrich,1909—2001年)在其著作《艺术与错觉:图画再现的心理学研究》中记录了这样一个故事:德国插图画家路德维格·里克特(Ludwig Richter)和他的一帮在罗马学习美术的青年朋友一起观赏一处著名的风景名胜时,一群法国艺术家来到这里。他们被法国艺术家附庸风雅的姿态激怒,于是想在画作上显示出反抗态度,便用最硬、最尖的铅笔细致入微地把自己看到的东西绝对精确地描绘下来。"我们对每一根草、每一片树叶、每一条细枝都爱不忍弃,坚持巨细无遗。人人都尽其所能把母题描绘得客观如实。"当他们在傍晚比较劳动成果时,却发现他们描绘的画稿差异惊人。情调、色彩,就连图像母题的轮廓在每一幅画作中都出现了微妙的改变。四位朋友对同样景象绘制出不同的画稿,正反映出他们观看角度与认知的不同。

当艺术作品或艺术现象等进入批评家观看和认知的视野后,艺术作品或艺术现象可能通过批评家的描述、理解和阐释完成语言形式上的转化,进入另外一个层面,这也就意味着它将以语义的形式生成新的作品,并被赋予新的内涵和意义。

第三节　艺术批评中的描述

艺术批评是经由语言对艺术作品进行的描述、阐释和判断等。艺术批评的描述分为普通描述和重点描述。艺术批评描述的最基本内容是对艺术作品形式的说明和分析,普通描述能够用语言的形式营造一幅画卷,尤其是在观者无法见到原图像的时候,艺术描述显得格外重要,因为这是观者可以感知艺术的最基本的途径。虽然无论多么精准和详细的语言描述都无法再现事物的完整面貌,但语言可以提供足够的想象空间使观者最大限度地接近作品本原。重点描述,是艺术批评描述中具有侧重点、辨识力、说明性的分析性描述,它能够将一般观者察觉不到的视觉知识加以说明,并为组织下一环节艺术批评的"阐释"准备足够的材料,进而通过逻辑梳理形成艺术"判断"。

例如,在对新印象主义代表画家乔治·修拉(Georges Seurat,1859—1891年)创作的《大碗岛的星期天下午》(*A Sunday Afternoon on the Island of La Grande Jatte*)的艺术批评的普通描述可以是:该画描绘了人们在法国塞纳河阿尼埃的大碗岛上休息度假的情景。蓝色的河面上有人在划船。明媚的阳光下人们的身影被拉长,他们在河边的树林间休憩、散步、垂钓,享受着午后的时光。画面中有 8 艘船、3 只狗和 1 只猴

子。整幅画作采用了点彩画法,画面氛围惬意而和谐(见图4-1)。

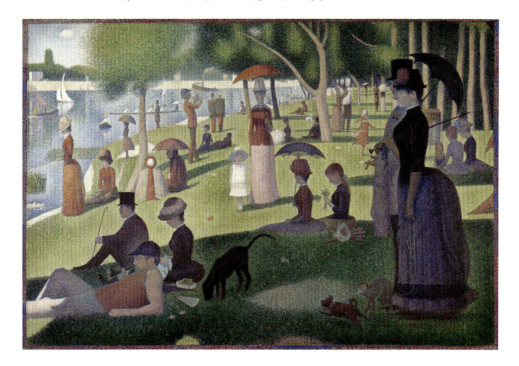

图4-1　乔治·修拉《大碗岛的星期天下午》

而艺术批评的重点描述可以是这样的:
(1)画面右侧女子牵着猴子。
(2)画面中左侧女子在钓鱼。
(3)画面中间一红衣女子牵着一个白衣小女孩,这是画面中唯一正对着画面外观众的一组形象,且小女孩的白色连衣裙也是唯一用纯色点彩绘制。

这些重点描述的意义在于能够顺利引入之后的阐释与判断,进而进入评论分析当中:

(1)法语俚语中,"母猴子"被用来形容行为不检点的女子,批评家认为修拉借此表达的是虽然女子穿着庄重得体,实则私生活不检点,想借此隐喻法国上流社会的浮华败落。关于画中的猴子还有另外一种说法:19世纪末期,达尔文的进化论在欧洲流行,但由于法国主流艺术界并不接受"人是由猴子进化而来的"这一论调,因此猴子也是一种嘲讽。无论人们是如何盛装出行的,所有人都只是猴子罢了。

(2)画面左侧在河边钓鱼的女子也是批评家们关注的焦点。当时的法国社会,钓鱼是下层民众的活动,有教养的绅士和淑女是不会去钓鱼的,所以修拉应该是斟酌后有意画出这个人物的。法语中"钓鱼"与"犯罪"读音和写法都非常像,批评家们认为描绘出这位女子在于隐喻有犯罪倾向,如果是妓女,在大庭广众之下拉客是犯法行为,所以看似钓鱼,实则是在等客上门。

(3)尽管至今仍然没有确凿的证据表明白衣小女孩在画中的创作用意,但值得注意的是,小女孩纯洁的白色衣服与场景斑斓的色彩不符,正对观众也仿佛在走出画作,走进观众当中与大家交流诉说。按照这样的描述方式,似乎《大碗岛的星期天下午》更像是暗喻法国上流社会不可告人的另一面生活。

与艺术批评的普通描述相比,艺术批评的重点描述是具有价值的,也是艺术批评过程中应该具有的环节。当然,根据批评家的知识结构、关注焦点、研究兴趣的不同,描述的视角和侧重点也有所不同,有些侧重于对艺术作品形式语言的描述,有些则善于对艺术图像和主题进行描述,还有包括对艺术的媒介、艺术家的经历、艺术史的脉络、艺术流派的演变,以及围绕艺术所形成的艺术市场、艺术拍卖、艺术观者、艺术哲学、艺

术理论、艺术评论等方面的描述。

再例如，美国得克萨斯大学奥斯汀分校理查德·希夫（Richard Shiff）在《表达方式：自然的、个性的、图绘的》一文中，这样描述凡·高1889年创作的《有人物的风景》（Landscaper with Figures）："网状系统的笔触方向和流动线条与画面中直线构成的边框相吻合，象征着它的实际距离，就好像没有理由要求自然中的景象继续超越这一画面的物质界限。左上角一个象征着天空的波浪状图形在接近绘画边线的过程中，变成了一组不断重复的平行笔触而不是波浪状的笔触；它看上去就好像是使那条边线成为一条直线的一个真正的障碍物。上述笔触特征的变化没有一种外部场景或一种先入为主构思方面的关系或诱因：它的起因既不在于所描绘的天空有一种产生独特艺术氛围的效果，也不是出于改变有条理的装饰风格的某种需求。既没有证实自然主义的错觉也没有建立装饰秩序，凡·高的标志似乎记录下了艺术家本人的身体反应已经达到物理极限，即特定材料设计的边线。这一效果同样出现在一排颜料厚重的色彩条（黄色、土红、绿色）上，这些色彩条与逐渐后退的、一字排开的四棵树中的第二棵左边线相遇：在那里，绘画颜料的笔触之间相互发生反应。凡·高艺术的独特标志在它认可绘画本身（它的颜料和画布）的权威性意义上变得生动起来，而连续的创作活动必须对这样的权威性负责，它们（创作活动）必须以一种自我规范的方式对其'做出反应'。由于这位艺术家的标志性风格几乎是事先没有预料到的，所以它使观者产生出这样一种感觉，即这是无意识的表现方式。"这样的艺术批评描述清晰地将凡·高的这幅作品展现在观者面前，并为分析、解读和判断提供了很好的铺陈。

第四节
艺术批评中的理解和阐释

理解和阐释让艺术作品具有了存在的价值和意义，正如汉斯-格奥尔格·伽达默尔（Hans-Georg Gadamer，1900—2002年）所认为的："艺术作品的真理性既不孤立地体现在作品上，也不孤立在作为审美意识的主体上，而存在于经由过去与现在的沟通所建立的理解和阐释的过程中。"

艺术批评中阐释，需要介入阐释学的语境。阐释学（hermeneutik或hermeneutics），这一概念来源于西方哲学，也被译作诠释学或解释学，是哲学、美学、宗教学、历史学、语言学、心理学、社会学、文学、艺术学等人文社会学科体系或理论中有关含义、意义、理解和解释等问题的哲学认知、方法论或技术性规则的统称。hermeneutik的词源来自hermes，hermes是古希腊诸神中的信使，他精通神和人的语言，负责把诸神的指令传达给凡人。人不能直接听懂神的指示，因此，Hermes需要把神的语言翻译成凡人能够听懂的话语。信使的名字就成为阐释学的词汇来源。德国哲学家伽达默尔曾说："hermeneutik的工作总是从一个世界转换到另一个世界，从神的世界转换到人的世界，从一个陌生的世界转换到一个自己语言的世界。"

阐释学涉及的流派和代表人物很多，如著有《存在与时间》的海德格尔（Martin Heidegger）、著有《真理与方法》的伽达默尔、著有《解释学与人文科学》的保罗·利科（Paul Ricoeur）、著有《诠释学》的理查德·E.帕尔默（Richard E. Palmer）等。总体来看，各种阐释学理论可分为以方法论为主导取向的阐释学理论和以本体论为取向的阐释学哲学。两种体系虽然存在极大区别，但其核心问题仍是围绕"理解与解释"。

对于"理解与解释"，可以从三个层面认知：第一，理解和解释作者的原意；第二，基于文本结构分析、语境研究所获悉的文本意义；第三，读者和观者对文本领悟和理解所生成的解析。批评家在阐释过程中，基于

所掌握的材料不同而有所侧重,产生了作者中心论、文本中心论和读者中心论三方维度的阐释和理解。作者中心论认为阐释的目的是通过作品来探寻作者的原意,以施莱尔马赫(Schleiermacher)、狄尔泰(Dilthey)和赫施(Eric Donald Hirsch)为代表。文本中心论认为作品文本中含有某种客观意义,阐释可以通过对文本结构、语言进行分析,来达成客观意义的呈现,这一流派的代表人物有埃米里奥·贝蒂(Emilio Betti)和保罗·利科(Paul Ricoeur)。读者中心论则坚持认为在理解与解释文本的过程中,文本提供了一个桥梁,把读者和观者引入一块新的领地,他们自己领悟的意义才是阐释的目的和最终归宿,这是一个反思读者和观者认知和审美的过程,以让-保罗·萨特(Jean-Paul Sartre)、罗伯特·姚斯(Hans Robert Jauss)和沃尔夫冈·伊瑟尔(Wolfgang Iser)为代表。

北京大学艺术学院教授彭锋在《批评中的解释》一文中指出,对艺术作品的解释分为意图主义解释和反意图主义解释。他指出,在一般情况下,人们普遍认为艺术品的意义就是艺术家的意图,艺术品像"道具"一样,传达或者表现了艺术家意图,解释的目的就是揭示艺术家的意图,这就是意图主义解释。

但意图主义解释存在明显的困难,甚至可以说是缺陷。彭锋给出的原文观点如下:

"首先,批评家无法确保通过访谈和其他途径获得的艺术家意图的真实性。访谈通常都是在创作结束之后进行的,艺术家通过回忆来讲述自己的创作意图。人们在回忆中会或多或少按照现在的立场来修正过去的事实,从而令回忆的客观性受到质疑。即使艺术家能够完全面对以往的事实,真诚揭示自己内心的所思所想,但也存在因为记忆力衰退而导致回忆失真的现象。

"其次,按照浪漫主义美学的构想,艺术家常常在一种灵感状态下创作,他们对自己的创作意图也不清楚。如果艺术家本人对自己在灵感状态下的创作都不是很清楚,他就无法说清楚自己的创作意图。在精神分析美学中,这种灵感论还有一个加强的版本,艺术创作是无意识的流露,艺术家对自己创作的回忆是有意识的,因此艺术家本人关于自己创作意图的解释是不足为信的。

"再次,意图主义解释往往根据与作品有关的传记材料而不是作品本身来解释作品,然而在体现作者意图上,作品比其他材料更有优势。如果作品不能体现艺术家的意图,我们就无须去发掘艺术家的意图。如果作品能够体现艺术家的意图,我们就集中精力去研究作品,无须煞费苦心去发掘其他材料。

"最后,意图主义解释会严重限制读者的想象力,同时也不符合艺术的实际情况。按照意图主义解释的构想,作者的意图在决定作品的意义上享有至高无上的地位,这样会导致对作品意义的本质主义解读,即只有符合作者意图的解读是真的。然而,在实际的欣赏经验中,读者在欣赏作品时很少参考有关作者意图的解释。更重要的是,艺术史上有不少作品没有作者或者作者身份不明,我们无法确定作者的实际意图,但这并不妨碍我们欣赏这些作品。事实上,没有作者意图的限制,读者可以拥有更大的解读空间。读者丰富的解读,可以让作品的意义变得更加丰满。巴特(R. Barthes)有些夸张地宣称'作者死了',主张正当的阅读是一种'作者式'的阅读。文学和艺术作品的目的,'是不再让读者成为文本的消费者,而是要成为文本的生产者'。"

基于这样的状况,反意图主义解释的支持者认为艺术家的意图与艺术作品的解释不存在任何关系,作品的表达也并不是作者的言说,认为批评家的任务是进行艺术作品解读与阐释,而非对个人的研究。

正如"有一千个读者,就有一千个哈姆雷特"一样,无论是持有意图主义解释的观点,还是持有反意图主义解释的观点,对于受众来讲,批评的向度都是开放的,艺术批评的途径也是多元的,只有根据艺术作品和艺术家的类型来把握,选择恰当的视域和方法,才能贡献有价值的艺术批评,而基于哪种阐释理论,可能并不存在绝对性选择。

第五节
艺术批评的判断与标准

艺术批评家栗宪庭在《我眼中的艺术批评》一文中说:"批评是一种判断,它需要的是眼力,是面对作品能够判断其好坏的能力,而好坏涉及价值标准。在一个价值稳定的系统或时期里,诸如文人画系统,判断或眼力是一种鉴赏家的眼光,而在价值体系大变动的时期,判断的本身和过程即是参与价值体系的重建过程。在文化的转型期我们需要的不是像鉴赏家那样地选择'好'画,而是要选择与文化和艺术运动有关并产生'意义'的作品。当人们面对一件不理解的作品质疑——这也是艺术吗?其判断即来自他以往的经验——过去稳定的价值系统给予他的关于'什么是艺术'的习惯。事实上,艺术没有一个恒定的概念,用一个时髦的话说即艺术没有本质。所以,我以为'什么是艺术'是一个没有意义的问题,而只有'艺术在今天发生了什么?'"

艺术批评的判断与标准问题可以说是艺术批评中比较复杂的问题之一。其复杂性体现在"标准"的不确定性。

首先,因为艺术本身没有一个统一的评判准则,否则无法解释艺术潮流的变更、艺术流派的争锋、艺术风格的多样、艺术思想的多元。相应的艺术批评也不可能形成标准去衡量艺术。时代、社会、文化、政治、经济、道德、伦理、阶级、历史、人性、主观、客观等多种因素牵制着艺术批评标准的制定。因此,固化、统一、具体的艺术批评的判断标准是不可能形成的。

第二,由于批评家的知识体系、认知经验、兴趣爱好、审美判断、逻辑思维各不相同,艺术批评关注的重点问题也不同,诠释的视角也是变化和发展的,因此很难有绝对统一的规范去统领艺术批评各个层面上的标准。此外,文科的学科性质决定了它的复杂性,它不能像理工类学科那样,可以用科学的试验与精准的数据分析去检验真理。批评的判断标准是一个多层次、多维度、多指标综合把控的复杂系统,在这个系统中各个环节既互相联系,又互相区别,时而对立,时而统一。

第三,艺术批评存在一个开放性的空间,这意味着它能够接纳来自不同思维、不同背景、不同视角方面的学术讨论、反思,甚至质疑,在这一过程中进行理论认知从而明辨"真理",最终在时代发展中沉淀为艺术史的一个组成部分。这也意味着人们对艺术批评的认知是不断更新的过程,而不是一成不变的结论性判断准则。

因此,多样多元的艺术批评标准维度是应该予以提倡的。中国现当代艺术批评是从20世纪80年代才逐步建立起来的,一开始就引进西方较为成熟的艺术批评理论的基本策略、基本方法和基本途径,诸如图像学阐述、艺术风格分析、形式主义艺术批评、女性主义艺术批评、后殖民主义艺术批评、视觉文化艺术批评、心理学艺术批评、社会学艺术批评、符号学艺术批评、结构主义艺术批评等都丰富和扩展了中国艺术批评的视域。同时,中国在借鉴和学习过程中,通过中国传统艺术批评、西方艺术批评与中国现当代艺术批评的碰撞与反思,逐渐使西方艺术批评理论"中国化",并开始建构了中国艺术批评理论。每种理论的应用都有其合理性和有效性,同时存在其片面性和局限性。因此,中国艺术批评理论在形成和发展过程中,需要以开放性的态度去接纳多维的视域,并尽可能吸取不同批评理论的优势,形成新的理论。故而,在当前多元学科与领域交叉作用下,艺术批评标准必然存在多样性的特征。

当然,艺术批评必须要遵循公允、客观的标准,但这仅限于他在职业道德和行业操守上的认知,与专业化的具体标准没有必然联系。

如果非要给艺术批评加上一个相对一致的标准,那么,可以从宏观的时代性和社会性两方面去考量艺术批评的总体规范。但需要注意的是,批评标准或规范也会随时代、社会的变化而有所变化和发展。我国艺术批评的总体标准与特定时期文化艺术建设的目标是一致的,因此,这些标准在特定时期也就具有了评价与衡量艺术相关活动的可能性。例如,2021年8月2日,宣传部、文化和旅游部、国家广播电视总局、中国文联、中国作协等五部门联合印发了《关于加强新时代文艺评论工作的指导意见》,针对新时代文艺与评论所面临的问题,从宏观层面给出了艺术批评总体标准或方向的参考系。

第六节 目前中国艺术批评存在的问题

当今国内的艺术批评活动非常活跃,无论是在书籍、报纸、杂志、网络媒体等平台,还是在艺术展览等活动的开幕现场和研讨会上,都能看到批评家的身影。艺术批评可以说成为艺术圈活动的"标配",然而,从批评的质量上来看,深刻锐利、有理有据、具有广泛影响力的批评文章并不常见,体现学术深度、令人信服、具有研究性的批评文章更是少之又少。在当今国内"快餐式"生活中,艺术批评也有浮于表层、沉不下心的现象。因此,缺乏有效切入视角、缺少研究深度是当今艺术批评亟待解决的重要问题。

批评家认真仔细地阅读艺术作品和观看展览应该是艺术批评发声前的第一步。如艺术史家、批评家巫鸿所说:"我崇敬《纽约时报》的艺术评论作者贺兰·科特,'不和艺术家混,不参加开幕式',你往往在第二天、第三天看到他在仔细看展览,然后做出及时的评论,学问很深,但写得通俗,我也很受启发。"

一般来讲,目前国内是艺术家或艺术机构邀请批评家参与活动及写作批评文章,艺术家等受批评对象直接支付批评家写作费用,在某种程度上可能影响批评家写作观点的倾向性,也可能影响批评本身的公允程度。如批评家孙振华从市场的角度也看出了这一方面的不足,他指出:"社会将艺术批评视为一种公共服务,同时,社会又没有形成针对这项特定公共服务的、对艺术批评家个人的回馈和补偿机制。"即艺术批评的对象——艺术家和艺术作品,与享受艺术批评服务的社会公众,存在经济方面的不对等性。针对这种缺少第三方支付批评费用的情况,社会应尽快建立更加合理的艺术批评经费制度。例如,艺术批评经费制度可以为独立批评家提供公共批评活动基金,或通过设立批评课题资助的办法来维护和鼓励艺术批评家坚守学术原则和学术道德,做出遵循客观、体现专业水准的艺术批评。

新媒体时代的来临,使得网络媒体迅速发展,集体或个人表达观点和态度的途径也从纸媒、电视广播媒介发展到可以独立运作的网络媒介,艺术批评发声渠道在这种情况下形成更广阔的新途径。跟风、盲从、不审视第一手资料、表层化言说、不求甚解的批评也随之而来。如批评家彭德针对网络批评对艺术批评的影响,指出:"网络批评兴起以后,所有的批评方法都能被浅层次地表现。新的(批评方法)可能越来越罕见,批评界需要的不再是频繁的变化,而是需要各种方法独立或综合地深入展开。"针对艺术批评的方法论问题,批评家何桂彦也指出:"方法论的缺失一直是中国批评界急需解决的问题。所谓的方法,便是要求批评家在进行批评实践时,他们所采用的研究方式不仅要有一种独立的、系统的批评理论作为支撑,而且要有一种独特的、自由的研究视角。方法论则以艺术史和艺术理论为依托,以批评实践为存在方式,以大胆的求证为手

段，以开辟新的批评课题为目的。讨论批评的方法论实质也是在讨论批评的标准问题，尽管方法论和批评标准并不是同一回事。然而，方法论的缺失必然导致批评标准的混乱，后果之一便是将批评庸俗化、功利化。这恰恰是中国当代批评界的现状。当然，还有一种将批评的方法论庸俗化的方法是将其理解为简单的批评工具。有必要提及的是，强调方法论也就是强调批评家要熟悉艺术史和艺术理论，反对无学理、无艺术史、无文化学背景的批评。"因此，批评家的学术修养、知识结构、文化背景和研究方法也左右着艺术批评的深刻与否。

Xiandangdai Yishu yu Piping

第五章
艺术系统中的艺术批评

第一节
艺术批评与艺术史

艺术史是在解释与批评中形成的,哲学家卡尔·波普尔(Karl Popper,1902—1994年)曾这样阐述他对历史研究的认识:"不可能存在'真正如实地'展现过去的历史,只能有对历史的各种解释,而且没有一种解释是最终的,每一代人都有权形成自己的解释。他们不仅有权形成自己的解释,而且有义务这样做,因为的确有一种寻求答案的紧迫需要。"艺术史是艺术批评的基础,艺术批评是新艺术史生成的材料。一方面,在艺术批评中,需要丰富艺术史的材料提供批评的依据;另一方面,在艺术史的研究中,正是基于客观有效的艺术批评,才能使艺术史的研究不断拓展,新的艺术史不断生成。

艺术批评所包含的对象包括艺术作品、艺术现象、艺术流派、艺术家等,这些都离不开艺术史作为其支持,同时需要艺术史的材料作为批评判断的佐证。

自古以来,艺术批评与艺术史关系密切。在中国古代美术史论中,画评、画论常与画史、著录融为一体。南齐谢赫在《古画品录》中提出"六法",即以美术品评的方式制定了绘画的六条标准:气韵生动、骨法用笔、应物象形、随类赋彩、经营位置、传移模写。他以此为标准,将27个画家分六品进行评论。这些标准成为后世中国绘画所遵从的艺术理论原则,也成为中国古代艺术批评的重要价值典范。

中国当代知名的艺术批评家多兼具艺术史家身份,他们既能评论现当代的艺术作品及相关现象,又能以艺术史的逻辑进行材料梳理、观点归纳、理论创新,形成艺术史或艺术理论相关的著作。

第二节
艺术批评与艺术家

英国艺术史家贡布里希在其著作《艺术的故事》中曾说:"实际上没有艺术这种东西,只有艺术家而已。"艺术作品是由艺术家创作出来的,艺术家的性格、经历、所处的社会状况,甚至创作时的情绪,都直接或间接地影响其作品的生成方式和表现途径。在艺术家的成长过程中,艺术批评从某种意义上来讲能给予一些有益的指导。艺术批评对艺术家的关注、评判、解读,甚至影响,意味着对艺术家生活状况、思想观念、心理变化等都做尽可能全面的考察与分析,进而做出具有客观性的评价。

同时,艺术批评是对艺术家及其创作活动的有效反馈与指引,是一种在艺术鉴赏基础上的延续与深化,对于艺术作品具有再创作的意义。因而可见,艺术批评是参与艺术活动的一项重要因素。艺术批评不仅包括对艺术家思想情感、生活经历和创作过程的研究,也包括对艺术作品的分析、判断、解读与评价,还包含对与艺术家创作密切相关的艺术环境、艺术流派、艺术思潮、艺术运动的解析。艺术批评不仅可以从微观视角对艺术家和作品做出个案性质的解析,还能从宏观角度深究艺术发展的内在逻辑与规律,总结艺术创作的

经验,指导和推动艺术事业良性发展。

例如,英国著名批评家罗杰·弗莱(Roger Fry,1866—1934年)对法国艺术家保罗·塞尚(Paul Cézanne,1839—1906年)的绘画与展览的推荐就始终贯穿于他的艺术批评写作生涯。其著作《塞尚及其画风的发展》使西方整个艺术圈认识到了塞尚艺术思想的深刻和伟大之处。在这本书中,弗莱探索了塞尚艺术风格的发展进程及其艺术世界的宏观结构,对塞尚作品进行细致分析,用形式主义理论促成了塞尚在艺术史上的特殊作用,也确立了塞尚在20世纪艺术创新风尚下的"教父"地位。

再例如,克莱门特·格林伯格(Clement Greenberg,1909—1994年)是20世纪美国重要的批评家,著有《艺术与文化》《朴素的美学》《格林伯格艺术批评文集》等。他被视为美国"抽象表现主义"的主要发言人和推广者,正是他使得杰克逊·波洛克(Jackson Pollock,1912—1956年)、马克·罗思科(Mark Rothko,1903—1970年)等美国本土或移民艺术家迅速登上世界艺术的广阔舞台。

第三节
艺术批评与艺术创作

艺术批评在艺术创作活动中具有舆论导向作用,艺术创作也常吸取艺术批评家的某种观点。艺术批评与艺术创作是艺术活动的两个环节,二者联系紧密。艺术创作,是艺术作品得以产生的必由之路,艺术创作的方式、策略和手段也应受到艺术批评家的关注。艺术批评以艺术创作为基础,没有艺术创作就没有艺术批评。艺术批评本身是具有创造性的,但应以所批评的对象为基本依据进行创造,如果完全脱离批评对象去创造,那么批评就失去了实际意义,变成了盲目的言说。艺术批评可以发现优秀的艺术作品,揭示出艺术创作中难能可贵的艺术价值,并为艺术创造提供反馈,为下一阶段的艺术创作指明发展方向。艺术批评可以让公众对艺术作品的看法、态度和兴趣,通过理性的渠道表达出来,从而在某种程度上调整艺术创作活动,以适应某些艺术欣赏的需求。

艺术批评和艺术创作之间存在某种张力,艺术批评可成为艺术创作的助推剂,促进和提升艺术家的艺术创作质量,同时可以针对艺术创作中的某些不良因素或不当之处加以规制,提醒艺术家明晰判断,走出误区。

例如,戴逵密听众论、齐白石衰年变法的艺术创作故事就与艺术批评息息相关。

东晋时期的戴逵(?—396年),是中国古代艺术史上重要的雕塑家和画家,南齐谢赫(479—502年)在《古画品录》称其:"情韵连绵,风趣巧拔。善图贤圣,百工所范。荀、卫以后,实为领袖。"戴逵在历史上以夹纻法制作漆佛造像声名远扬,与其子戴颙(378—441年)并传称为"二戴像制"。据记载,戴逵在佛教雕塑艺术创作的过程中发生过"密听众论"的故事:佛像造像创作有严格的规制,要遵循佛教经论"三十二相""八十种好"的表述,因此佛像雕塑常出现"古制朴拙,至于开敞,不足动心"的情况,戴逵为了扭转这样的状态,他雕刻无量寿佛木像及菩萨像后,悄悄地躲到帷帐后面听取观看人和朝拜人的意见,通过分析众人对他雕刻的评论,虚心专研进行修改,最后他所做的佛像造像成为古代雕塑的典范之一。正所谓"潜坐帷中,密听众论;所听褒贬,辄加详研;积思三年,刻像乃成"。可见,戴逵吸取了艺术批评的观点促成了他艺术创作的提

升与飞跃。

1917年,近代著名画家齐白石(1864—1957年)第二次到北京避匪患,住在法源寺,以卖画刻印为生,虽然可以维持生计,但那时艺术生意并没有太好。由齐白石口述,张次溪笔录著《白石老人自传》中的民国九年(1920年)一节中讲道:"我那时的画,学的是八大冷逸的一路,不为北京人所爱,除了陈师曾外,懂我的画的人,简直是绝无仅有。我的润格,一个扇面,定价银币两元,比同时一般画家的价码,便宜了一半,尚且很少人来问津,生涯落寞得很。师曾劝我自出新意,变通画法,我听了他的话,自创红花墨叶的一派。"如果没有陈师曾指出齐白石创作中的问题,也就没有齐白石所称"余作画数十年,未称己意。从此决心大变"。至此之后,齐白石放弃了效仿明末清初遗民画家八大山人冷峻孤寂的艺术表现情趣,转而发展"红花墨叶"画法。1922年,陈师曾应日本画家之邀赴日参加中日绘画联合展览会,并将齐白石的画作带去参展,展后好评如潮,齐白石从此成名。

第四节
艺术批评与艺术作品

艺术作品具有艺术形式性,正如造型艺术具有线条、块面、色彩等,音乐艺术具有旋律、节奏等。这些艺术作品的艺术形式与观者之间存在一定的距离,需要艺术批评来对其进行解读和阐释,建立一座连接的桥梁。艺术批评可以将不同艺术形式的审美价值和特质提取出来,将普通欣赏中不易感受到的艺术之美、主题寓意及艺术语言特性等揭示出来。

从某种意义上来讲,艺术作品的生命是对它的欣赏和批评所赋予的,艺术作品只有通过艺术批评才有可能完全显示出自身的独特价值和存在意义。一部艺术作品受到艺术批评关注的时间越长,程度越深,说明艺术作品的生命力越强。越是艺术珍品就越被艺术批评所聚焦,也会随着历史的推演被不同时段的批评家赋予新的解读和新的意义。从这种情况来看,批评家不仅承担着艺术作品的解读、阐释、研究和评判的工作,还在一定意义上参与了艺术作品价值的再创造过程。批评家依赖对艺术作品的本身的重新解读,以及基于前人对该作品的研究与批评,进行艺术作品"新概念"的生成与重塑。因此,可以说艺术批评通过对艺术作品的解读和阐释,将艺术作品、观者与艺术家拉到了一个场域,在艺术作品与艺术赏析之间架设了一座便于沟通的桥梁,也正是这样的桥梁使观者、艺术家和艺术作品之间发生了真正意义上的交流。

例如,比利时画家马格利特以写实的形式创作了一幅画作:画面上描绘了一支烟斗,但在烟斗下方工工整整地写着一行字——Ceci n'est pas une pipe(这不是一支烟斗),如图 5-1 所示。20世纪法国哲学家米歇尔·福柯(Michel Foucault,1926—1984年)以这句话为题写了一篇长文《这不是一支烟斗》。福柯认为,语言和表征相互分离的常态导致解读马格利特绘画作品的三种不同方式:第一种方式,画面中的烟斗图像不是一支烟斗;第二种方式,绘画作品中的语言文字与那是(不是)一支烟斗的图像不是一回事;第三种方式,画面中的视觉图像和语言文字所造成的整体效果不是一支烟斗。正如他所形容的那样,"哪儿都没有烟斗"。英国达勒姆大学教授罗伊·博伊恩(Roy Boyne)针对福柯对马格利特"烟斗"绘画作品的解读指出,马格利特的艺术作品不可能消除词语与图像之间的鸿沟,从这个意义上讲,它体现了时代的症候而非革命。

无论怎样,它确实引起了人们对词语、图像和物象之间的潜在关系与区别的理论反思。通过艺术批评,马格利特的超现实主义绘画作品被再次认知和反思,也奠定了它的经典性价值。(见图5-2)

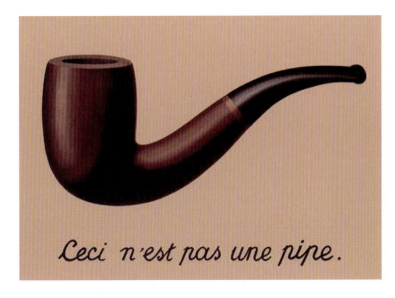

图5-1 马格利特《这不是一支烟斗》

图5-2 马格利特《委任状》

第五节
艺术批评与艺术传播

传播是艺术活动最终得以实现和完成的一个关键环节,如果缺失传播,艺术作品就不能被人所知。现当代艺术,在现代传播媒介的作用下,具有超乎寻常的传播效能,而艺术批评在传播的过程中起到聚焦、提升的作用。

第一,艺术批评能够在艺术作品与观者之间搭建一座桥梁引导受众观看,使观者能够及时清晰地了解有关艺术家和艺术作品的多种信息和资料,起到发掘并介绍优秀艺术资源的作用。第二,艺术批评能够帮助观者从某种维度上理解作品的艺术意图、艺术形式和艺术内涵。第三,艺术批评可以对网络等传播媒介起到某种监督和校正作用。在媒体盛行的时代,网络、电视、广播等途径的媒体传播在时效上显示出了独特的优势,但部分媒介容易受经济利益的驱使和点击量的诱导而盲目进行有悖于行业操守的传播活动,传播信息良莠不齐,出现故意炒作等现象。艺术批评应立足于自己的学术立场和专业知识,凭借批评家的社会公知来进行合理、客观的解读和批评,尽可能斧正认知导向。

正如艺术社会学的研究学者豪泽尔(Arnold Hauser)所认知的,在艺术社会化过程中,受众通过中介者的参与和帮助来完成对艺术作品的接受过程。这里的中介者包括文学教师、艺术史学者、艺术批评家、艺术鉴赏家,也包含画廊从业者、艺术经纪人等实际从事艺术品交易的人。通过艺术批评中介者的诠释,受众得以了解作品诞生的历史、背景、社会价值,以及创作者的生平、创作风格、竞争对象等,艺术家及其作品基于此完成了社会化的进程,也同时或接连着进入艺术商品化的进程中。

例如，荷兰后印象派画家文森特·威廉·凡·高（Vincent Willem van Gogh，1853—1890年）生前并不为公众所熟知，他的作品如图5-3和图5-4所示。美国传记作家欧文·斯通（Irving Stone，1903—1989年）于1934年写出《渴望生活：凡·高传》。作为一个专业而著名的传记小说作家，其作品在欧美各国建立的广泛社会影响，也为凡·高国际知名度的提高提供了有力帮助。

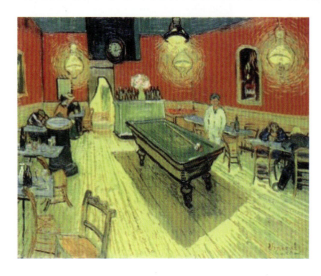
图5-3　凡·高《夜间咖啡馆》

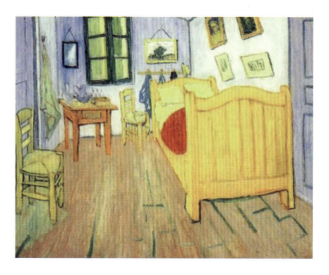
图5-4　凡·高《阿尔的卧室》

Xiandangdai Yishu yu Piping

第六章
现当代批评的视野

第一节 形式主义批评

20世纪以来，形式主义艺术批评主要代表人物有英国艺术批评家克莱夫·贝尔(Clive Bell, 1881—1964年)、罗杰·弗莱(Roger Fry)和美国的克莱门特·格林伯格(Clement Greenberg)。克莱夫·贝尔认为，由线条、色彩或体块等要素组成的关系，具有独特的意味，形成了"有意味的形式"，它能产生出审美感情。罗杰·弗莱认为，形式是绘画艺术最本质的东西，由线条和色彩的排列构成的形式，把秩序和多样性融为一体，使人产生一种独特的愉快感受。作为艺术批评的形式主义，是随后印象派的出现而产生的。在价值判断上，形式主义批评理论轻视写实作品，重视带有抽象性的艺术。以塞尚为起点，他们对艺术史重新加以审视，将原始艺术、东方艺术等放在较之从前更高的位置(见图6-1和图6-2)。格林伯格则是美国抽象表现主义画派的重要推手。

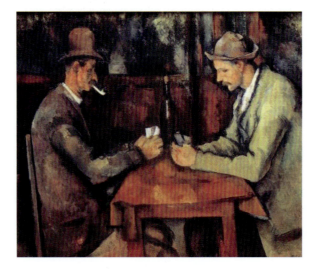

图6-1 塞尚《打牌人》

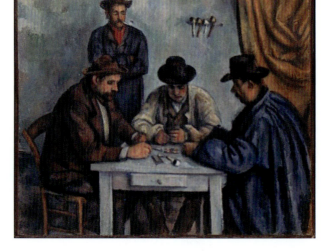

图6-2 塞尚《玩纸牌的人》

克莱夫·贝尔是英国形式主义美学家，当代西方形式主义艺术理论主要批评家。早年在剑桥大学攻读历史学，后来对绘画产生强烈兴趣。曾参加英国著名学术团体布鲁姆斯伯里集团(the Bloomsbury Circle)，并成为其主要成员之一。主要著作有《艺术》《自塞尚以来的绘画》《法国绘画简介》《19世纪绘画的里程碑》《欣赏绘画》等。《艺术》一书集中体现了他的形式主义理论，提出的"有意味的形式"，成为现当代艺术史与艺术批评上的重要词汇。书中理论来源于后印象派、野兽派、立体派等现代艺术流派的创作与实践，提出了著名观点"艺术的本质属性乃是有意味的形式"，并阐述艺术与宗教、艺术与社会、艺术创造与自由等问题。他的观点将艺术从神话与历史、社会与情感、道德与生活等范畴中剥离出来，界定了艺术自身的价值和标准。贝尔将审美情感与日常情感对立起来，认为二者互不相容，对于艺术家来说更是如此。《艺术》的序言中描述，克莱夫·贝尔试图对艺术的性质加以概括，寻求一种能够解释以往全部审美经验的理论，并希望摒弃问题的细枝末节，回归到艺术的本质属性上来。他还认为艺术语言的纯粹性不仅体现在线条、色彩及其内在的视觉关系上，还包括激起我们审美感情的那些感人形式，这就是"有意味的形式"，它是一切视觉艺术

的共同性质。

罗杰·弗莱(Roger Fry,1866—1934年),是英国著名艺术理论家和美学家。罗杰·弗莱早年从事博物馆学,后来兴趣转向现代艺术,成为对法国现代艺术的推广者,也是后印象主义绘画运动的命名者和主要推动者,还是形式主义批评方法的确立者,以及现代主义美学理论的奠基人。罗杰·弗莱著有《贝利尼》《视觉与设计》《变形》《塞尚及其画风的发展》等。英国著名艺术史家肯尼斯·克拉克(Kenneth Clark)形容弗莱是"自约翰·罗斯金(John Ruskin)以来影响趣味的第一人……如果说趣味可以因一人而改变,那么这个人便是罗杰·弗莱"。罗杰·弗莱作为形式主义批评家,着重于视觉艺术中"纯形式"的因素,而非作品涉及的主题事件和内容。他坚持认为艺术作品的形式是艺术中最具本质的因素,这与后印象主义理念不谋而合。他策划两届后印象派展览,将塞尚的艺术带入英国。罗杰·弗莱关注塞尚绘画中的立体感和小块面的平面运用,沉迷物体的连续产生运动的方式,关注结构的统一性。此外,罗杰·弗莱关注塞尚的色彩,为此提出了"造型的色彩"概念,它有别于传统绘画中素描和明暗法则那样附着于物体之上的色彩理念。这些理论对绘画本身革命起到了至关重要的作用。(见图6-3和图6-4)

图6-3　塞尚《一篮苹果》

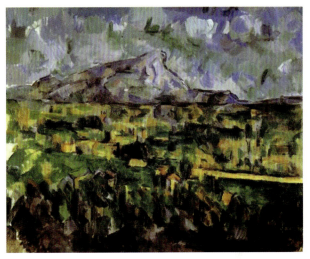

图6-4　塞尚《圣维克图瓦山》

克莱门特·格林伯格(Clement Greenberg,1909—1994年)是20世纪下半叶西方重要的艺术批评家。作为美国"抽象表现主义"(Abstract Impressionism)的主要发言人,他提供了这一艺术流派的"合法性"理论依据。在他推动下,波洛克(Pollock)、罗思科(Rothko)等画家得以登上国际艺术舞台。格林伯格对前卫艺术的关注,受到马克思(Karl Marx)和霍夫曼(Hans Hofmann)的学术思想影响。马克思主义理论讲究革命性,而当时美国前卫艺术家们的艺术表达形式,从某种意义上来讲同样带有革命性。对格林伯格更深层次的影响源自美术教育家霍夫曼。霍夫曼强调了绘画的二维平面中艺术语言的表达,这对格林伯格日后的批评产生了深远影响。在此基础上,格林伯格发展了这些观念,并将其视为批评语汇的关键词。作为格林伯格最有影响力的文章之一,《现代主义绘画》描绘出了形式主义理论所支配的现代主义艺术的发展线索,同时追溯了从爱德华·马奈消减三位空间错觉到纽约画派的抽象性绘画发展过程中逐渐摒弃主题、瓦解叙事、消解错觉的逻辑演变过程。格林伯格认为,以承载文学、宗教、神话等为主题的绘画并非真正意义上的绘画,因此,他对现实主义绘画持有否定观点。在他看来,马奈的绘画不表现视觉上的纵深空间,这为绘画转向平面化提供了前提。塞尚的绘画用结构组合代替了物象的逼真呈现,这对绘画走向抽象也极为重要,但遗憾的是他绘画的表达没有脱离客观现实的底版。此外,他还指出康定斯基的抽象绘画是对音乐的注

释，这种绘画依附于音乐并且还未从音乐中独立出来。他认为达利的超现实主义艺术呈现出的无意识和梦境不过是另一种新错觉主义的倒退而已。而诸如达达主义、未来主义、超现实主义等可归列为前卫艺术的艺术流派虽然有创新性，但也不过是改造世界的某种工具。他认为，只有从立体主义演变而来，并致力于艺术本体结构和形式的探索的艺术才能称得上是真正的现代主义艺术，并判断是立体主义真正奠定了现代抽象艺术的基础。格林伯格著有《艺术与文化》《朴素的美学》《格林伯格艺术批评文集》等。著作《艺术与文化》较为集中地体现了格林伯格的艺术观，即马克思主义政治学和包豪斯美学的相关辩证法。格林伯格对前卫艺术、抽象表现主义、现代主义、巴黎画派、纽约画派及其代表画家均有独特而精彩的艺术批评，从中可以窥见其批评文章的现场性和当代性。

第二节　女性主义批评

　　女性主义批评主要是指 20 世纪后期在欧洲和美国兴起的以女性视野和女性意识对艺术作品进行审视和解读的批评方法。这种批评方法，以女性审美观和价值取向来对抗和批评现存艺术中有关父权文化对女性形成的压迫和歧视。女性主义批评是伴随着西方妇女解放运动而产生和发展起来的，它关注妇女作为读者或作者在文学艺术中的体验，注重妇女在社会、经济、文化中的政治问题，是颇具影响力和活力的批评方式。

　　女性主义批评相关理论发展从地域上来看，大致可分为两大流派：英美学派和法国学派。英美学派更关注如主题、母题和人物等传统的批评观念，他们将文学和艺术看作妇女生活和体验的再现。他们注重批评实践，不断地尝试着建构女性主义批评的理论。这一派的主要学者有凯特·米利特（Kate Millett）、伊莱恩·肖沃尔特（Elaine Showalter）、桑德拉·吉尔伯特（Sandra Gilbert）、苏珊·古芭（Susan Guba）、艾德里安娜·里奇（Adrienne Rich）、罗莎琳德·科沃德（Rosalind Coward）、凯瑟琳·贝尔西（Catherine Belsey）和玛丽·雅各布斯（Mary Jacobus）等。法国学派受拉康、福柯等人的影响较深，她们的观点具有较强的理论思辨色彩。她们强调文艺批评中的语言、心理和哲学等问题。这一学派的主要学者有朱莉娅·克里斯蒂娃（Julia Kriestiva）、露丝·依利加雷（Luce Irigaray）和埃莱娜·西苏（He1ane Cixous）等。

　　从女性主义批评发展阶段来看，大致分为三个阶段。第一阶段是 20 世纪 60 年代末到 70 年代中期，围绕妇女形象批评（women's image criticism）展开。主要是抨击男性的性别歧视和文艺作品中对女性的歪曲和贬低。第二阶段是 20 世纪 70 年代中期至 80 年代中期，主要围绕妇女中心批评（women-centered criticism）展开。女权主义者在揭露文艺作品中父权偏见的同时，重点研究女性艺术家及其作品，重新定义女性生活、创造力、风格、主题、形象等。第三阶段是 20 世纪 80 年代中期以后，主要围绕身份批评（identity criticism）展开。女性主义批评进入了理论建构阶段。西方文艺理论自 20 世纪 60 年代后发生了许多变化和转折，也从另一途径为女权主义批评的理论思路和方法提供了多方启迪。

　　总体而言，女权主义批评顺应了西方社会妇女解放运动逐渐深化的趋势，较为深刻地对父权社会进行了批判，为艺术批评提供了新的视角，在理论概括和阐述方法上也多有创意。女性主义批评最大的价值在于它提供了一种全新的视角，即不能仅以男性的角度和眼光来阅读文学和艺术作品，甚至这个世界。以女性角色来阅读和阐释或许有另外的感受和收获。

第三节
后殖民主义批评

后殖民主义批评,是一种跨文化批评理论,是一种基于殖民文化视野下的学术思潮。这种关于文化差异的理论批评兴起于20世纪70年代末,全盛于20世纪80年代中后期和90年代初期,是集文化与政治理论为一体的话语,是反思和评论后殖民主义之后的一种文化形态。

后殖民主义批评研究取向大致有二:一是针对后殖民地,研究其殖民本土化的文化状况,考查文化实践是如何被殖民化的;二是针对文化宗主国,对帝国主义国家的文化和霸权进行历史性的剖析,从中研究它对殖民地文化的态度与方式,并对其充满优越感的文化逻辑进行批判。后殖民主义批评理论关注的一个重点是由殖民而产生的"另类"或"他者"。"他者"是西方后殖民理论中常见的一个术语,在后殖民理论中,西方人往往被称为主体性的"自我",殖民地的人民则被称为"殖民地的他者",或直接称为"他者"。"他者"(the other)和"自我"(self)是一对相对的概念,西方人将"自我"以外的非西方世界视为"他者",将两者截然对立起来。所以,"他者"的概念实际上潜含着西方中心的意识形态。

后殖民理论的代表人物有萨义德、斯皮瓦克、霍米·巴巴,三人被称为该理论的"三剑客"。

美国著名后殖民主义批评家爱德华·W. 萨义德(Edward W. Said,1935—2003年,也译作爱德华·W. 赛义德)作为领军人物,影响力颇大。萨义德原是巴勒斯坦人,1935年生于耶路撒冷,在英国占领期间就读于巴勒斯坦和埃及开罗的西方学校,接受英式教育,后举家移居黎巴嫩。1951年赴美后,他在逆境中发愤读书,1964年获哈佛大学博士学位,后执教于哥伦比亚大学。萨义德认为,批评等同于将自身投放至抵制任何形式的暴政、不公平待遇的环境中,批评的宏观目标是推动人类自由而形成游离于中心外的知识。萨义德的代表性著作有《东方主义》《世界·文本·批评家》《文化与帝国主义》《报道伊斯兰:媒体与专家如何决定我们看待世界其他地方》《起始:意图和方法》等。其中《东方主义》是萨义德的成名作,也是后殖民主义的经典著作。萨义德指出,东方主义的种族优劣论并不仅是一厢情愿的说法,它以数百年坚实的东方主义"科学"理论为依据,通过垄断知识和坚持客观真理来维系和发展种族的不平等。这和福柯对知识的产生过程所做的反思一致:知识首先是人们在话语实践中使用的言语,展示说话者(知识拥有者)在某个领域享有的权利,能把自己的概念完整地编码进入已有的知识体系,供话语使用。从这个意义上来说,事物的"秩序"是由文化代码确立的,而文化代码的运作或知识谱系的建立则需要科学为其提供保证。

佳亚特里·C. 斯皮瓦克(Gayatri C. Spivak,1942年生),出生于印度加尔各答市。1963年移居美国,是著名的文学理论家、批评家,也是后殖民理论思潮的主要代表,早年就读于康奈尔大学,师承美国解构批评大师保罗·德曼并获得博士学位,现为美国哥伦比亚大学教授,被清华大学聘为外语系客座教授。其主要著作有《在他者的世界里》《后殖民批评家》。另有多篇重要论文,包括《移置作用与妇女的话语》《阐释的政治》等。20世纪70年代,斯皮瓦克因翻译和阐释德里达的理论而在美国学术界崭露头角,在80年代转向女性主义和后殖民主义的研究,着力把后殖民主义批评和女性批评相结合,并将自己运用权力分析的理论融合到实践中。她惯于运用女性主义理论去剖析东西方女性遭遇权利疏离的处境,运用解构主义的理论结构语言去剖析语境中的东方,运用西方马克思主义理论重新阐述了殖民主义的中心性和权威性,还原历史真面目,消解权威在殖民主义中的威望与力量。在斯皮瓦克的区分之中,世界上的人就是两种,即压迫者与被

压迫者。她的后殖民理论被认为是具有世界性和全人类性的。

霍米·巴巴(Homi K. Bhabha,1949年生)出生在印度孟买,2008年以来任哈佛大学英美文学与语言讲座教授。霍米·巴巴是当代著名的后殖民主义文化理论家,其主要批评著作有《后殖民与后现代》《文化的定位》《民族与叙事》等。霍米·巴巴注重阐释和揭示受权利迫害造成的心理扭曲方面研究。在《后殖民与后现代》一文中,他指出后殖民主义批评旨在揭露以下三种社会病理:一是在争夺现代世界的政治权威与社会权威的斗争中,文化表象之间不平等和不均衡的力量对比关系;二是现代性的意识形态话语是如何为不同的国家、种族和民族设定一个霸权主义规范的;三是揭露现代化的"理性化"过程是如何掩盖和压抑其内在矛盾与冲突的。霍米·巴巴的《文化的定位》一书中,指出文化是定位在"处于中心之外"的非主流的文化疆界上,抛弃了后殖民宗主国文化形态下和多元化话题形态下的定位。这使得后殖民主义研究以更壮阔的视野,形成开放式的文化构成物。在潮流文化备受推崇的情况下,霍米·巴巴敢于标举边缘文化立场,可见眼光独到。不仅如此,他认为,由弱势文化、边缘文化替代占主导地位的殖民文化是理论家的使命,改写话语权涉及政治、经济、文化价值等方面,这一改写的过程是弱势文化获得合法性的必然之路,至少有效抵制了后殖民主导文化的发展。霍米·巴巴强调,在改写的过程中,应注重文化差异引起的性别歧视、新种族主义等,不然将复制老牌的帝国主义政治和文化发展模式,为构建全球多元化文化的道路增添新的障碍。霍米·巴巴的文化差异理论强调文化差异和文化多样性这两个概念的不同。他认为文化多样性倾向静态的、知识论的东西,强调对这个东西的认定与认可,而文化差异更强调运动的过程,强调文化主体在一种文化交往语境中言说自己时产生的某种效果。

第四节 视觉文化批评

最早提出"视觉文化"概念的是匈牙利电影理论家贝拉·巴拉兹(Béla Balázs,1884—1949年),他在1913年已明确提出这一概念,认为电影的发明标志着视觉文化新形态的出现。

视觉文化研究挑战了人们以往对于文化的思考,它强调视觉性本身的重要性。视觉文化研究将调动文本与视觉以及各个感官之间的关联性,仍以视觉性为主导。1994年,美国学者米歇尔(William John Thomas Mitchell)和瑞士学者博姆(Gottfried Boehm)同时提出了"图像转向"的观点。1995年,米歇尔在芝加哥大学开设了关于视觉文化的课程。米歇尔把艺术史、文化学和文学理论中同时出现的一种新的视觉研究趋势,称为"图像转向"。1996年,德国哲学家马丁·海德格尔(Martin Heidegger)曾宣称:一个"世界图像时代"正在降临,传播形式将由文转变到图。总体上说,视觉文化更倾向于本雅明(Walter Benjamin)和罗兰·巴特(Roland Barthes)主张的偏重视觉问题的艺术史与艺术批评研究方法。

视觉文化概念存在不同的定义方式,一般认为,现代社会各阶层、群体通过各种手段制作的图像文化,遍布于生活各个角落,是以大众媒介为主要传播方式、以传达视觉性为精神要义、以感官感知为基础、以理性科学的思维语言为背景、以消费为导向的全民视觉形象文化。从事视觉文化研究并具有全球视野和影响力的学术大家有米歇尔、米尔佐夫(Nicholas Mirzoeff)、布列逊(Norman Bryson)、埃尔金斯(James Elkins)等。

米歇尔(William John Thomas Mitchell,1942年生)是美国视觉艺术批评家和图像理论家,著作《图像

学:形象、文本、意识形态》《图像理论:词句和视觉再现的文集》和《图像何求:形象的生命和爱》被称作他的"图像科学三部曲"。米歇尔的《图像学》开启了视觉艺术的跨学科研究,伴随着后续力作《图像何求》《图画理论》的出版,米歇尔提出了一系列新概念,比如图像转向、元图像、生命图像等。他的"图像转向"观点把图像表征模式纳入科学研究领域,将观看行为与阅读形式放置在同等重要位置,阐述了文本不能充分诠释视觉经验,且认为观看与阅读之间是相互渗透、相互补充的关系。他主张将图像作为独立的表征,与语言应该拥有同等的理论地位。与此同时,他强调应该尊重并倡导这种图像与语言词汇之间的差异。米歇尔对视觉文化做了这样的概括:"视觉文化是指文化脱离了以语言为中心的理性主义形态,日益转向以形象为中心,特别是以影像为中心的感性主义形态。"

尼古拉斯·米尔佐夫(Nicholas Mirzoeff,1962年生),视觉文化理论家,著有《视觉文化导论》《观看的权利:视觉性的反历史》等著作。米尔佐夫对视觉文化的研究围绕从绘画到互联网的视觉文化的历史和理论,糅合了传播学、社会学、文化学、人类学等学科理论,提出视觉文化是当今世界最主要的信息传播方式。在其对于视觉文化的论述中,米尔佐夫着重研究了视觉媒介的虚拟性,表述了其视觉媒介的虚拟观。而且他将这种虚拟观扩展到一个基于整个视觉媒介的更大的视域,在他看来,视觉媒介所包含的领域非常广泛,既包括绘画(见图6-5)、雕塑(见图6-6)、摄影等传统的静态平面媒介,也包括电视、电影和互联网等新兴电子媒介,在这种由视觉媒介整体塑造的虚拟环境下,不可忽视人们对社会生活、全球与地域文化、个体身份认同以及身体再现等问题的再认识。《什么是视觉文化?》一文是尼古拉斯·米尔佐夫的重要论述,文中列举大量的例子来说明,视觉文化是我们生活的一部分,同时就是我们的日常生活。他认为视觉文化关注的是视觉事件,消费者借助视觉技术从中寻求信息、意义或快乐。尼古拉斯·米尔佐夫在文中提出"后现代主义即视觉文化"的论断,他认为后现代产生的背景就是现代主义和现代文化在自身视像化策略遭遇失败而引起的危机,视觉文化是一种策略,用于研究后现代日常生活的谱系、定义和作用。在他之前,一些评论家认为视觉文化就是以符号学为表征来处理艺术史或图像问题;还有一些评论家认为视觉文化就是用社会学的表征观念来处理图像史,进而构建视觉社会理论框架。尼古拉斯·米尔佐夫否定了他们的理论,认为视觉文化的建构依赖于社会阶级、种族性别、身份等级等社会互动,是跨学科的综合产物。

图6-5 《阿尔诺芬尼夫妇像》绘画

图6-6 《拉奥孔》雕塑

詹姆斯·埃尔金斯(James Elkins,1955年生)是美国芝加哥艺术学院美术史论与批评系主任,主要研究图像理论、非艺术图像、文艺复兴与现代主义之间的关系、科学与艺术之间的关系等,出版《绘画与眼泪》《视觉素养》《视觉研究:一种怀疑性的导论》《身体的图像:痛苦与变形》《绘画是什么:注意力、景观与现代文化》《对象的反视:论看的本质》《诗学视野:19世纪的视觉与现代性》《宗教在现代艺术中的奇怪处境》《我们的图像为什么会令人迷惑不解?》《艺术批评怎么了?》《艺术的种种故事》《艺术是教不出来的》《视觉品味——如何用你的眼睛》《图像的领域》等多部论著。他擅长引入新的批评方法和理论,有重点地研究传统艺术批评家的理论主张,诸如对贡布里希、潘诺夫斯基开展了专门的学术评论,致力于前瞻性的学术问题。他认为视觉文化批评或视觉研究,是一种融合艺术批评、媒体批评等于一身的跨学科研究。在视觉文化研究方面,他受米歇尔的影响,主张从大众传媒的角度去研究图像,他的视觉文化批评涉及的对象非常广泛,不局限于美术的角度和艺术作品的图像。埃尔金斯认为人们的审美经验应从自身最直观的体会出发,尽量减少艺术史偏见的干扰。同样,他认为对视觉文化对象的学术判断也要克服学术史偏见的干扰。

第七章
美术馆

第一节
西方美术馆的发展

艺术的接受环节要求艺术家所创作出来的作品能够被观众观看到和欣赏,美术馆作为现当代艺术展览的重要机构,发挥着展示、收藏等重要功能。可以认为,对于艺术作品而言,能在美术馆展出是其最好的归宿。

美术馆,其内涵等同于"艺术博物馆"(art museum),是收集、收藏、保管、展览、整理与研究艺术作品的机构,通常以展览和收藏艺术作品为主要任务。

美术馆的概念最早起源于西方,尽管早期并没有专门收藏或展出艺术作品的独立空间,艺术依附于建筑而存在,成为彰显政治、宗教、贵族等生活与精神的视觉传达物,但在一定意义上具有了美术馆的某种属性。古希腊时代,雅典卫城山门北翼有画廊;中世纪时期,艺术品主要藏在教堂、修道院中。1581年,弗朗切斯科·德·美第奇任内,意大利佛罗伦萨的乌菲齐宫东翼专门营造了一个空间,用于收藏和展示绘画、雕塑以及珍奇宝物,这被看作欧洲美术馆的早期雏形。艺术家瓦萨里(Giorgio Vasari)发挥了重要作用,他作为美第奇家族的艺术顾问,确立了绘画与雕塑的特殊地位。文艺复兴时期,达·芬奇、米开朗琪罗、拉斐尔等人都接受过美第奇家族的赞助,他们的艺术品也被收藏到乌菲齐美术馆。馆内收藏佛罗伦萨的著名画家波提切利的《春》(见图7-1)、《维纳斯的诞生》(见图7-2),便是享誉世界的绘画作品。从专门收藏与设置展览空间来看,乌菲齐美术馆堪称现代意义上美术馆的开端。

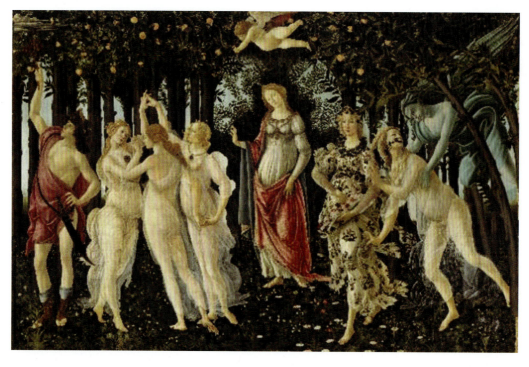

图 7-1　波提切利《春》

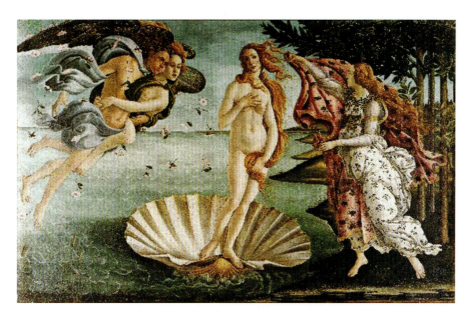

图 7-2　波提切利《维纳斯的诞生》

欧洲另一个国家——法国,从 17 世纪就将皇家绘画雕塑学院等文化机构设立在卢浮宫(Musée du Louvre),并在此举办艺术展览,展示皇家所收藏的作品,当时普通人只有通过一定的申请程序后才可以参观卢浮宫。1792 年法国推翻君主制,成立法兰西第一共和国,1793 年 8 月 10 日,卢浮宫作为法国的国家艺术博物馆正式对全体公民开放。大名鼎鼎的《断臂维纳斯》(见图 7-3)、《胜利女神像》(见图 7-4)、《蒙娜丽莎》便是卢浮宫所藏的三件镇馆之宝。

图 7-3　《断臂维纳斯》

图 7-4　《胜利女神像》

诸如英国大英博物馆、美国纽约大都会艺术博物馆、梵蒂冈博物馆等都是世界级重要的艺术博物馆。而收藏现当代艺术作品的美术馆多建立于20世纪,闻名世界的有纽约现代艺术博物馆、古根海姆博物馆、乔治·蓬皮杜国家艺术和文化中心、惠特尼美国艺术博物馆、泰特现代美术馆、德国柏林国立美术馆新馆、日本东京都现代美术馆等。

纽约现代艺术博物馆(the Museum of Modern Art),简称为MoMA,建于1929年,位于美国纽约曼哈顿第53街。它是当今世界重要的现当代艺术收藏、展览和学术研究机构之一。在现当代艺术领域中,该馆收藏众多重要的世界级作品,最初以油画作品为主,后来藏品范围拓展到雕塑、版画、印刷品、商业设计、家具,以及装置艺术等领域。此外,在第一任摄影部主任爱德华·史泰钦的主持下,摄影艺术也被纳入馆藏范围中,新闻摄影与艺术摄影的许多杰作成为收藏对象,并由约翰·札考斯基在此基础上扩大规模,将电影、电影剧照等也囊括进来,使得该馆成为美国电影与影片的重要收藏基地。在油画类藏品中,最著名的艺术作品包括莫奈的《睡莲》、塞尚的《沐浴者》、凡·高的《星月夜》(见图7-5)、达利的《记忆的永恒》、马蒂斯的《舞》、毕加索的《亚维农少女》、蒙德里安的《百老汇爵士乐》(见图7-6)等。

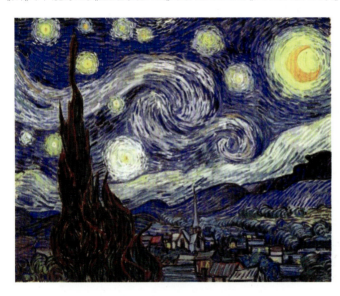

图7-5　凡·高《星月夜》

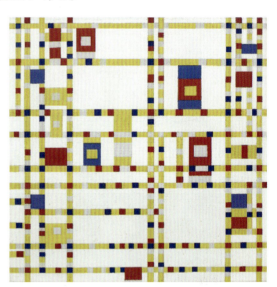

图7-6　蒙德里安《百老汇爵士乐》

古根海姆博物馆(Guggenheim Museum,见图7-7和图7-8),是世界上著名的私人现代艺术博物馆之一,成立于1937年,是所罗门·R.古根海姆(Solomon R. Guggenheim)基金会旗下所有博物馆的总称,总部设在美国纽约,在西班牙毕尔巴鄂、意大利威尼斯、德国柏林和美国拉斯维加斯拥有4处分馆。纽约古根海姆博物馆总部,由美国20世纪著名的建筑师弗兰克·劳埃德·赖特(Frank Lloyd Wright)设计,建筑本身成为当地地标。博物馆收藏了许多现当代艺术家的作品,包括罗伯特·德劳内(Robert Delaunay)、瓦西里·康定斯基、费尔南达·雷格尔(Fernand Leger)、纳吉(Laszlo Moholy-Nagy)、夏加尔、布朗库西(Constantin Brancusi)、亚历山大·阿契本科(Alexander Archipenko)、考尔德(Alexander Calder)、恩斯特、贾科梅蒂(Alberto Giacometti)、塞尚、凡·高、莫奈、毕加索、布拉克、德·库宁、罗思科、里查德·塞拉(Richard Serra)、安东尼·塔皮埃斯(Antoni Tapies)、克莱因(Franz Kline)、波洛克(Jackson Pollock)、米罗(Joan Miro)、席勒(Egon Schiele)、培根(Francis Bacon)、基弗(Anselm Kiefer)、罗伯特·劳申伯格和大卫·史密斯(David Smith)等。

图 7-7　美国纽约古根海姆博物馆

图 7-8　西班牙毕尔巴鄂古根海姆博物馆

乔治·蓬皮杜国家艺术和文化中心（Le Centre National d'Art et de Culture Georges Pompidou，见图 7-9），又称蓬皮杜艺术中心，坐落于法国巴黎第四区。1969 年，法国总统乔治·蓬皮杜为了纪念第二次世界大战时击退希特勒的戴高乐总统，倡议兴建一座现代艺术博物馆。由于乔治·蓬皮杜于 1974 年逝世，而该建筑在 1977 年 1 月 31 日完工启用后，就以"蓬皮杜"命名来纪念他。蓬皮杜艺术中心的建筑物特色突显，外露的钢骨结构以及复杂的管线构成了当地居民戏称的"市中心炼油厂"，这种"高技派"（high-tech）建筑风格也使它成为巴黎的地标建筑之一。在艺术收藏与展示方面，蓬皮杜艺术中心囊括绘画、摄影、新媒体艺术、实验电影、工业设计、建筑设计等领域。尤其著名的是 20 世纪、21 世纪的现当代艺术展览和收藏，著名艺术家毕加索、迪尚、达利、安迪·沃霍尔等人的艺术作品都在此展览过。如果说卢浮宫博物馆代表着欧洲古代文明的辉煌，那么蓬皮杜艺术中心则见证着现当代法国乃至世界先锋艺术和文化的发展和变迁。

泰特现代美术馆（Tate Modern，见图 7-10），是英国重要的现当代美术馆，同时是泰特美术馆系统中的一个组成部分，它与其余三家艺术博物馆泰特英国（Tate Britain）、泰特利物浦（Tate Liverpool）、泰特圣艾

伍兹(Tate St Ives)构成了泰特艺术博物馆,该馆以其创始人糖业大亨亨利·泰特的名字命名。自2000年5月开放以来,它一直是世界上最受欢迎的现当代艺术博物馆,并且是英国三大旅游景点之一。泰特现代美术馆别具一格地将艺术展陈划分为几个单元:历史-记忆-社会(History/Memory/Society)、裸体人像-行动-身体(Nude/Action/Body)、风景-材料-环境(Landscape/Matter/Environment)、静物-实物-现实生活(Still Life/Object/Real Life)四大类,并专门收藏20世纪以来的现当代艺术作品,其中毕加索、马蒂斯、蒙德里安、达利等人的作品最为出名。

图7-9　法国乔治·蓬皮杜国家艺术和文化中心

图7-10　英国泰特现代美术馆

第二节
国内美术馆的发展

中国的美术馆的建立始于20世纪早期,我国在1910年举办的带有临时"美术馆"性质的南洋劝业会,堪称我国举办的第一次世界博览会。在这次中国历史上首次以官方名义主办的国际性博览会中,美术馆与教育馆、工艺馆、农业馆、卫生馆、装备馆、机械馆、通运馆并列为八大展馆,其中"美术"展品包括绘画、雕刻、镶嵌、铸塑、美术工艺品等。带有固定展示空间的美术馆则以苏州美术馆(1927年建立)、天津市立美术馆(1930年建立)等为代表,直到1936年在南京成立中国第一个国家性质的美术馆——国立美术陈列所(1960年更名为江苏省美术馆)。

早在1913年2月,时任民国政府教育部社会教育司第一科科长的鲁迅就在《教育部编纂处月刊》发表了《拟播布美术意见书》,提出了美术馆设想:"美术馆当就政府所在地,立中央美术馆,为光复纪念。次更及诸地方。建筑之法,宜广征专家意见,会集图案,择其善者,或即以旧有著名之建筑充之。所列物品,为中国旧时国有之美术品。美术展览会建筑之法如上。以陈列私人所藏,或美术家新造之品。"1917年,中华民国首任教育总长蔡元培在其著名的《以美育代宗教说》中提到"各国之博物院,无不公开者,即以私人收藏之珍品,亦时供同志之赏览"。1922年,蔡元培在《美育实施的方法》中再次提出建立"美术馆"和"美术展览会"的设想。徐悲鸿留学欧洲期间也曾多次提出在国内建立美术馆的倡议。1932年,林风眠发表《美术馆之功用》,提出:"如果在中国的

各大都市都有着好的美术馆,使那些以各种目的来到中国的人们毫不费力地看到了我们数千年文化的结晶,毫不费力地看到了我们的历史的表现,谁不相信对于我国的荣誉是有绝大帮助的?"

新中国成立之后,国家级的中国美术馆在1958年开始筹建,1962年建成,次年正式开放,2018年,获批设立国家级博士后科研工作站,成为集展览、收藏与研究为一体的美术馆。在综合性博物馆中,以馆藏艺术作品为强项的当属北京故宫博物院、辽宁省博物馆、上海博物馆、台北故宫博物院等。北京故宫博物院是中国最大的古代文化艺术博物馆,收藏有明朝、清朝两代皇宫的大量艺术藏品。故宫的武英殿为专门的书画馆,经常举办晋唐宋元书画、明朝书画、清朝书画作品展。辽宁省博物馆的前身为1949年7月7日开馆的东北博物馆,是新中国建立的第一座博物馆,以颇为丰富的艺术藏品而享誉海内外。著名绘画作品有《簪花仕女图》(见图7-11)、《虢国夫人游春图》(见图7-12)、《瑞鹤图》(见图7-13)等,书法作品有张旭的《草书古诗四帖》(见图7-14)、北宋徽宗的《草书千字文》(见图7-15)等,这些传世书画精品都珍藏在此。现藏于北京故宫博物院的北宋张择端《清明上河图》(见图7-16)也是在当时东北博物馆的库房中被发现和鉴定的。

图7-11 《簪花仕女图》

图7-12 《虢国夫人游春图》

图7-13 《瑞鹤图》

图 7-14　张旭的《草书古诗四帖》局部

图 7-15　北宋徽宗的《草书千字文》局部

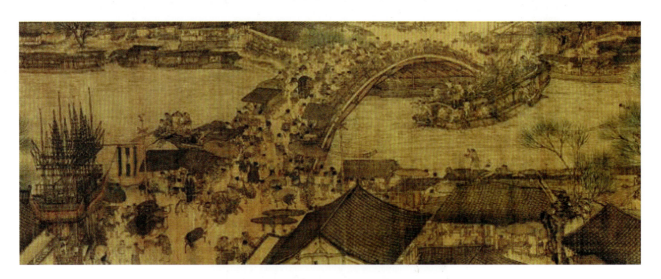

图 7-16　《清明上河图》局部

如今,国内的美术馆、艺术博物馆等的事业发展已然欣欣向荣,几乎每个省份都拥有自己的美术馆或艺术博物馆。2010年,据文化部《全国重点美术馆评估办法》(文艺发〔2008〕48号)的规定,由各省、自治区、直辖市文化厅(局)推荐申报,经全国重点美术馆评估专家委员会评审,并报文化部审定,确定了首批国家重点美术馆,分别是中国美术馆、上海美术馆、江苏省美术馆、广东美术馆、陕西省美术博物馆、湖北美术馆、深圳市关山月美术馆、北京画院美术馆、中央美术学院美术馆。2015年,根据文化部《全国重点美术馆评估办法(修订稿)》(文艺发〔2014〕33号)的规定,由各省、自治区、直辖市文化厅(局)推荐申报,经全国重点美术馆评

估专家委员会评审,并报文化部审定,评出第二批国家重点美术馆,分别是浙江美术馆、广州艺术博物院(广州美术馆)、武汉美术馆、中国美术学院美术馆。

公共美术馆建设事业也愈加规范化、合理化。2018年11月1日起正式施行了由住房和城乡建设部、国家发展改革委批准的《公共美术馆建设标准》。这一标准由文化和旅游部财务司、艺术司牵头,会同中国美术馆具体研编,延续了基本公共文化服务标准化、均等化发展的原则,以服务人口为主要依据确定建设规模,将公共美术馆按照建筑面积分为五类:服务人口在500万至1000万的,建设2.2万至3.5万平方米的Ⅰ类公共美术馆;服务人口在300万至500万的,建设1.5万至2.2万平方米的Ⅱ类公共美术馆;服务人口在100万至300万的,建设6500至1.5万平方米的Ⅲ类公共美术馆;服务人口在50万至100万的,建设3800至6500平方米的Ⅳ类公共美术馆;服务人口在10万至50万的,建设1000至3800平方米的Ⅴ类公共美术馆。这份标准体现了我国在艺术文化设施建设上的科学管理水平。

除了国家设立的官方美术馆外,近年来由民营、企业集团和私人设立美术馆也如火如荼地发展着。1991年,艺术家黄胄在北京创建炎黄艺术馆,成为国内第一家民营美术馆。1998年,由企业创办的沈阳东宇美术馆、天津泰达美术馆和成都上河美术馆的接连成立,标志着我国美术馆民营化之路正式崛起,但这三家美术馆最终都因各种原因而停馆。2016年1月18日,Larry's List与雅昌艺术市场监测中心(AMMA)共同发布了全球首份《私人美术馆调研报告》,显示:欧洲拥有全球45%的私人美术馆;亚洲占比33%,位列第二;北美洲则位居第三,拥有全球私人美术馆15%的份额。据当时报告截止前统计,全球共有317个私人创建的当代美术馆,按私人美术馆数量排名,前五名分别是韩国(45个)、美国(43个)、德国(42个)、中国(26个)、意大利(19个)。其中,全球53%的私人美术馆创建于2000年到2010年,而中国的私人美术馆65%创建于2011年后。北京、上海、广州三个城市拥有的私人美术馆数量占全国的73%。全球有30%的私人美术馆的馆藏艺术品数量在1500件以上。在美术馆馆藏艺术家方面,美国波普艺术家安迪·沃霍尔以15%的占比,成为全球私人美术馆最受追捧的对象。在馆藏十大艺术家国籍的排名中,中国的艺术家(占18%)在全球排名第六,在亚洲排名第一,说明就全球当代艺术收藏领域,中国的当代艺术是私人美术馆收藏的重要对象之一。

国内较为活跃的现当代美术馆有今日美术馆、松美术馆、红砖美术馆、民生现代美术馆、北京时代美术馆、树美术馆、宋庄美术馆、罗红艺术馆、798艺术区、龙美术馆西岸馆、余德耀美术馆、昊美术馆、上海喜马拉雅美术馆、宝龙美术馆、上海外滩美术馆、上海油罐艺术中心、广东时代美术馆、和美术馆、合美术馆、麓湖·A4美术馆、沈阳红梅文创园、石佛艺术公社、OCAT当代艺术馆群等。这些美术馆不仅成为现当代艺术的重要展览地,也成为"网红"旅游的标志性打卡地。此外,专门以"当代"冠名的美术馆也格外抢眼,在近年迅速崛起,如上海当代艺术馆、成都当代艺术馆、银川当代美术馆、南京四方当代美术馆、昆明当代美术馆、重庆长江当代美术馆等。

第三节
美术馆的职能与价值

美术馆的价值和作用可从不同角度来划分:从艺术家认知角度去看待,美术馆可以为艺术家创作实践活动提供交流、分享艺术作品的场所;从公共教育视角去看待,美术馆可以提高公众文化修养、协助促进审美教育;从学术研究视角去看待,美术馆还为艺术作品研究与艺术批评提供可靠的第一手材料。因此,美术

馆在当今社会发展中具有多元而综合的价值。

　　美术馆的艺术收藏功能是其重要职能之一。美术馆虽然独立于艺术市场之外,由于它存在专门的学术评审和购藏机制,具有一定的学术认知和评判标准,因此,如果艺术家想提升自己的艺术影响力,让其作品进入某些知名美术馆的收藏和展览体系中,可能是一种途径。艺术品和艺术家也可能因知名美术馆而走进人们的视野。相应的是,美术馆或机构也因其收藏的知名艺术作品而闻名。如法国卢浮宫有达·芬奇的《蒙娜丽莎》(Mona Lisa),美国华盛顿国立美术馆有达·芬奇的《吉内薇拉·班琪》(Ginevra de BeneiZ)(见图 7-17),阿姆斯特丹国立博物馆有伦勃朗的《夜巡》(De Nachtwacht)(见图 7-18),西班牙马德里的普拉多博物馆有委拉斯开兹的《宫娥》(Las Meninas)(见图 7-19),美国芝加哥艺术学院拥有格兰特·伍德的《美国哥特式》(American Gothic)(见图 7-20)、乔治·修拉的《大碗岛的星期天下午》(A Sunday Afternoon on the Island of La Grande Jatte)、爱德华·霍普的《夜鹰》(Nighthawks)(见图 7-21)等。这些作品让美术馆本身成为人们关注的文化焦点。

图 7-17　达·芬奇《吉内薇拉·班琪》

图 7-18　伦勃朗《夜巡》

图 7-19　委拉斯开兹《宫娥》

图 7-20　格兰特·伍德《美国哥特式》

图 7-21　爱德华·霍普《夜鹰》

　　同时,美术馆不应只局限于收藏、存储和保管艺术作品的职能,其主要功能中的展览职能理应最大化地发挥出来。一个杰出的美术馆在其展览项目上的实施能力和水平,代表着它的地位、水准和视野。例如,由建筑师特雷弗·格林(Trevor Green)于 1966 年创立的牛津现代艺术博物馆(Modern Art Oxford),就以临时展览模式实现了它在现当代公共视觉艺术教育与传播上的作为。自其建馆以来,该馆组织了多个具有影响力的当代艺术展览项目,涉及的艺术家包括理查德·朗(Richard Long)、索尔·勒维特(Sol Le Witt)、约瑟夫·博伊斯(Joseph Beuys)、唐纳德·贾德(Donald Judd)、马瑞娜·阿布拉莫维奇(Marina Abramovic)、卡尔·安德鲁(Carl Andre)、小野洋子(Yoko Ono)、翠西·艾敏(Tracey Emin)、吉姆·兰比(Jim Lambie)、麦克·尼尔森(Mike Nelson)、丹尼尔·布伦(Daniel Buren)、加里·休姆(Gary Hume)、霍华德·霍普金(Howard Hodgkin)、托马斯·豪斯雅格(Thomas Houseago)、格拉罕·萨瑟兰(Graham Sutherland)、珍妮·萨维尔(Jenny Saville)、史蒂芬·威拉茨(Stephen Willats)、芭芭拉·克鲁格(Barbara Kruger)、斯图亚特·布瑞斯雷(Stuart Brisley)、阿克拉姆·扎塔里(Akram Zaatari)、克劳德特·约翰逊(Claudette Johnson)、奇奇·史密斯(Kiki Smith)等。反之,这些艺术家的展览也为美术馆品牌的上升与后续的发展提供了可能。

　　另外,美术馆职能中还不可回避地纳入学术研究的功能,包括艺术作品研究、艺术家研究、艺术批评研究、艺术市场研究、艺术现象与流派研究、公共艺术教育研究等多个层次和方面。艺术史学家、批评家汉斯·贝尔廷(Hans Belting)在《作为全球艺术的当代艺术:一次批判性的分析》(*Contemporary Art as Global Art, A Critical Estimate*)一文中指出,"当代美术馆再也不是为了呈现艺术史而建立,而是通过展出当代艺术来呈现一个不断扩展的世界"。值得注意的是,当今的美术馆已经成为城市文化中的一个重要组成部分,美术馆存在与发展的状况往往标志或影响着所在城市的经济、文化,甚至影响着公民幸福指数。很难否认,当今的美术馆已经逐渐幻化为城市精神的某种延伸,甚至是在全球化语境中一种风向标。

第八章
画　廊

第一节 画廊概述

画廊,是展览和销售美术作品的场所,也指展销、售卖艺术作品的商业企业。它的起源可以追溯到西方社会贵族们聚会聊天的场所,通常是在餐厅通往大厅的通道,由于通道内摆放了绘画作品,故称其为画廊。现在的画廊不限于走廊这种单一的样式,摆放绘画的场所可以是各种建筑空间。画廊作为展示陈列艺术作品的空间,大多具有商业性功能,包括能够推介和展陈艺术作品的高端画廊,和售卖商业性绘画及工艺品的画店。

欧美一些国家的画廊业起步较早,发展也较为成熟,画廊能够发现和发掘具有潜力的艺术家并与之签约,在某种程度上提供扶持艺术家发展的规划和建议,承担艺术家作品的宣传、推广和代理销售等职能。同时,艺术家的成长也给画廊带来了商机。

在现当代西方大都市中,画廊较为常见,构成了一道重要的艺术文化风景线。法国巴黎近郊的蒙马特高地被认为是现代画廊的发祥地之一,据欧文·斯通的传记《渴望生活》记载,凡·高第一次看到印象派作品就是在他弟弟提奥的画廊里。由英国艺术经纪人杰伊·乔普林(Jay Jopling)1993年创立的白立方画廊(White Cube Gallery)最初设址于英国伦敦传统的艺术交易街詹姆斯区公爵街上(Duke Street, St James),首家白立方画廊由极简主义建筑设计师克劳迪欧·西尔伟斯特林(Claudio Silvestrin)设计,尽管展览空间相对狭小,却是欧洲最具影响力的商业画廊之一。目前,全世界画廊最集中的地区是美国纽约,在此地发展出来的许多画廊都声名远扬、享誉世界,如高古轩画廊(Gagosian Gallery)、佩斯画廊(Pace Gallery)、卓纳画廊(David Zwirner)等。一些中国艺术家的作品也在纽约的画廊出现过,如马乐伯画廊(Marlborough Gallery)代理过陈逸飞的作品。亚洲国家中,日本东京的画廊最多,主要集中在繁华商业街区银座。

中国古代在市场经济发达的城市里,形同画廊的艺术品销售机构并不鲜见。明清时期,北京、上海、天津、杭州、苏州等城市都有艺人开设画店或"作铺",售卖各种艺术品,其中"苏州片"艺术现象的出现就与当时艺术市场的繁荣密不可分。新中国成立以后,北京的荣宝斋、上海的朵云轩、天津的杨柳青、杭州的西泠印社等老字号艺术机构进入艺术市场,部分功能和做法已经具备了现代画廊的某种特质。改革开放以后,政治环境的改变和经济开放的发展推动了艺术市场的发展,全国各地的书画院和美术院下设的画廊弥补了艺术市场平台的需求。近年来,文化产业机构等公司集团纷纷下设画廊以收藏及运作艺术品,私人画廊的展览、推介及销售活动也大肆兴起。

第二节 画廊的性质与作用

从经济学的属性上看,画廊属于艺术品交易中的一级市场,是以赢利为主要目的、购买或代理艺术品再转售出去的商品交易场所,具有中间商市场的性质。从这种角度去认知,在艺术产业层级中,艺术家是产业

中的基础层,是生产者,而画廊可以被认为是艺术代理商,是承担运营经费的商业机构,而非纯粹的社会公益组织。

画廊在运营中要思考和面对一些实际问题:如何与在世艺术家就销售额而进行盈利分成;是为下一轮投资而转卖艺术品还是单纯地为艺术家做代理推广而销售艺术品;商业合作伙伴们在经营中处于何等位置。

艺术家和艺术收藏者都受益于画廊。艺术家通过画廊让公众认知,如著名雕塑家贾科梅蒂早在1927年就已经进入画廊视野,他曾参加杜勒里沙龙,曾在朱利安·莱维画廊、纽约皮埃尔·马蒂斯画廊、巴黎玛格画廊等知名画廊举办过展览。反之,艺术品藏家或消费者也通过画廊对艺术家的艺术水准、社会影响、价值评估等进行综合判断,以获取藏品或商品的基本信息和参数。

此外,与画廊性质相同且关系密切的是艺术博览会。艺术博览会是画廊的联合商展形式,在博览会中,画廊是绝对的主角。例如,被誉为"世界艺博会之冠"的瑞士巴塞尔国际艺术博览会(Art Basel),曾被《纽约时报》评为"艺术界的奥林匹克盛会",被《巴黎日报》称为"全球最棒的艺术博览会",被《法兰克福日报》誉为"形式最棒的艺术盛会",被《时尚》杂志赞为"世界上最美的临时艺术博物馆",它以其悠久历史和巨额艺术品交易被视为全球艺术市场的"晴雨表"。巴塞尔国际艺术博览会衡量和筛选参展画廊的标准是非常严格的,通常只有超过3年开办历史的画廊才有申请参展的资格,而能够进入博览会会场的画廊在全世界范围内仅有三百家,且多为老牌知名画廊。

综合而论,画廊在艺术市场中所起到的主要作用有三个方面。

第一,画廊属于艺术市场系统中的关键环节,是一种重要的艺术商业中介。艺术家手中的艺术作品通过画廊的转换成为经济领域中的商品。画廊是实现其所有权转移的重要场所,也是将其从艺术价值转换成商业价值的重要桥梁。与此同时,顾客在画廊中购买艺术作品,使艺术作品具备了消费价值、收藏价值,甚至投资价值。与艺术拍卖行和艺术博览会这两种主要艺术商业中介相比,画廊的常设性和普遍性是其优势。画廊经常举办展览和公共教育活动,使它能够经常性地与艺术消费者接触,为融合不同文化圈层之间的界限提供了一定的可能性。

第二,画廊有助于挖掘出具有实力的艺术家和具有潜力的艺术新锐,并推动审美新风的产生。"千里马常有,而伯乐不常有"的现象在各行各业都有所存在,一个好的画廊如同伯乐,能够慧眼识别"千里马",帮助并促成艺术家建立公众形象和艺术品牌,从而扩大影响力,实现艺术和商业价值。在西方,艺术家与画廊关系的好坏决定着他的艺术商业成功与否。艺术家与什么档次的画廊签约也常表明了他在艺术市场上被价值评估后的地位。美国著名艺术经纪人古尔·约翰斯曾说:"一流、二流的商业画廊在定位目标上通常是不一样的:二流的更关注以高价销售艺术作品,一流的则更在乎如何扶持最优秀的艺术家。"当然,盈利是任何画廊都必须追求的目标,而考虑短期利润还是长期收益、一锤子买卖还是可持续发展的侧重关系,的确是不同画廊选择定位和判断上的差别。

第三,画廊是艺术生产与艺术消费的一个重要的信息汇总处。画廊是艺术家作品与收藏家见面的重要窗口,提供了大量而丰富的艺术市场行情信息。收藏家和消费者的艺术需求和审美趋向,以及整个区域在某段时间内的艺术喜好潮流,都可从画廊的销售与受众的关注热度上得到。画廊在一定程度上串联起艺术生产者和消费者的审美需求情况,并间接传递着供需双方之间对作品认知的态度。法国著名画商雷奈·詹伯尔曾以日记的形式记录下了他所敬佩和交往过的一些艺术家情况,涉及卡萨特、莫奈、雷诺阿、马蒂斯(见图8-1)、布拉克、毕加索(见图8-2)等。今天看来,这些艺术家都是世界级的艺术大师,其本身的艺术影响力是其成功的一个重要方面,而当时画廊对这些艺术家及其作品的宣传与推介作用也不能小觑。

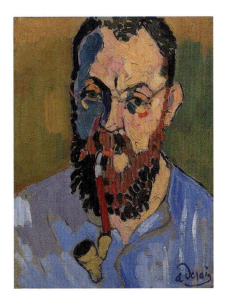
图 8-1　马蒂斯自画像

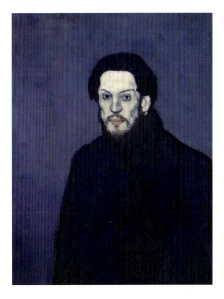
图 8-2　毕加索自画像

第三节
商业性画廊的经营定位与种类

爱德华·温克勒曼在其著作《如何经营一家商业画廊》(*How to Start and Run a Commercial Art Gallery*)指出："画廊的经营定位与战略规划必须是相辅相成的,而对于画廊所选择专攻的艺术品类目只是画廊经营定位的一部分安排。因而,你需要尽早依照自己的品性去制定画廊的经营定位,这会直接影响到画廊初期的发展部署。"从目前国外艺术市场来看,商业性画廊形式多样,依照其发展定位,根据其经营和代理的艺术品性质和情况,可以大致被概括成如下四种。

第一种,侧重名家艺术作品。这类画廊专门代理某些已经声名显赫的艺术名家或名画,其性质类似商业界的精品"专卖店"。在这类画廊中,艺术家的知名度是画廊级别和档次的保证。艺术家的名声与画廊的声誉相辅相成,凝聚成一种合力,在更大程度上吸引顾客的关注,同时促使艺术品经营者提高艺术商品质量和专业服务质量。这类画廊的消费对象较为集中,消费者的选择目标也更为明确,容易形成相对固定、具有持续性的艺术消费者群体。反过来,对于艺术家来讲,这样的艺术精品"专卖店"是他面向艺术市场的一个重要窗口,从中能够得到艺术受众对他们作品喜爱程度的有效反馈,能更好地了解艺术消费者的实际需求,以适应艺术市场的发展。

第二种,侧重推出普通艺术家的作品。这类画廊专门代理虽然名气不大,但技艺精湛、具有潜力价值的年轻艺术家和有扎实功底及市场基础的职业艺术家的作品,也承办他们的新作展览,对其进行推广和宣传。这类艺术家的作品大多价格定位不高,能够被一般受众接纳,也与艺术家本人当前的市场身份相符合。有些画廊还可帮助艺术家与顾主搭建艺术"定制"业务,在艺术市场上填补了这类空档。

第三种,侧重推出创意性艺术作品。所谓"创意性艺术作品",指作者在艺术创作上不因循守旧,勇于开拓创新,作品独具风格面貌,甚至自成一家体系。创意性艺术作品的艺术风格和表现方法能够成为画廊定

位的一种特色,从而使经营这类艺术作品的画廊保持独有的面貌,以至于促成"品牌化"经营的形成。侧重推出创意性艺术作品的画廊大多有自己的战略思考和价值判断。这些画廊由于经营或代理具有鲜明艺术风格的艺术家的作品,因此画廊声誉随着艺术家的知名度而逐渐提升。艺术家一旦在艺术市场确立了自己的地位,画廊代理商便可名利双收。因此,创意性艺术作品的学术判断,对于这类画廊而言既是一个核心的选择指标,又是带有前瞻性的预判结论。

 第四种,侧重营销商品画。商品画也称为行画,其创作带有模式化的特点,通常色彩鲜艳亮丽、画面主题通俗,或是构图富有张力,带有较强的形式感,这类作品一般能够迎合市场的需求和喜好。这类作品中,有的以临摹世界名画为主,有的在名家名画的基础上抓住流行元素进行复制或再创造。这类作品随时代审美需求的变化而变化,是文化消费品之一,在某种程度上也属于装点生活的必需品和消费品。这类画廊的经营方式以短线买卖、快进快出销售方式为主,作品售卖渠道主要面向文化礼品赠送,以及酒店、会所、别墅及家居的室内外空间装饰。

 画廊的上述分类只建立于理论上的划分,而实际的艺术市场中画廊的分类情况更为复杂和综合。

 基于国际上成熟画廊的成功经验,可以总结出现代意义上专业画廊有效运营的几条标准。第一,有自己明确的画廊定位和鲜明的画廊宗旨,即明确画廊自身的价值,明确能够满足客户需求的服务内容,明确客户与艺术作品的需求关系。第二,建立合理的代理制度。成熟的画廊要建立并维护好相对稳定的艺术家被代理群体,尤其要格外珍视并加倍维护艺术家在艺术市场中的声誉和利益。画廊要以代理对象艺术作品的持续产出为依托,形成具有一定层级标准、学术理念、审美取向的艺术展出、推介和销售链条。通过定期举办展览、讲座等公共活动来建立与潜在消费群体或以往藏家的长期可持续关系。第三,按专业规范操作并执行业务活动。这就需要按照画廊的行业规则办事,由专业工作人员处理细碎而繁杂的日常问题,其中包括艺术作品的保管、展陈与运输,与艺术家进行日常联系和沟通,为艺术消费者提供咨询服务和专业引导,为公众举办具有一定学术水准的展览和学术讲座,印刷画册及宣传海报等。目前,尽管国内画廊还存在良莠不齐的状况,但在行业规范和操作上与国际接轨的趋势日益明显,尤其是一些具有海外求学经历的青年艺术学者进入某些画廊的管理层中,将海外画廊经营理念带到国内艺术市场的管理上,从而不断推进这一行业的发展与完善。

Xiandangdai Yishu yu Piping

第九章
艺术市场与金融

第一节 艺术市场的性质

艺术市场，指艺术品买卖交易的场所和领域，也指因艺术品买卖交易而产生的所有的交换关系的总和，它由艺术品、艺术品供给者、艺术品消费者和艺术品交易的中介者和辅助机构构成。根据投资方的不同，艺术市场大致可以分为官方艺术赞助、私人艺术赞助、公众艺术赞助等。根据市场买卖对象的不同，艺术市场大致可以分为艺术劳务市场和艺术商品市场。根据艺术商品种类的不同，艺术市场可以分为美术市场、音乐市场、表演市场等。从生产者与消费者的关系上看，艺术市场可以分为寄生性艺术市场、雇佣性艺术市场、自由性艺术市场等。

在西方的艺术市场概念中，艺术市场通常可分为一级市场和二级市场，这两个词汇原本是股票资本市场中的专用名词。一级市场是指画廊、艺术博览会、画商、艺术经纪人、艺术代理等行业，一级市场参与者从艺术家、传世艺术品持有者手中通过买断、代理、合作等模式直接取得艺术品，再经过运营后，最终推荐给藏家或消费者进行销售。二级市场是指拍卖公司通过向画廊、藏家等一级市场参与者征集艺术品，经筛选后举办拍卖会，进行第二次销售。近年来随着艺术品金融化趋势显现，将艺术品虚拟化、证券化以资本运作的营销方式有构成潜在三级市场的倾向。

艺术市场在其形成和发展过程中发挥着重要作用。第一，艺术市场给艺术家提供了更多的展示平台与发展空间，艺术家从中获得一定的经济收入，有利于其投入到下一阶段的艺术创作中去。第二，规范有序的艺术市场能够促进艺术经济与艺术金融等相关领域的发展，艺术品买家或藏家有可能通过交易艺术作品使资金流通或财富增值。第三，艺术市场能够促进艺术文化交融互动，如大型国际艺术博览会不仅是艺术品的大卖场，还是展现不同国家、不同区域艺术家的文化取向与艺术审美的展览场所。

英国古典经济学家亚当·斯密（Adam Smith，1723—1790年）在1776年出版的《国富论》（全称为《国民财富的性质和原因的研究》*An Inquiry into the Nature and Causes of the Wealth of Nations*）第一卷第四章中提出了一个著名的价值悖论："使用价值很大的东西，往往具有极小的交换价值；反之，交换价值很大的东西，往往具有极小的使用价值。例如，没有什么东西比水更有用，但它几乎不能交换任何东西；相反，一块钻石仅有很小的使用价值，但是通过交换却可以得到大量其他商品。"的确，水是人们日常生活必不可少的，它的使用价值很大，但价格极低；而钻石的使用价值很小，一般只能用作装饰，然而价格却十分昂贵。艺术品就像钻石一样，虽然不是所有人都使用和需要的，但是其艺术价值、社会价值、历史价值、文化价值和收藏价值等决定了艺术品价格的一般走向。

艺术品的交换价值通过艺术市场表现出来。在市场经济环境中，商品的价值是由供给和需求相互作用而形成的。艺术品市场需求是指消费者在一定时期内，在各种可能的价格水平下愿意并且能够购买的艺术品的数量。影响艺术品需求的因素有很多，比如消费者的收入水平、消费者的审美偏好、艺术品的社会认知度、政策因素等。艺术品市场供给是指在一定时期内，艺术家、画廊和拍卖行等在各种可能的价格水平下愿意并且能够提供的艺术品的数量。一般情况下，商品价格与其需求量是呈负相关的，商品价格与其供给量是呈正相关的，但是艺术品是一个例外。首先，艺术品本身所具备的独特性和审美性决定了它具有一定的收藏价值，其价格在一般情况下是其价值水准的体现，因此，此类商品价格上涨时需求量反而增多。其次，

相对于大批量制造生产的普通商品而言，艺术品的存世量是有限的，或者从某种意义上来说是具有唯一性的，即使价格再高也无法增加供给。因此，某些艺术品具有保值，甚至增值的属性。例如，在2020年10月16日晚的北京保利15周年庆典拍卖"现当代艺术夜场"上，艺术家赵半狄早期作品《在那个早晨》以2500万元落槌，加佣金达到2875万元，而该作品2010年曾在北京保利以504万元成交，时隔10年价格已上涨了470％。另外，从2019年10月在摩纳哥举行的德勤第十二届年度艺术与金融会议"艺术金融视阈下的新收藏趋势"的调查研究结论里也能得到肯定答案。论坛期间德勤公司发布《2019艺术金融报告》，其中"艺术品投资"部分研究表明，艺术品作为所有收藏类别中的一项，表现出了与黄金价格极强的正相关关系。这意味着艺术品能够作为一种保值资产。随着艺术品价值的增长，大多数持有艺术品时间超过10年的拍卖委托人都从"持有期效益"中受益。十多年来，共有88％的当代作品和80％的印象派及现代艺术作品的转售价高于其购买价，且复合年度回报波动较小。

艺术市场在西方有几百年的发展历史，相对比较规范、成熟，而中国艺术市场近些年才起步发展，因此存在一些不成熟的现象，也出现了发展过程难以避免的一些问题。第一，从艺术市场宏观的角度来看，行业专业化管理水准有待继续提升。艺术市场应建立规范的管理体系，针对艺术市场这类特殊的商业活动应制定出健全有效的法律、法规、政策，并对其进行规范管理。第二，从艺术品评估和理性判断的角度来看，艺术市场应持有诚信原则和建立相关评估认证系统。可以通过第三方学术机构来评估进入艺术市场的作品层级，避免出现通过虚假宣传、媒体炒作和过度包装而产生的艺术品价格泡沫，以免影响消费者审美和投资信心。第三，从艺术市场长远有序发展来看，应加强画廊等一级市场的建设与投入。目前国内艺术市场的一级市场存在较大功能缺陷，画廊的影响力和话语权相对不足。有的拍卖公司直接与艺术家签订协议，跳过了画廊的环节；有的画廊则与拍卖公司合作，把代理的艺术作品直接送到拍卖公司，这样一来，画廊的功能被拍卖公司取代，这也影响甚至扰乱了正常的艺术品价格评估体系。若长此以往，艺术市场良性发展的后劲可能不足。

第二节 艺术品拍卖

艺术品拍卖，是指专门从事拍卖业务的拍卖行接受货主的委托，在规定的时间与场所，按照一定的章程和规则，将艺术品展示给买家，通过公开竞价的形式，转让给最高应价者的买卖方式。艺术品拍卖的作用在于使不同的买家围绕同一艺术品竞相出高价，从而在拍卖竞价中探寻出其市场热度、真实价格和稀缺程度。这种直接反映目前市场需求的做法，能避免单方面交易的盲目性和随意性，最终实现艺术品价值的最大化。同时，拍卖与其他较传统的定价方式相比，可以评估出那些无前例可循的艺术作品价值。

拍卖会一般采用"英式"或价格递增制拍卖方式。这种拍卖制度源自罗马，auction（拍卖）一词的拉丁词根就是auctio（递增）或augere（增加）。这种拍卖方式的过程是：从低价起拍，拍卖师随之询问是否有买家出更高的价钱，经过一轮又一轮的加价，当竞拍终止时拍卖师落槌，确认最后的拍卖价格。买家最后应付的总金额为拍卖价格加上佣金。

目前，世界知名的艺术品拍卖公司有佳士得、苏富比、保利、嘉德、富艺斯、华艺国际、西泠印社、邦瀚斯、荣宝、匡时、艾德、北京翰海、多禄泰、中贸圣佳等。佳士得与苏富比是老牌的国际艺术拍卖公司，它们在中

高档艺术品拍卖市场中占据绝对领先的地位,几乎垄断了百万美元以上的艺术品拍卖。

佳士得拍卖行(Christie's)于1766年由来自澳大利亚佩思的苏格兰人詹姆士·佳士得(James Christie)在伦敦创立,是世界上历史悠久的艺术品拍卖行之一。1876年,英国著名风景画和肖像画画家托马斯·庚斯博罗(Thomas Gainsborough,1727—1788年)的《特文肖公爵夫人像》由佳士得公司拍卖,成为首件拍卖得1万英镑的绘画作品。1882年,佳士得在伦敦汉密尔顿宫举办为期17天的拍卖会,其中有11幅油画被国家美术馆购得,总成交价格达到397 562英镑,佳士得也因此轰动了欧洲市场。目前,佳士得能够提供现场拍卖、网上专场拍卖,以及专属的私人洽购服务,它在全球近50个国家(地区)设有办事处及拍卖中心,包括法国巴黎、美国纽约、英国伦敦、意大利米兰、瑞士日内瓦、荷兰阿姆斯特丹、瑞士苏黎世、阿拉伯联合酋长国迪拜、中国香港及中国上海。佳士得的多元化拍卖涵盖超越80个艺术及雅逸精品类别,拍品估价介乎200美元至1亿美元之间。纽约时间2017年11月15日,在纽约佳士得晚间拍卖中,达·芬奇的《救世主》以咨询价形式上拍,现场以7 000万美元起拍,最终以4亿美元落槌,加佣金成交价为450 312 500美元,约合人民币2 957 771 968元,创下拍卖行有史以来艺术品最高成交价纪录。纽约时间2019年5月15日,在纽约佳士得"战后及当代艺术"晚间拍卖中,美国艺术家杰夫·昆斯的《兔子》以4 000万美元起拍,最终以8 000万美元落槌,加佣金以9 107.5万美元成交,约合人民币6.26亿元。这件作品也超越了英国艺术家大卫·霍克尼在纽约时间2018年11月15日,纽约佳士得拍卖的《艺术家肖像(泳池及两个人像)》9 031.25万美元的成交记录,再次创造了全球在世艺术家最贵作品纪录。2020年由法国知名艺术机构Art Market(原Artprice)与雅昌艺术市场监测中心(AMMA)联合发布的《2019年度艺术市场报告》显示:2019年,佳士得在全球拍卖的拍品达到15 320件,成交额达到3 647 885 000美元,位列全球拍卖公司榜单第一名。

苏富比(Sotheby's)是世界上最古老的拍卖行之一,以拍卖高端艺术品及文物而著称。1744年3月初,图书商人山米尔·贝克(Samuel Baker)在英国伦敦一处叫"科芬园"的地方,举行了为期10天的书籍竞价售卖活动。白天的时候,买家可以浏览和欣赏准备拍卖的书籍,夜晚来临,拍卖师开始主持叫价,其间有数百本珍贵的书籍达成交易,总成交额达876英镑。这些参加竞投的人有书商,也有收藏家,大家对这种竞价交易方式很满意,于是从那时起,山米尔·贝克的拍卖生意开始发迹。1778年,贝克辞世,其外甥约翰·苏富比(John Sotheby)继承了这份家业,并使拍卖行的业务显著提高,苏富比拍卖行也因此得名。虽然苏富比家族与拍卖行的关系在1863年终止了,但其名称仍然保留下来。如今,苏富比在国际古董和艺术品市场上已然确立了领军地位。其业务遍及全球几十个国家或地区,主要拍卖中心设在美国纽约和英国伦敦,此外,中国香港、新加坡、澳大利亚、法国、意大利、荷兰、瑞士等地也设有拍卖中心。近年来,苏富比拍卖会上频出爆炸性新闻。纽约时间2012年5月2日晚7点,在纽约苏富比"印象派及现代艺术专场"拍卖会上,蒙克1895年创作的《呐喊》以1.07亿美元落槌,加上佣金为1.199亿美元(约合人民币7.536亿元),创下了当时全球最贵艺术品纪录。而在伦敦时间2018年10月5日,苏富比"当代艺术晚拍"专场上,英国涂鸦艺术家班克斯(Banksy)的画作《女孩与气球》在高价拍出后,被画框内部隐藏的装置自动裁切成条状碎片也成为各大媒体的头条新闻。据悉2021年上半年,苏富比亚洲当代艺术拍卖总成交额高达18.6亿港元,总成交率高达95%,更有73%的拍品以高估价成交,超越此前2020年全年总成交额。值得注意的是,仅2021年春季晚拍就取得9.52亿港元的佳绩,成功刷新亚洲拍卖行当代艺术晚拍最高纪录。

近年来,国内从事和参与艺术品拍卖的公司集团和个人越来越多。从经营拍卖行上看,成立于2005年的北京保利国际拍卖有限公司,是目前中国最大的国有控股拍卖公司,也是中国艺术品全球成交额最高的拍卖企业,以拍卖中国书画、中国当代艺术、当代水墨、当代工艺品、古董珍玩等艺术品为主营业务,现已步入国际著名拍卖行前列;从买方竞拍者角度看,2014年11月4日,华谊兄弟传媒股份有限公司创始人、董事

长王中军,在纽约苏富比拍卖会上以5500万美元的价格落槌,加上佣金最终成交价达6176.5万美元,折合人民币约3.77亿元,拍得凡·高作品《雏菊与罂粟花》。2015年5月11日,在纽约苏富比的拍卖会上,大连万达集团以2041万美元(约合人民币1.27亿元),摘得莫奈油画《睡莲池与玫瑰》(见图9-1)。而此前,大连万达集团在2013年11月5日曾以2816.5万美元(折合人民币1.72亿元)的成交价在纽约佳士得拍取毕加索名作《两个小孩》(见图9-2),也成为当时全场最贵的拍品。

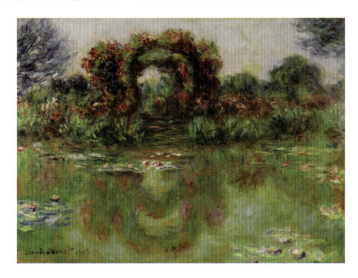

图9-1　莫奈《睡莲池与玫瑰》

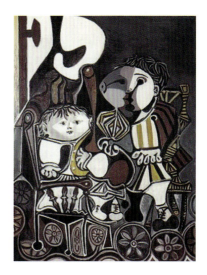

图9-2　毕加索《两个小孩》

2021年3月16日,巴塞尔艺术展与瑞银集团发布了第五版《巴塞尔艺术展与瑞银集团环球艺术市场报告》。该报告由经济学家克莱尔·麦克安德鲁(Clare McAndrew)执笔,对2020年全球艺术市场进行了宏观分析,指出中国、美国、英国为全球最大的三个艺术品拍卖市场,占全球总额的81%。其中,中国在2020年反超美国,成为全球最大的拍卖市场,占拍卖总额的36%,美国拍卖市场份额则下跌至29%。这些事例表明了中国对艺术市场的参与程度,也足以表明中国在国际艺术市场发展中的价值和作用。

第三节
国内对艺术金融概念和属性的探讨

艺术品金融化在西方金融界早已成为惯用做法,有研究判断,在西方发达国家,80%的富豪会将资产份额的30%配置为艺术品。但国内的艺术金融事业才刚刚起步。近年来,随着国内艺术市场、艺术金融等领域中的投资逐渐成为资产运作中的重要一项,对艺术金融概念与属性的探讨与研究也备受专家学者们的关注。

中国艺术品市场研究院副院长西沐指出:艺术金融是将艺术品资产化、金融化的服务过程,其核心是以艺术品资产为基础的投融资形式及服务。在学理上讲,艺术金融是一个新的业态,不能简单理解为"艺术"+"金融",也不能被视为艺术产业与金融业的融合,而是指在艺术品及其资源资产化、产业化发展过程中的理论创新架构体系、金融化过程与运作体系、以艺术价值链构建为核心的产业形态体系及服务与支撑体系等形成的总和。

中国人民大学中国艺术品金融研究所副所长黄隽指出，中国艺术品金融市场的出现是近些年的事情，目前处在探索之中，需要用时间来检验、消化和总结。一方面，艺术品资产的精神价值是其他股票、债券等传统资产所不能及的。另一方面，艺术品的异质性、交易的非频繁性、藏购的专业性，使得非标准化的艺术品与金融对接存在很大难度，金融机构的常规业务也难以对其批量复制。尽管艺术品在生产、评估、抵押、流通、保管、保险、物流、消费等阶段有可能给金融机构带来新的业务，但是艺术品与金融在各自领域存在，两者的融合需要深度理解两个市场的属性和内在逻辑，把握规律，控制住风险，才能形成可持续的商业模式。

中央财经大学文化与传媒学院院长、文化经济研究院院长魏鹏举指出："艺术金融就是艺术价值的金融化配置。金融是一种以货币为纽带基于现代市场体系的等价交换机制，可以让各种市场资源实现跨越空间、跨越时间的标准化交换与连续性流通。艺术金融就是要以现代资本市场为依托，推动艺术价值的标准化和资产化，实现艺术价值与生产性资本的顺畅转换和跨时空流通。"

国家文化产业创新与发展研究基地西南研究中心执行主任马健指出，艺术金融学，是一门研究艺术活动的资金融通规律的学科。"广义的艺术金融学研究同所有艺术活动有关的一切资金融通活动。狭义的艺术金融学则主要研究艺术品产业的各种资金融通活动。根据主流金融学的学科框架与艺术产业的实际情况，艺术金融学可分为四大研究领域：艺术作品投资、艺术机构金融、艺术金融产品与服务、艺术金融政策与监管。"

中央财经大学法学院拍卖研究中心执行主任刘双舟指出："艺术品金融活动的关键环节主要包括艺术品确权、艺术品鉴定、艺术品评估、艺术品托管、艺术品交易。目前国内尝试开展的艺术品金融活动的主要模式除了传统的艺术品拍卖和艺术品典当外，还有艺术品信托、艺术品基金、艺术品保险、艺术品证券（化）、艺术品质押融资等。"他还提到，艺术品金融化过程中还要面对两个问题，即安全问题和效率问题。艺术品金融活动要关心安全，艺术品金融化的模式则更关注效率。

中央美术学院艺术管理与教育学院院长余丁谈及艺术金融时指出："艺术管理是针对艺术机构管理的学科。艺术金融则倾向于项目的机制，具体的价格、品质将被计入考虑的范畴。艺术金融是艺术管理的延伸，也是金融领域的延伸，它是一个跨领域合作的产物。"

李可染画院中国艺术经济研究院副院长、鞍山师范学院副教授、《中国艺术金融》杂志副主编刘晓丹指出，艺术金融是一种针对艺术行业的特种金融，本义上围绕艺术品市场主体从事资金融通活动。"广义上的艺术金融，可以指艺术品行业中的一切资金融通活动，其外延包括与艺术品行业及艺术品市场相关的投资、融资、保险、托管、租赁、信托、基金等各类金融行为和金融产品。而狭义上的艺术金融，仅指以艺术品作为中介物的资金融通活动，即在特定条件下为艺术品赋予融资功能或将其作为融资工具，其外延包括质押艺术品等。"

从以上这些专家学者对艺术金融相关概念和属性的解读可以看出，有些观点强调围绕艺术品资产的相关投融资形式及服务行为；有些注意到艺术品所具有的精神价值等特殊属性，在与金融行业融合的过程中需要特殊对待这些属性；有的观点强调艺术金融为艺术价值的金融化配置；有的则看重艺术金融活动中的安全与效率问题；还有的学者则以学科的视野来看待艺术金融这一新兴事物。此外，值得注意的是，涉及艺术金融的相关领域也不容忽视，如艺术衍生品的金融产业、艺术服务产品的金融产业，以及艺术教育的金融产业等都应隶属或涉及艺术金融领域范畴。由此可见，艺术金融是围绕艺术资源进行资产化过程中的价值衡量，是艺术产业发展周期中的一种动态融资行为与服务，并在此期间产生资本。由于艺术家的创造力、社会的期望值，以及货币政策等综合因素的作用，艺术金融不仅是实物产品层面上的资本呈现，更是整体社会经济心理的阶段性反应。

第四节 国内艺术金融事业发展状况

西方艺术金融产业发展较早。法国巴黎的熊皮基金(La peau de l'ours)被认为是最早的艺术品专业基金。1904年,法国金融家安德烈·列维尔(Andre Level)找到12个投资人出资购买艺术作品,至1914年这批画作在法国德鲁奥拍卖公司拍卖,大多以原价近5倍的价格成交。1974年,英国铁道养老基金在索斯比拍卖行的帮助下投资了7000万美元先后购进了2400余件艺术品,1989年起,英国铁路养老基金委托伦敦苏富比拍卖公司举办拍卖活动,至1999年最后一场专场拍卖结束时,英国铁路养老基金获得的平均年收益率达到约13.1%。可见,当时的艺术品运作行为已经具备艺术金融的属性。国内的艺术品市场古来有之,但能够归属于艺术金融性质的运作行为起步较晚,相关的讨论和研究也是近十年才形成趋势的,其中仍有许多值得修正完善的方面。

2012年2月23日,中国艺术市场发展战略峰会暨国际"艺术与金融"交流研讨会在北京举行。该会议由中国国家发展和改革委员会国际合作中心、英国议会跨党派小组、中国国际艺术交流协会、卢森堡德勤艺术金融共同主办,主题是促进中国与西方在"艺术与金融"议题上的交流,提高中国艺术市场产业的国际竞争力,加深中西方艺术与金融领域的战略合作,建立长期、多层次、多元化的对话机制。这次会议立足于国际化视野使得国内的艺术与金融发展有了可以参照、交流的依据。

2012年12月8日,中国人民大学中国艺术品金融研究所成立。该机构由中国人民大学、中国文化艺术界联合会和上海文化产权交易所作为联合发起单位,以中国人民大学财政金融学院为基地设立的跨学科研究机构。这一机构可以说是国内首家以艺术品金融为研究对象的高校科研机构,为之后的诸如由文化和旅游部艺术发展中心(即之前的文化部艺术发展中心)与西安交通大学合办的首届中国艺术金融博士课程班、华中师范大学主办的国家艺术基金"艺术金融人才培养"项目、山东财经大学主办的国家艺术基金"艺术品金融经营管理人才培养"项目等培训及研究活动的展开奠定了基础。

2016年3月28日,2016亚洲艺术品金融论坛在上海中心召开,论坛以"文化力量与资本智慧"为主题。与此同时,亚洲艺术品金融商学院(AIAF)也在当日揭幕。自2013年上海自贸区启动以来,自贸区中的国际艺术品交易中心报税仓库、森兰国际展厅等分期落成,自贸区建设新兴艺术品交易中心的节奏不断加快,亚洲艺术品金融商学院在上海设立,这些举措为培养当下艺术品金融领域人才做出了一定努力。

2017年3月25日,由山东财经大学、潍坊银行股份有限公司、中国检验检疫学会、金融时报社共同主办的以"艺术品资产化与艺术品财富管理"为主题的2017中国艺术金融年会召开。会议发布了《中国艺术金融产业发展年度研究报告(2016)》,并就"艺术品资产化的现状、问题与路径""中国艺术品财富管理分析与展望"等议题做了深入探讨。

2018年8月19日,由瑞银集团(UBS)、搜狐、Kickstarte联合举办的2018国际艺术金融峰会在深圳召开。中国互联网金融协会战略研究部、央行新金融研究院等机构,对该领域政策进行解读,并阐发了艺术品金融市场的发展趋势,发布了《中国艺术金融产业白皮书》。

2019年3月28日,2019亚洲艺术品金融论坛(第四届)暨艺术财富与金融创新高峰论坛在上海陆家嘴中国金融信息中心举行。该论坛由陆家嘴金融城管理局、中国金融信息中心指导,亚洲艺术品金融商学院

主办,以"艺术财富与金融创新"为主题,从艺术品作为财富、艺术金融实践、金融机构服务创新等角度出发,展示和分享了艺术金融发展的实践案例。受国家金融与发展实验室和中国文化金融50人论坛的委托,作为主要撰稿人的亚洲艺术品金融商学院创始人范勇院长,发布了《国家金融与发展实验室文化金融蓝皮书——我国艺术品金融发展报告(2019)》。

2020年10月28日,由西南财经大学、潍坊银行、山东财经大学、成都传媒集团联合主办的第六届中国艺术金融年会在成都举办。年会论坛以"艺术与金融科技"为主题,特别设置以"金融创新助力艺术品流通""新技术赋能艺术确权"为主题的两场圆桌对话。

尽管近年来艺术金融事业不断繁荣,发展势头迅猛,呈现出愈加良好的趋势,但一些监管和制度方面的规范仍待完善,避免出现如天津文化艺术品交易所艺术金融产品的某些乱象。因此,艺术金融事业发展过程中所应具备的前期支撑体系和后期服务体系应尽快建立或完善。前期支撑体系应包括市场规范支撑、政府政策支撑、互联网科技支撑、法规监管支撑、人才智库支撑等;后期服务体系应包含确权评价体系、品鉴评估体系、鉴藏备案体系、安全保管体系、物流配置体系等。只有将这样的前期支撑和后期服务做到位,才能增强投资人的投资信心,才能促进艺术金融事业的良性、可持续性发展。此外,艺术金融领域教育性事业的投入也应加强,一方面要大力培养从事此行业的高水平、高素质专业化人才;另一方面应对大众进行公益普及教育,提高他们的风险意识,使得公众对艺术金融有客观的认识,并引领其中一部分人群以正确的心态步入这一方兴未艾的事业中去。

Xiandangdai Yishu yu Piping

第十章
艺术策展

第一节 西方策展人制度

策展人制度是在展览策划、管理与实施中,以策展人为核心,保障展览视觉效果、学术性和专业水准,以此带动各项展览工作有效运转,并协调各个环节和各方力量,促使其高质量合作,使展览工作效率最大化的制度原则。另外,策展人制度能够促进藏品的合理使用与管理、商业运营、社会公共教育等多方利益的平衡与合理性规划,有利于形成展览、研究、推广等良性循环局面。

策展人在西方已有几百年的发展历史。在西方语境中,策展人(curator)的出现与西方博物馆、美术馆体系的建立有密切关系,他们是馆内负责藏品保管、陈列、研究或负责组织策划艺术展览的专职人员,通常被称为常设策展人。与之相对应的独立策展人(independent curator),则是不依赖于任何艺术展馆等艺术机构,而是依靠自身的学术理念、展览观念和专业知识来组织策划艺术展览的专业人士。

西方独立策展人的发展历程可以追溯到19世纪末期、20世纪初期欧洲前卫艺术兴起的时期。此期间一些批评家组织了行使策展人职责的展览。例如,1942年,法国艺术批评家安德鲁·布勒东(Andre Breton)在美国纽约策划了"超现实主义的最初文本(First Papers of Surrealism)"展;1950年,美国艺术批评家克莱门特·格林伯格(Clement Greenberg)在纽约策划"新天才(New Talent)"展。而真正意义上的"独立策展人"产生于20世纪中后期,其标志性事件是1975年美国纽约成立了国际独立策展人协会(Independent Curators International)。

著名的国际独立策展人当属哈罗德·史泽曼(Harald Szeemann,1933—2005年),他是西方当代艺术领域中的领军策展人之一,他被誉为"独立策展人之父",他的贡献在于建立了独立策展人的概念和形象。在他的职业生涯中,史泽曼策划了200多个展览。史泽曼认为,"博物馆并不应该只是一个收藏具有昂贵价格的艺术珍品的地方,而是应成为一个实验室,能为那些非商业性的艺术品和艺术家创造更多机遇和可能性"。这理应是现代美术馆作为公共艺术机构的本质理念。因此,当1972年他掌管策划第5届卡塞尔文献展时,解散了当时的艺术委员会,变革了传统的展览方式,确立了策展人制度,将展览策划变成了艺术实验。这个展览为当时的艺术发展提供了新的探索和演进方向。此届由史泽曼策划的卡塞尔文献展也成为策展人地位和权威确立的一个节点和标志。

20世纪下半叶可以誉为策展人崛起的时代,诸如华特·霍普斯、弗朗兹·梅耶、蓬杜·于尔丹等策展先驱,为艺术的发展、策展事业的演进贡献了许多具有转折性意义的价值。

第二节 中国策展的发展

中国的策展人制度兴起得较晚,"策展人"(curator)一词为舶来品,是20世纪80年代左右台湾著名女策展人陆蓉之在引进并介绍国际艺术展览时翻译而来的,她发现curator被翻译成"馆长",而英文director才

是馆长的意思,于是决定用"策展人"三个字作为 curator 的中文译名。由于当时中国的艺术展览都是以官方组织形式出现的,大多数展览是画家的作品联展,把绘画作品挂上墙即可,也不需要策展人发挥作用。直到八五美术新潮后的 1989 年,在中国美术馆举办中国现代艺术展,由当时活跃在学界中的艺术家和批评家构成筹备委员会的评委会,行使了评审作品、策划展览的职责,虽然当时内地没有"策展人"词汇,但实际上构成了中国大陆策展人的思维雏形。后来,这些人当中有很多学者如高名潞、栗宪庭、费大为、范迪安、刘骁纯等,已经成为当今艺术界著名的策展人。

随着 20 世纪 90 年代中国市场经济的发展,中国当代艺术市场迅猛崛起,商业操作方式也被引进到当代艺术展览的策划与实施中。此时,善于理论构建与话语言说的批评家们在商业运营上的巨大作用也愈加显现。越来越多的批评家纷纷加入策展人的角色当中。从批评到策展,从研究者到实践者,批评家身份的变迁不仅意味着艺术展览环境的变迁,也从另一个角度揭示出新展览模式发展过程中,具有专业素养的职业策展人的缺失与不足,同时体现出艺术批评家本身所掌握的话语权地位。

1992 年,吕澎等学者联合全国的批评家策划了"中国广州·首届 90 年代艺术双年展(油画部分)",这次由企业投资的展览,打破了原来展览的操作模式,可以说行使了策展人的职责。随后,"策展人"的概念逐渐在国内被激活。

而当代中国策展人潮流的涌现,与国际策展人制度的影响关系密切,尤其是 20 世纪 90 年代一些中国艺术家、批评家、艺术史学者旅居、工作或求学于海外,对中国艺术作品在海外的传播,以及国内展览的策划方式产生了重要的影响。

1990 年,费大为在法国策划了"献给昨天的中国明天——中国前卫艺术的会聚"展,展览由法国文化部主办,在法国南方普罗旺斯省的布利耶尔村庄举办,参展的艺术家有黄永砯、陈箴、蔡国强、谷文达、杨诘苍、严培明。此展览开创了中国当代艺术与西方文化对话的先河,也是当时在西方世界举办的规模最大的中国当代艺术展。1991 年,费大为在日本福冈策划了"非常口"展览,参加展览的艺术家有黄永砯、谷文达、杨诘苍、蔡国强,这也是中国当代艺术在日本的首次展览。此外,费大为还在国内外策划了一系列诸如"亚细亚散步"(日本,1994 年、1997 年)、"在界限之间"(韩国,1997 年)、"里里外外"(法国,2004 年)、"85 新潮:第一次中国当代艺术运动"(中国,2007 年)、"占卜者之屋"(中国,2008 年)等当代艺术展览。

1991 年,郑胜天在美国加州亚太艺术博物馆策划了"我不想和塞尚玩牌——八十年代中国新潮与前卫艺术选展"。1992 年,郑胜天携陈丹青等人的艺术作品参加美国迈阿密艺术博览会,使得中国当代艺术出现在国际艺术博览会中。此外,他所策划的展览还有"江南"(温哥华,1998 年)、"上海摩登"(慕尼黑、基尔,2004 年)、"中国生意"(温哥华,2006 年)、"转世"(多伦多,2007 年)、"艺术和中国革命"(纽约,2008 年)、"黄灯"(温哥华,2017 年)等。

1993 年,高名潞在美国俄亥俄州立大学博物馆维斯诺艺术中心策划了"支离的记忆——海外前卫艺术家四人展",展出了当时居住在海外的谷文达、黄永砯、吴山专和徐冰四位艺术家的作品。此外,高名潞还在 1998 年策划了"蜕变与突破:中国新艺术展",1999 年参与策划了"起点与起源:全球观念艺术 1950—1980"等重要展览。

1994 年,侯瀚如在芬兰策划了"从中心出走"展览。此外,从 1997 年到 2000 年,由他与小汉斯联合策划的"运动中的城市",调动了 140 多位艺术家、建筑师和其他创作者,先后到全球 7 个城市巡展,引起国际艺术与建筑界的高度关注。

与中国批评家向国外推介中国当代艺术的行为相对应的是,一些西方的策展人意识到中国当代艺术所具有的潜力和价值。1993 年世界著名策展人博尼托·奥利瓦策划第 45 届威尼斯双年展,经由中国批评家

栗宪庭的推荐,擅长组织策划前卫艺术展览的博尼托·奥利瓦邀请了王广义、张培力、耿建翌、徐冰、刘炜、方力钧、喻红、冯梦波、王友身、余友涵、李山、孙良、王子卫和宋海东14位中国当代艺术家参展,这可以说是真正意义上的中国当代艺术军团在国际登场亮相,也说明了策展人在其中所发挥的重要作用。

20世纪90年代末,巫鸿策划了"瞬间:20世纪末的中国实验艺术",展出有谷文达、徐冰、宋冬等21位艺术家的作品。巫鸿还针对展览,以书籍的形式为艺术家和作品撰写了详细的讲解,并突出每个艺术家的个性之处。这个展览和书倾向于把中国当代艺术作为艺术家的个人创造来介绍,而不是作为整体的社会现象来介绍,展览在美国多地巡回展出,书也被一些大学选作教材使用。可以说,是策展人将这些中国当代艺术家进一步推到国际艺术界和艺术史研究的视野中。

随着策展领域的理论与实践的发展,策展队伍不断壮大,中国策展人已经突破了20世纪策展舶来品的状态。面对21世纪本土艺术与国际语境的互动,面对"地球村"文化现象的融合,策展人的决策、判断、操作与问题意识更加显现出重要价值。目前,国内的策展人制度已被包括美术馆、艺术博物馆、大型艺术展览会在内的机构普遍认可和采纳。

2000年,第三届上海双年展"上海·海上"开始建立策展人制度,展览层次向国际艺术大展靠拢。2002年,广东美术馆推出多名策展人联合策展,主题为"重新解读:中国实验艺术十年"的首届广州三年展。2003年,首届中国北京国际美术双年展也采取了策展人机制。如今,2022第九届中国北京国际美术双年展的策划委员会和相关策展团队已经产生,包括4名顾问,分别是靳尚谊、冯远、邵大箴、王明明;5名总策划,分别是范迪安、徐里、吴为山、李象群、诸迪;25名策划委员丁宁、千哲、马书林、王宏剑、王端廷、王镛、牛克诚、卢禹舜、代大权、包林、安远远、刘曦林、孙立新、孙韬、李庚、李洋、邹文、张晓凌、尚辉、郑工、胡伟、陶勤、梁宇、董小明、薛永年;2名国际策展人,分别是温琴佐·桑福(意大利)、贝娅特·爱芬夏特(德国);2名策委会召集人,分别是陶勤、王镛。旨在发挥群策群力的集体智慧,全面负责包括推荐中外特邀作者、确定入选作品、研讨会的策划和作品集的编辑等展览筹备和展出的学术性工作。

此外,艺术院校的人才培养方面也在跟进时代的发展,一些美术学院开始开设策展及艺术管理方面的课程,招收相关方向的本科生和研究生。例如,中央美术学院人文学院曾开设"展览与策展研究"系列课程。

第三节
策展人应具备的素养

随着当代艺术展览场次的增多,学术价值的深入,对策展人的要求也逐渐提高。一个优秀的策展人是艺术展览的主导者、规划者和传播者,能将展览提升到一定的高度。

优秀的策展人一般具备如下素养。

第一,较为扎实的学术功底。策展人对艺术作品的认知能力、审美能力、哲学批判能力,以及艺术史的功底是非常重要的基础。从国际惯例来看,很多优秀的策展人一般本身就是艺术史专家、艺术批评家、艺术管理者、艺术学院教师和艺术杂志的编辑等。艺术学、人类学、社会学、经济学、考古学、心理学、管理学、传播学等相关基础知识都应或多或少地有所涉猎。他们对基础理论知识的掌握程度,从某种意义上来讲,决定着展览策划的基础性层次。

第二,挖掘策展主题的创意能力。一个好的展览其实就是策展人创作出来的一件"作品",只是这件作

品是由艺术家所提供的艺术作品构成的。策展人通过分析语境、构思主旨、筛选作品等工作来构建展览主题和视角,确定展览定位和意义,将观众引入对展览作品新的认知中去。有些当代优秀的策展人也善于将某些社会性问题融入展览之中,因而提升公众对艺术话题的关注度,引发社会讨论,促进人们思考。

第三,良好的沟通组织能力和融会贯通处理棘手问题的能力。策展的专业性并不意味着只埋头专研本领域的内容,策展过程遇到的许多问题都是跨学科的,需要有融会贯通处理棘手问题的能力。比如,前期与艺术家交往、与策展实施团队交流,需要有良好的沟通组织能力;策展过程中要调动主办方、赞助方、宣传方等各方力量,要把控时间、场地、施工、运输、保管、存档等流程,也要对运营经费、展览效果有基本的预判和掌控,熟悉法律法规,只有将这一系列问题都处理好,才能调动各部门人员积极按策展理念来完成工作,确保展览顺利展出。

第四,文字写作能力和语言表达能力。展览开幕式几乎成为艺术展览的必要流程。一个成功的展览也要依托展览开幕或学术研讨会的展示与宣传。策展人或学术主持人以文字书写或语言表达的形式将展览的状况、作品的特点、策展的主题和初衷明确地表达出来,增强感染力,也会给展览增色添彩。从这个视角来看,策展人从幕后走到台前,成为"发言人"或"主持人",应具备较强的逻辑思维能力、语言表达能力和临场应变能力。

第五,充沛的体力精力和强大的心理素质。策划一个成功的展览是一项烦琐的工作,需要在宏观上协调全局,也要在微观上把控细节。从梳理艺术家的相关信息到作品进场的摆放布置,从把控时间效率到邀请嘉宾、媒体,都需要策展人进行前期周密安排并按部就班地跟进。因此,策展人充沛的体力、旺盛的精力和过硬的心理素质是保证这些步骤顺利进行的前提。

值得注意的还有,有些策展人依靠其"名头"或长期活跃于专业圈子中所形成的认可度,也能树立品牌效应,从而吸引学界和公众的普遍关注,这种类型的策展人其主要作用是宏观把控和定位,或撰写展览前言,或主持学术讨论。从这个角度看,一些策展的细碎工作可能由负责具体事务的执行策展人来完成。此外,从国内某些展览的策划实践上看,一些中青年艺术家也出现在策展人的行列当中,他们在艺术创作之余投身到组织、策划、运作展览的事务中,他们既创作又策展,成为一种新的艺术生态现象。

需要说明的是,从目前策展的实际情况来看,全面具备以上素质的策展人并不多见,基于不同的教育环境和个人气质,一个人同时具备以上素质也不太现实。有人专长于创意策划,有人善于文字写作,有人喜欢协调沟通,有人精于运作管理……无论专于哪个方面,本着把展览做好的态度,按照策展的规范和原则去行事,都有可能实现一场好的展览,并成为一名成功的策展人。

第四节
艺术展览的类型

艺术展览类型较为丰富,按不同的角度可以有不同的划分类型:从展览时间来看,可以分为固定展和临时展;从参展人数来看,可以分为个展、双人展、联展和群展等;从创作时间来看,可以分为新作展和回顾展等;从展览目的来看,可以分为交流展、邀请展、研究展等;从展览的形式来看,可以分为特展、主题展、文献展和手稿展;从展览的场地来看,可以分为常规展、巡回展等。这些展览的类型通常并不是单一的,而是穿插并行的,有的既是主题展又是回顾展,有的既是文献展又是巡回展。

个展如：2021年8月8日—10月10日，"刘小东：你的朋友"个展在上海UCCA Edge展出。该展览由UCCA馆长田霏宇和UCCA策展人方言共同策划。展览包括最新"你的朋友"系列在内的120余件作品，还有一些创作手稿、日记和最新拍摄的纪录片。

文献展如：2020年10月18日—11月30日，"深圳时间——深圳当代艺术文献展"在深圳市当代艺术与城市规划馆举办，展览作品是深圳市20余家美术机构的藏品及文献，由"不仅仅是'空降'""不论'出走'""时间博物馆"三大版块组成，共展出47位艺术家的60余件（套）当代艺术代表作品及深圳四十年当代艺术文献等。

主题展如：2018年6月16日—10月7日，"转折点——中国当代艺术四十年"展览。展览依时间为线索，呈现自1978年以来中国当代艺术发展历程中近百位重要艺术家的代表性艺术面貌。作品来自龙美术馆馆藏，包括油画、国画、雕塑、影像、装置艺术等，展览分为1978—1984年、1985—1989年、1990—1999年、2000年以后四个章节，契合了国家"改革开放40周年"的主题。

研究展如：2018年1月14日—3月4日，"根茎——中国当代艺术的自主性研究展"在今日美术馆展出。展览由今日美术馆策划，黄笃、晏燕策展，展出了艺术家隋建国、胡介鸣、倪海峰、徐震与没顶公司、姜杰、蒋志、高伟刚、王鲁炎等艺术家的多种形式的艺术作品。每位艺术家通过不同的关键词——记忆、悖论、消费、物性、映射、僭越、诗性、交换，来践行自身艺术。

手稿展如：2016年4月8日—7月8日，"另类生存——方力钧手稿研究展"在武汉的合美术馆举办。展览由批评家鲁虹先生策划，展出了方力钧从1977年到2016年创作的200多件手稿作品，系统地梳理了方力钧在不同时期的创作实践和艺术思考。

新作展如：2016年7月2日—8月3日，"恒久与无常：张大力新作展"在北京民生现代美术馆展出。展览由著名艺术史家、批评家巫鸿担任策展人和学术主持，呈现出张大力近年来两个系列的新创作。

回顾展如：2014年6月27日—7月8日，"艺为人生——冯法祀百年诞辰艺术回顾展"在中国美术馆展出，展览由中国美术馆、中国美术家协会、中央美术学院、中国油画学会主办，聚焦冯法祀艺术生涯中两个重要时段——20世纪40年代抗敌演剧队时期和20世纪50年代马克西莫夫油画训练班时期。

收藏展如：2011年8月20日—9月7日，在中国美术馆举办"图像·历史·存在——泰康人寿保险股份有限公司成立15周年艺术品收藏展"。展览分为过去、现在、未来三大部分，围绕泰康收藏体系展出几十位中国现当代艺术家的代表性艺术作品。

此外，从展览举办的周期来看，可分为双年展、三年展等。双年展就是两年举办一届的展览。这种展览多涉及大型制度化的艺术展览，大多是要打造持续影响力并体现国家、地区、城市等艺术文化实力的展览，其中不乏国际性艺术家和作品的参与。最为著名的双年展当属威尼斯双年展（La Biennale di Venezia，始于1895年）和巴西圣保罗双年展（Sao Paulo Art Biennial，始于1951年）。此外，国际上较为重要的双年展还有美国惠特尼双年展（Whitney Biennial，始于1973年）、澳大利亚悉尼双年展（Biennale of Sydney，始于1973年）、古巴哈瓦那双年展（The Biennial of Havana，始于1984年）、土耳其伊斯坦布尔双年展（Istanbul Biennial，始于1987年）、法国里昂双年展（Biennale de Lyon，始于1991年）、韩国光州双年展（Kwangju Art Biennial，始于1995年）、佛罗伦萨国际当代艺术双年展（Florence Biennale，始于1997年）、沙迦双年展（Sharjah Biennial，始于1997年）、中国台北双年展（Taipei Biennial，始于1998年）、新加坡双年展（Singapore Biennale，始于2006年）等，双年展的名称多以城市、艺术类型以及美术馆名称命名。三年展的周期为每三年一次，知名的有澳大利亚布里斯班亚太当代艺术三年展、日本横滨三年展、意大利米兰三年展等。德国卡塞尔文献展（Kassel Documenta，始于1955年）是每五年举办一次的国际大展，它已成为世界当代艺术的重

要展示平台,是西方前卫艺术文化的核心阵地,也代表着西方社会艺术发展的潮流。

第五节
艺术策展实施的流程与方法

　　策划一个艺术展览的过程,相当于策展人及其策展团队像艺术家一样去创作艺术作品。艺术家作画,通常会经历确定主题、谋划思路、备好媒材、起笔创作等过程,艺术策展的行事流程也大同小异,只是多了许多更加细碎的部分需要策展人格外关注。需要注意的是,虽然展览实施的每个环节都非常重要,但策展人最应承担的角色是把控大方向的决策人,其对展览的主题确立、作品筛选和思路呈现,从根本上决定着一个展览的整体质量。而优质的展览不仅是视觉效果的呈现,还能提出问题、反思问题,甚至还会引起社会的广泛关注。

　　一场艺术展览能够顺利进行,离不开各个环节的配合,按照一定的方法形成流程会在某种程度上保证展览的有序和有效。一般来讲,策展的流程通常有如下 15 项。

　　(1)明确展览主旨,确定展览主题。

　　(2)围绕展览主题,梳理与归纳相关艺术家及作品。

　　(3)选择合适视角,明确策展思路。

　　(4)构建策展框架,充实展览方案。

　　(5)拟定展品清单,明确时间安排。

　　(6)联系投资方、赞助方,预算展览经费。

　　(7)讨论或上报方案论证,细化策展文本。

　　(8)确定展品清单。

　　(9)实施策展计划。

　　(10)监督展品运输、保管流程,确保艺术品安全,指导展示设计。

　　(11)把控展览经费预算。

　　(12)制作展览画册,撰写宣传文案,协调海报设计。

　　(13)聘请他人或自行担任学术主持,撰写展览前言。

　　(14)邀请嘉宾、媒体,组织开幕仪式和研讨会活动。

　　(15)策展评估与总结。

　　这些策展流程可以根据现实中具体情况调整先后顺序,有的步骤需要率先进行,有的则是同时进行,或出于某个条件欠缺而滞后进行。比如,确定展览主题就应最先完成,而指导展示设计、制作展览画册、撰写宣传文案、督促海报设计、撰写展览前言、把控经费预算等工作可以同时进行,而且,某些事务需要分配给策展团队相关人员或负责具体工作的执行策展人来完成。根据策展类型不同,有些流程可以省掉,而有些环节需要增加。例如,馆藏展就不存在外借作品和运输问题,策展团队中若有合适的专家学者也可免去外请展览开幕式或研讨会的学术主持人;而群展、巡回展等涉及更多的人员与场地的问题,需要增加与艺术家、经纪人、藏家、展馆负责人、赞助方等多方交流与沟通的环节等。

　　在策展实施的过程中,每个策展人都有自己的行事风格、优势和个人气质。在具体操作策展上,策展人

也有不同的方法和倾向,有的善于凝练展览主题,有的注重提出问题研究;有些喜欢沟通管理,有些乐于宣传造势;有的在意展示布置,有的重视吸金融资。

第六节 策展中需要注意的问题

在选取策展主题、艺术作品以及与藏品方沟通的过程中,要考虑艺术家本人的意愿,还要顾及多人展中参展艺术家们之间的关系。有些艺术家不在乎是否老中青艺术家同场展出,有些则忌讳将不同级别、不同地位的艺术家并列在一起。此外,还要考虑个别艺术家之间、艺术家与主办方之间私人恩怨关系的处理。

在展览作品的确定和布置方面,要根据具体艺术作品的材料、尺寸、性质来确定展示的空间与位置。有些展品易碎易损,就不便放在容易被人碰到的拐角、楼梯口等空间;有些影像作品存在声音互相干扰,就不能布置得距离过近;有些作品在强光下能有最佳的效果,有些则需要柔和的照明条件才不被损害;有的作品尺幅较大,需要拆门或拆墙体才能进入展厅,也要征得展馆的同意和允许。

在展览的实施过程中,要先计划好并随时根据具体问题来调整和修正策展方案和策略。如展示空间中平面图立面图与现实场地空间具体结构不符,则需要根据现场来调整展陈策略和施工方式。

在展示空间的观展路线安排上,要尽可能以展览章节或板块来设计观众观看路线,避免观看路线混乱或不明确而造成的观看作品遗漏或重复,这种情况会影响观展体验,甚至导致观众对展览主题的理解有偏差。

在策展的运营与管理上,要明确责任关系,签署合同文件。相关合同涉及展陈场馆、展览时间、展览作品、展品数量、交通运输、各种保险等。注意合理支配人工费、工程费、购置费等,事先做好施工目标效果预期说明,并结合目标效果做好工程质量监督,按照时间节点把握工期计划进度。

展览开幕前的校对工作也尤为重要,如展览海报信息校对、展览展板文字校对、作品标签校对等细节工作也影响一个展览的品质。

此外,展览的开幕式是一个展览迎接来客的门面,开幕式的流程和活动会第一时间传递给新闻媒体和到场观众,因此从对外宣传的角度来看,一个成功的展览虽然主要依靠艺术作品说话,依赖策展主题和思路,同时在某种程度上取决于开幕仪式的影响效果。好的开幕式会扩大展览宣传的传播程度,也会加深观众、专家、同行、藏家等各类人群对展览的理解与认知。诸如主持人发言、重要专家或主办方或赞助商或领导发言、策展人发言、艺术家(代表)发言、同行发言、媒体提问(采访)发言等环节都应足够重视。除此之外,一些艺术展览还会举办开幕酒会,举行与展览内容相关的学术研讨会,邀约媒体采访,以及分发展览作品图册等。这些都需要策展人及策展团队把握细节,从容应对。

参考文献
References

[1] 高名潞.中国当代美术史:1985—1986[M].上海:上海人民出版社,1991.

[2] 吕澎,易丹.中国现代艺术史:1979—1989[M].长沙:湖南美术出版社,1992.

[3] 邹跃进.新中国美术史:1949—2000[M].长沙:湖南美术出版社,2002.

[4] 章利国.艺术市场学[M].杭州:中国美术学院出版社,2003.

[5] 沈语冰.20世纪艺术批评[M].杭州:中国美术学院出版社,2003.

[6] 巫鸿.作品与展场——巫鸿论中国当代艺术[M].广州:岭南美术出版社,2005.

[7] 曹意强.艺术史的视野——图像研究的理论、方法与意义[M].杭州:中国美术学院出版社,2007.

[8] [美]弗雷德·S.克莱纳.加德纳世界艺术史[M].诸迪,周青,译.北京:中国青年出版社,2007.

[9] 巫鸿.走自己的路——巫鸿论中国当代艺术家[M].广州:岭南美术出版社,2008.

[10] [英]贡布里希.艺术的故事[M].范景中,译.南宁:广西美术出版社,2008.

[11] [德]沃尔夫戈·普尔曼.展览实践手册[M].黄梅,译.武汉:湖北美术出版社,2011.

[12] 蓝庆伟.艺术与操作:"广州双年展"历史考察[M].长沙:湖南美术出版社,2011.

[13] 肖伟胜.视觉文化与图像意识研究[M].北京:北京大学出版社,2011.

[14] [瑞士]汉斯·乌尔里希·奥布里斯特.策展简史[M].任西娜,尹晟,译.北京:金城出版社,2012.

[15] [英]罗杰·弗莱.弗莱艺术批评文选[M].沈语冰,译.南京:江苏美术出版社,2013.

[16] [瑞士]汉斯·乌尔里希·奥布里斯特.关于策展的一切[M].任爱凡,译.北京:金城出版社,2013.

[17] 吕澎.20世纪中国艺术史[M].北京:新星出版社,2013.

[18] 鲁虹.中国当代艺术30年:1978—2008[M].长沙:湖南美术出版社,2013.

[19] 黄隽.艺术品金融——从微观到宏观[M].北京:中国金融出版社,2015.

[20] [英]贡布里希.艺术与错觉——图画再现的心理学研究[M].杨成凯,李本正,范景中,译.南宁:广西美术出版社,2015.

[21] [美]乔纳森·费恩伯格.艺术史:1940年至今天[M].陈颖,姚岚,郑念缇,译.上海:上海社会科学院出版社,2015.

[22] [美]玛丽琳·斯托克斯塔德,[美]迈克尔·柯思伦.艺术简史[M].王春辰,杨冰莹,吴晶莹,等,译.上海:上海人民美术出版社,2016.

[23] [美]唐纳德·普雷齐奥西.艺术史的艺术:批评读本[M].易英,王春辰,彭筠,译.上海:上海人民出版社,2016.

[24] [英]保罗·史密斯,[英]卡罗琳·瓦尔德.艺术理论指南[M].常宁生,邢莉,译.南京:南京大学出版社,2017.

[25] [美]H.W.詹森,[美]J.E.戴维斯.詹森艺术史[M].艺术史组合翻译实验小组,译.长沙:湖南美术出版社,2017.

[26] [美]安妮·达勒瓦.艺术史方法与理论[M].徐佳,译.北京:人民美术出版社,2017.
[27] [英]大卫·霍克尼.我的观看之道[M].万木春,张俊,兰友利,译.杭州:浙江人民美术出版社,2017.
[28] [美]爱德华·温克勒曼.如何经营一家商业画廊[M].王弋,译.南京:江苏凤凰美术出版社,2017.
[29] [英]阿德里安·乔治.策展人手册[M].ESTRAN 艺术理论翻译小组,译.北京:北京美术摄影出版社,2017.
[30] [德]瓦尔特·本雅明.艺术社会学三论[M].王涌,译.南京:南京大学出版社,2017.
[31] 汪民安,宋晓萍.中国前卫艺术的兴起[M].北京:北京大学出版社,2018.
[32] [法]丹纳.艺术哲学——艺术中的理想[M].傅雷,译.北京:化学工业出版社,2019.
[33] [法]丹纳.艺术哲学——艺术品的本质及其产生[M].傅雷,译.北京:化学工业出版社,2019.
[34] 邵亦杨.20世纪现当代艺术史[M].上海:上海人民美术出版社,2021.
[35] [英]罗伯特·莱顿.艺术人类学[M].李修建,译.北京:文化艺术出版社,2021.
[36] 彭锋.批评中的解释[J].艺术评论,2021(4):11.
[37] 雅昌艺术网.https://www.artron.net/.
[38] 凤凰艺术.http://art.ifeng.com/.
[39] 搜狐艺术.http://arts.sohu.com/.
[40] 网易艺术.https://art.163.com/.
[41] 中国美术家协会.https://www.caanet.org.cn/.
[42] 中央美术学院.https://www.cafa.edu.cn/.
[43] 清华大学美术学院.https://www.ad.tsinghua.edu.cn/.
[44] 鲁迅美术学院.http://www.lumei.edu.cn/.